디자인 × 크리에이티브

창의적 디자인으로의 접근

디자인 × 크리에이티브
창의적 디자인으로의 접근

—

인쇄 2017년 10월 25일 1판 1쇄 **발행** 2017년 10월 31일 1판 1쇄

지은이 이병담 **펴낸이** 강찬석 **펴낸곳** 도서출판 미세움
주소 (150-838) 서울시 영등포구 도신로51길 4
전화 02-703-7507 **팩스** 02-703-7508 **등록** 제313-2007-000133호
홈페이지 www.misewoom.com

정가 15,000원

—

ISBN 979-11-88602-02-5 03600

DESIGN

×

CREATIVE

디자인 × 크리에이티브

창의적 디자인으로의 첫걸음

이병담 지음

미세움

차 례

4

차 례

디자인
그리고 설계

이 글은 디자인 혹은 건축에 대한 관심이 있으나 디자인과 설계는 무엇일까 궁금해 하는 이들을 위한 글이다.

일반적으로 디자인을 해보고 싶으나 구체적으로 표현하고, 실현해 보는 방법이나 과정을 이해하지 못해서 디자인 시작부터 혼돈의 시간을 보내는 사람이 나의 주위에 많은 것을 보고 아주 쉬운 내용으로 본인의 생각을 실현하고 표현할 수 있다는 이야기를 해주고 싶었다. 나름 자기가 해보고 싶은 디자인을 하는데 있어서 꼭 전문적인 지식이 많이 필요한 것은 아닐 수도 있다는 것이다.

본인은 오랫동안 설계사무실, 건설회사 기술담당, 대학교에서 설계를 가르치는 과정에 많은 젊은 설계와 디자인분야에 종사하는 이들이 관련된 업무를 수행하는 동안 많은 고민을 하며 자기의 전문분야 지식이나 디자인의 표현능력 혹은 창의적인 아이디어가 부족한지에 대하여 혼란스러운 경험을 가지고 있는 이들을 많이 보았다.

또한 학생들이나 디자인설계분야의 공부에 흥미를 가지고 있으나 쉬운 방법으로 이해하게끔 설명을 해놓은 자료 등이 충분하지 않아 이 분야를 어려운 분야로 생각하는 면이 있다.

디자인 및 설계분야의 서적에는 너무 전문적인 용어중심의 해설이 어려워 디자인분야는 어렵다고 잘못 이해되고 있는 것을 자주 보게 되어 안타까운 마음에 이 분야가 생각보다 그렇게 어려운 것이 아니라는 것을 말해주고 싶어 이 글을 쓰게 되었다.

우리는 소설책 등 많은 이야기책을 읽는 동안 책 속에 있는 작가의 이야기는 읽는 독자에게 많은 이야기를 전달하고 감성을 느끼게 한

다. 이와 같이 설계나 디자인도 디자인되어 나온 모든 것은 이용자에게 만족감과 편리함을 공여하고 아름다운 설계로 세워진 건축물들은 이용자에게 편하고 좋은 공간을 제공하면서 설계자는 이용자에게 설계에서 목표한 만족한 이용을 위한 이야기를 건축설계를 통하여 전달한다.

이러한 배경으로 나는 설계나 디자인은 글로 전하지 않은 소설이라고 하였다. 디자인이나 설계로 완성되는 것은 서로 공유하며 어떤 때는 내 것으로, 또 어떤 때는 우리의 것으로 이용하며 소유하는 것이기 때문이다.

글의 내용은 어느 누구가 읽어도 디자인과 설계는 누구나 쉽게 할 수 있다는 가능성에 대해 충분히 이해가 되기를 바라며 만약 부족한 면이 있더라도 이해하기 바란다.

너무 전문적인 용어의 사용을 피하려 노력했으나 일부 용어의 도입은 설명의 내용의 명확성을 중시하고자 사용하였지만 전문용어로서의 설명에 대한 깊이 있는 설명이 부족한 부분이 있는데 전문분야에 너무 깊이 들어가서 읽는 사람에게 혼란을 주지 않기 위함이었으나 일부 전문가들이 이 글을 읽는다면 내용의 설명이 무척 부족함을 지적하게 될 것이다.

조금이라도 이 분야에 흥미를 가지고 있으면 도전할 만한 창조적인 분야이며 창의적인 생각을 실현하는 재미가 있으니 디자인을 시도하는데 주저하지 말고 이 분야에 도전해 볼 의미가 충분하다고 추천하고 싶다.

설계와 디자인은 글로 쓰지 않는 소설이다

디자인이란 단어를 생각하면 누구나 새로운 창의적인 것을 연상한다. 현대사회에서 디자인은 자연이 아닌 모든 사물에 적용되며 디자인 행위는 편리한 기능적 내용을 재공하면서 행복한 만족을 가질 수 있도록 제안된다. 기능적으로 편리할 뿐 아니라 필요한 요소를 만족할 뿐 아니라 형태도 아름다운 일상의 일부로 존재한다. 이미 우리 일상에 디자인을 빼놓고는 생활할 수 없도록 깊숙이 스며들어 큰 부분을 차지하고 있다.

일반적으로 일상생활에서 접하는 모든 디자인에는 모두가 직접 혹은 간접적으로 참여하고 있다. 디자인되어 이용하는 모든 사물은 필요에 의해 만들어졌기 때문에 선택과 평가가 사용자에 의해 이루어지며 좋은 것은 우리 주위에 오래 머문다.

디자인의 내용에는 계획된 질서와 균형이 있고 함께 사회생활을 하고 있다. 개개인이 일정한 틀 속에서 생활을 디자인하는 것도 효율성과 편의성을 갈망하는 인간의 기본욕구를 만족시킨다. 하지만 본인 스스로 새로운 디자인을 시도할 때 필요한 내용을 구체적으로 구성하는 방법을 몰라 당황하거나 혼란스러지는 어려움에 처하기도 한다. 이럴 땐 디자인이란 의미는 도대체 무엇인지 스스로에게 묻기도 하는데, 사실 우리는 이미 실생활의 경험을 통하여 그 해답을 알고 있다. 다만 얼마나 많은 지식과 능력을 가지고 있는지 스스로 인지하지 못할 뿐이다.

눈에 보이는 것은 모두 재미있다

길을 걷다보면 흥미로운 것들이 눈앞에 펼쳐진다. 우리가 살고 있는 공간 속인 도시나 시골이나 또 복잡한 곳이나 한가한 곳에서나 셀 수 없이 다양한 많은 것들이 연출되고 있는 생활공간에서 매일 예기치 못한 새로운 것들이 전개되어 호기심과 흥미를 갖는 기회를 갖게 된다.

이 모든 것을 통해서 경험하는 동안 생활 속에서 우리는 매일 축적되는 생각과 경험을 더하게 된다. 지나가는 길가에서 때론 예기치 못하게 새로운 것들이 눈에 띄어 흥미와 관심을 갖게 되는데 보이는 커다란 도시적 공간 속에서나 혹은 자연의 환경은 우리에게 새로운 생각과 경험을 하게 만든다. 시각적인 경험, 감성적인 경험, 물리적 체험 등등의 경험을 통해서 생각하는 시간을 갖게 되고 이러한 체험과 경험을 통해 개개인의 창의적인 아이디어가 만들어지기도 한다. 이러한 일들의 연속된 시간을 우리는 일상이라고 하며 우리는 재미로운 하루를 보냈다고 표현한다. 이 하루 속에는 우리가 새로 느끼고 보는 수많은 이야기가 있다.

길을 걸어가다 보면 온갖 만물상이 내 앞에 펼쳐진다. 현대 도시의 하루는 복잡하지만 흥미로운 일이 벌어지고 있는 일상 환경이다.

피부로 느끼는 오늘의 날씨는 상쾌하고 따뜻한 햇빛이 받는 느낌을 느끼거나 비오는 날 또는 바람 부는 날, 추운 날 등 일 년의 계절을 보내며 매일 새로운 하루를 지내면서 나의 느낌과 함께 내 눈앞에 보이는 모든

것을 느끼면서 길거리에서 전개되는 모든 것을 즐기거나 경험하게 된다.

길에는 수많은 사람들이 연출하는 복합 공간 예술이 전개되고 우리가 항시 지나가는 동네에서는 만물상처럼 펼쳐지는 그 동네의 모습을 보면서 체험하고 경험하고 기억하며 주위 환경에 동화되어 현실의 일부분처럼 느끼면서 내 앞에 전개되는 환경에 일원으로 느끼게 된다.

길거리에는 사람들이 색색의 다른 모양의 옷을 입고 서로 다른 모습으로 길을 걸어가며 다양한 행위를 하며 도시의 건물 사이를 누비며 업무나 생활에 관련된 일을 하면서 이곳저곳 여러 곳을 방문하고 이용한다. 수많은 도시의 건축물들은 다양한 용도에 맞게 구성되어 형태적으로 모양이나 크기가 각각 다른 모습의 도시 풍경을 만들고 있다.

세계를 여행하여 본 사람들은 우리가 살고 있는 도시의 풍경과 다른 그 지역의 각양각색의 건축물들이 연출한 도시의 다양한 아름다움을 경험하며 많은 기억을 만들어내고 있다. 우리가 경험하고 있는 세상의 풍물은 문화적 배경, 지역적 환경, 역사적 배경, 자연적 환경의 다채로움에서 장기간 형성된 세상이다. 모양도 다르고 생각도 다르고 행동도 달라 각각의 특성이 연출된 환경의 변화는 무궁무진하고 흥미롭게 전개되어 있다.

도시 속에는 건축물의 모양만이 아니고 다양한 용도의 시설내용이 포함되고 가지각색의 광고간판과 도시의 시설물들과 함께 섞여서 동네를 이루고 있다. 이러한 현상은 복합적으로 사회문화와 도시문화 등 다양성이 서로 융화되어 도시 안에 자리하고 있다. 문화의 용어적 의미는 포괄적 인문 해석이지만 우리가 살고 있는 세상인 도시에서의 건축물들은 사회변천으로 형성된 문화적 배경의 결과라고 할 수 있다.

건물과 더불어 구성되어 표현된 도시 모습에서 나타나는 것들은 오직 형태적인 건축물로 존재하는 모습 이외에 우리 생활의 일부이며 건축물

의 모양이나 외부의 간판들조차 건축물의 기능을 설명하며 생활정보를 재공한다. 항상 경험하는 생활환경은 시간 시간마다 새롭게 전개되는데 현장에서 경험하는 내용을 동시에 모아 기억 속에 수많은 경험과 자료를 함께 모으고 남겨 정확히 기억하기 어렵다. 지나가다 보면 유사한 모양의 내용들을 볼 수 있으니 너무나 익숙하게 보여 별로 색다르게 느끼지 못하기 마련이다.

기억의 불확실성은 어느 날 특별한 곳을 이야기하는데 그 장소를 어디에서 보았는지 쉽게 기억하여 찾아내지 못하는 경험을 한다. 우리의 기억은 인상적인 좋은 경험을 기억하려 노력하나 나중에는 기억을 찾지 못하는 안타까움이 종종 일어난다. 이와 같이 나에게 일어났던 주위의 정보를 모두 찾아내어 축적하는 것이 불가능하다고 본다.

그러나 보았거나 느꼈던 경험은 구체적으로 명료하게 기억하지는 아니하지만 막연하게 나의 내제된 기억 속에 남아 나중에 내가 그러한 내용이 필요할 때 나의 의식 속에서 필요한 기억을 찾아 선택하여 이용하게 된다.

또 타인과 교류를 통해 새로운 지식을 공유하여 미지의 지식을 습득하고 경험과 지식이 결합하여 생활 속에서 의식적 혹은 무의식 속에서 많은 결정을 하게 된다.

이러한 결정을 만드는 과정은 오랜 시간 동안 대상에 대한 원리를 이해하고 지식과 결합하여 만드는 디자인의 합리적 내용을 추구하려 노력하고 또 많은 사람과 교류하고 토의하여 공통적인 내용의 자료를 모아 생각을 정리하고 선택한다.

우리가 새로운 것을 찾으려 하는 것은 무엇일가?

사람은 하루에 7만 가지 생각을 하며 살고 있다는 어느 과학자의 연구내용을 인용하여 라디오 방송에서 이야기한다. 물론 만물을 상상하는 것들이겠지만 그중 상당 부분을 차지하고 있는 것은 새로운 것에 대한 호기심일 것이다.

새로운 것은 왜 필요할까?

곰곰이 생각하여 보면 일상은 필요한 것을 찾기 위하여 많은 시간을 보내는 활동의 연속이다. 그러나 필요한 내용을 선택할 때 쉽게 결정하지 못하고 주저하는 일이 자주 있다. 이 과정에서 많은 생각을 하게 되는데 분명한 결정을 선택할 수 있는 내용을 정리 못하는 경우다.

우리는 새로운 것을 보면 흥미를 느끼고 소유하고 싶고 때로는 막연한 기대 등의 욕구에 따라 새로운 것이나 색다른 것을 찾고 있는데 이것은 우리의 내재된 호기심이 발동하여 여러 생각을 하게 된다. 이미 스스로 왜 새로운 것을 찾고 있는지에 대한 답을 가지고 있을터인데 내 스스로 찾아내지 못하며 결정을 못하고 헤매고 있는 경우일 수도 있다.

디자인은 필요하기에 만들어진다

우리가 하루하루 살고 있는 생활은 삶의 질적인 향상을 위해 개인능력의 범주에 균형을 맞추고 주어진 환경에 조화롭게 다양한 구성을 실현하고자 배우고 노력하는 생활의 삶이 지속되는 것이다.

일상생활에서 주변에서 활용하는 것들을 돌아보면 놀라울 정도로 많은 것을 소유하며 이용하고 있다. 이 내용의 선택은 모두 생활에 필요로 하는 것이며 개인별로 소유가 필요한 것이다.

디자인의 아주 쉬운 예로 일상으로 집에서 사용하고 있는 그릇을 통하여 살펴보자.

항상 특별한 용도에 필요하여 만들어진 용기나 기구들은 수많은 세월에 걸쳐서 발전되는 방향으로 진화하고 변경 수정되어 새로운 모양을 하고 있고 현재의 사용 환경에 사용될 수 있도록 적절하게 만들어 사용되고 있다. 만약 현재에는 많이 사용되지 않아 그 기능이 필요하지 않은 용기나 기구는 쇠퇴하여 사라지고 만다.

이 과정을 통해서 우리가 추적해보면 성능, 모양 등은 조금씩 수시로 변화되며 다양한 필요성에 따라 적정한 목적에 맞게 기능을 중심으로 사물이 이용되도록 디자인되고 설계되었다고 이야기하면 틀린 표현이 아닐 것이다.

"디자인은 기능에 따라 만들어진다"는 진리의 이야기의 의미는 용기나

기구 등뿐만 아니라 모든 분야에서 계획되고 만들어져 현실적으로 필요로 하는 기능적 요구에 맞게 만들어 이용하고 있다는 이야기다.

이러한 배경을 이야기하면 누구나 생각하고 표현하고 구성하며 디자인하고 있으며 누구나 사고능력이 있으면 디자인할 수 있는 재능을 소유하고 있다고 표현해도 타당하다고 생각된다.

만약 디자인적 사고를 중심으로만 생각한다면 각자 필요로 하는 내용의 구성은 용도의 목적이 정확하게 이해되고 있으면 본인의 필요로 하는 내용이 완성된다.

다른 사람의 필요한 내용을 반영하는 디자인을 할 때는 기본적인 용도의 기능을 이해하는데 상당한 노력이 필요하게 될 것이다.

만약 다른 사람이 대신하여 설계하여 필요에 만족하게 디자인을 하려면 충분한 시간의 준비와 다양한 의견을 교류하여 디자인 목적을 충분히 이해한 후에 디자인의 문제 해결이 가능할 것이다. 누구에게나 만족하게 디자인하기가 쉽지 않기 때문이다. 모든 사람의 능력은 용도의 기능성을 이해하면 필요로 하는 내용의 디자인의 구성을 할 수 있다.

이러한 예를 통하여 보면 디자인이란 어려운 것도 아니고 두려워할 필요도 없다. 단 우리가 사용하고 있는 혹은 필요로 하는 모든 기구나 용기는 사람의 생활의 일부분에서 이용되기에 적용되어야 하는 내용으로 내

구성, 편리성, 기능성 등을 기본으로 디자인되고 또 아름답거나 좋아하는 기호성 등이 함께 고려되어 만들어지는 형태를 갖추게 된다.

　이러한 내용을 만족하기 위해서 우리는 어려서부터 배우고 터득하는 원리의 이해가 정리되어 구성되는 힘과 균형, 크기, 효율성 등을 만족시키기 위해서 물리적, 수학적, 화학적, 생물적, 기하학의 지식이 연계되어 디자인된다고 생각할 수 있다.

　이러한 기본은 유치원부터 배우기 시작하여 평생 동안 배우고 터득하며 지낸다.

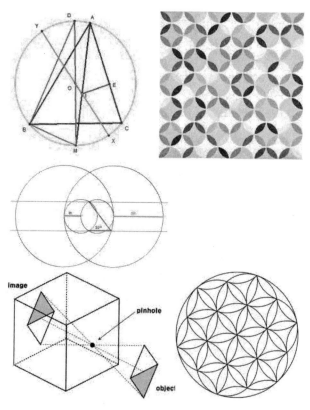

물리적 수학적 그림 표현의 예

전문지식과 창의적인 디자인과의 관계

　　　　　어려운 지식 배경의 전문분야의 지식만 분리하여 생각하면 디자인이란 무척 쉬운 것이다.

　모든 지식이 결합하여 만드는 세계에서의 전문지식은 한 분야를 평생 동안 배우고 연구하여 전문적인 지식을 소유하며 특별한 영역을 구축하여 지식결합이 필요할 때 전문부분이 사용되는 내용을 지원하는 것이다.

　디자인에서 필요로 하는 능력과 사고력 이외에 관련 지식분야는 기술분야, 경제분야, 사회분야, 문화분야 등등 열거하기가 어려울 정도로 광범위하다. 이러한 모든 분야는 필요한 부분이 분류되고 선택적으로 사용된다. 디자인에서 목적하는 내용을 실현시킬 때의 기술의 역할 은 절대적이다.

　그러나 디자인을 하는 경우 초기에는 본인이 모든 전문적인 분야를 이해할 필요도 갖추어야 할 지식도 없이 떠오르는 생각대로 언제든지 재미있게 상상하면서 그림을 그리고 사물을 이해하며 새로운 생각을 할 수 있다. 만약 기술이 필요하면 주위에 있는 전문인들의 도움을 받거나 협업을 하면 디자인에 필요로 하는 지식의 지원으로 어려운 문제를 해결할 수 있다.

　디자인을 유도하는 것은 매시간 느끼는 감성들이 생각을 일깨우는데 매일 길을 걸으며 눈앞에 펼쳐지는 풍광을 보면서 아름답다, 재미있다,

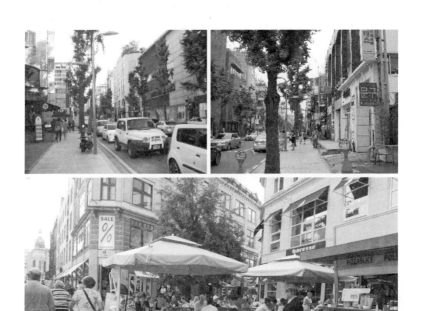

이상하게 생겼다, 조화가 잘됐다, 자연스럽다, 보기에 좋지 않다, 화려하다 등등 항시 느끼고 생각하며 길을 거닐 때 보인다. 또 많은 경우에 편리하다 불편하다, 복잡하다, 단순하다, 무엇인지 부족하다, 풍부하다 등도 느끼고 친근하다, 친절하다, 무섭다, 편안하다, 어둡다, 밝다, 상쾌하다, 음울하다 등 모든 것을 느끼며 도시 모습 속의 모든 것을 보면서 참고하고 이해하며 또 때로는 본인의 감성대로 느끼고 이해하고 또 비교하면서 새로운 창의적인 디자인을 하고 있다.

디자인은 누구나 쉽게 생각할 수 있는 것인데 오직 본인이 소유한 능

력이나 생각하고 있는 내용이 얼마나 위대한 디자인을 진행할 수 있는지 스스로 인지하고 있지 못할 뿐이다.

본인에게 순간적으로 떠오르는 상상의 그림 속에 전문적인 지식과 기술을 첨가하면 어느 누구도 실현 해보지 못하였던 위대한 내용의 설계를 완성할 수 있는지 누가 알겠는가.

더불어 사는 도시의 모양은 다양한 사람이 참여하여 디자인하고 설계하여 다양한 전문 종사자에 의해서 건설되어 사람들이 이용하는 건축물들이 세워지며 건축물들과 공원, 도로, 토목 구조물 등등의 모임이다. 도시라는 집합체를 만들고 길 위에 서 있는 다양한 만물상처럼 만들어진 형태들의 구성물 들은 자연 속에 인공적인 창조적 환경과 더불어 도시라는 우리가 살고 있는 곳으로 태어난다.

이렇게 사람이 생활하는데 필요로 하는 내용구성은 수많은 사람의 참여로 만들어진 결과물이다. 이러한 환경 속에서 눈에 보이는 만물상 같은 사물을 통해 우리는 매일 경험하며 배우고 있다. 매일 내가 찾고 있는 물건이 어디에 있는지 또 내가 좋아하고 필요로 하는 것이 어떠한 모양과 내용을 길에서 찾는 다양한 상품을 보면서 비교하고 최종적인 선택을 하며 지낸다.

예로 길가의 만물상 같은 쇼윈도 중에 옷가게는 수많은 색깔의 옷들은 각각 다른 모양이 전시되어 여러 사람에게 필요하고 알맞은 제품을 제공하려고 전시되어 있다.

계절마다 형형색색의 다른 모양을 전시하고 방문자에게 잘 보이게 조화롭게, 특성을 표현하여 질서 있게 전시되어 있어 지나가는 행인들이 쉽게 볼 수 있도록 하는 내용은 행인에게 흥미롭게 하여 내부로 유도하며 여러 전시 상품을 고를 수 있게 설명하는 전시디자인이다.

진열대는 구성한 사람이 본인의 창의적인 구성으로 손님에게 잘 보이

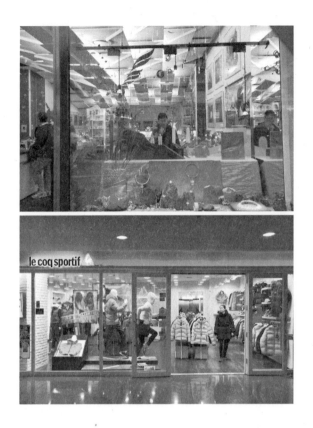

고 아름답게 전시한 내용을 표현하고 설명한다. 전시자의 안목과 창의성으로 표현된 내용이 상가 앞을 지나는 행인이 구경하는 기회를 통해 미적인 감각 등을 전한다.

이러한 길거리의 모습으로 나타나는 다양한 상가들이 모여 흥미로운 구경거리를 재공하고 다양한 전시들은 길거리의 꾸밈으로 만든 도시환경이 된다. 이러한 구성이 평범한 도시 길과 다르게 특성화 되면 길의 성격이 표현되어 인사동 골동품 길 혹은 가로수길, 명품길 등으로 불리게 된다. 생활공간의 모임이 동네화되고 지역규모 팽창은 도시로 변하고 꾸며진다. 도시는 삶의 행위들의 결합으로 복잡하게 조합하고 그곳에 즐거

움이 있고 아름다움이 있는 생활의 터전으로 만든다.

우리는 날마다 일어나는 생명력 있는 환경 속에서 디자인에 대해 자연스럽게 배우면서 살고 있다. 대부분의 시간에 디자인이나 설계라는 용어를 이야기할 때 너무나 어렵고 전문가들만 하고 있는 분야라고 부담스러운 과제로 인식하고 있다. 단지 우리는 기술분야에 대한 해박한 지식이 충분하지 않아 어렵게 생각하는 것이지 디자인능력이 미약하다고 생각하고 있으면 본인의 능력을 모르고 있는 것이다.

디자인이나 설계는 생활에서 분리시켜 생각할 수가 없다. 왜냐하면 모든 설계나 디자인은 필요에 의해서 만들어지고 필요한 분야와 용도에 적합하게 만들어져야지 잘되었다고 평가할 수 있다. 이러한 내용은 보편적인 기준으로 디자인이 완성될 수도 있고 또 특별한 목적으로 오직 하나의 기준으로 맞춤형으로 만들어지기도 한다.

필요에 의해서 만들어진다는 디자인의 용어에 대한 이해는 실용을 중심으로 설명한 용어로 이해하기 바란다. 디자인은 수많은 부분에서 이루어지고 다양한 분야에서 완성되고 또 사용된다.

「행복이 가득한 집」이라는 잡지에 소개된 산업디자인과 교수님의 디자인에 대한 인터뷰내용의 일부를 인용하여 보겠다.

"디자인이란 문제를 잘 찾아내고, 문제를 잘 해결하는 것"이라고 설명하고 있다.

"남다른 관찰력이 필요하다"

그는 설명하기를 "어떤 공간에 가든 '이건 불편한데 왜 그대로 두고 있지? 나라면 어떻게 해결할까?' 궁리하고, 가게에 들어가면 '내가 디스플레이를 한다면?'하고 생각합니다. 세상에 널려 있는 게 디자인 소재입니다. 누구라도 디자인 마인드를 지니면 자기 문제를 혁신적으로 변화시킬 수 있다고 봅니다. 그런 사람들이 바로 '달인'이지요"하며 이야기하고 있

다. 그리고 교수님은 "모든 디자인은 남을 위한 것입니다. 자기를 위한 디자인은 없습니다. 주부를 위한 것, 청소년을 위한 것 등 디자이너는 늘 대상을 염두에 둡니다. 남을 더 편하고 윤택하게 만들어주는 게 디자이너의 역할이지요"하며 디자이너들이 하는 활동에 대하여 말하고 있다.

우리는 항상 내제되어 있는 욕망을 찾아 사물에 대한 이해를 하기 위해 무한한 탐구여행을 일생동안 진행하며 지내고 있다. 그 배경은 비교적 단순한 논리를 복잡하고 다양한 이해의 혼조 속에 명료하게 정리하지 못하고 생활하며 연속적으로 진행된다.

새로운 디자인이 필요한 내용이 주위에서 항시 발생되고 있으나 모호한 생각을 단순히 정리하지 못하여 자기의 스스로 결정하고 선택하는 것을 두렵게 생각하는 것뿐이다.

가령 우리가 미술관이나 전시관에 들려 예술품이나 그림을 감상하러 방문하는 기회에 미술관에서 무슨 경험을 하게 되는가?

작가의 그림은 무슨 이야기가 담겨져 있을가 하고 스스로에 묻고 답하면 감상한다. 때론 작품에서 표현되어 있는 내용이 무엇인가 감성적으로 이해하기도 하고 또 막연하게 이해하지는 못하지만 작가가 표현하고 전달하려는 이야기가 그림에 작가의 진정한 의도가 담겨 있으려니 하며 전시된 그림들을 둘러보게 된다.

그림을 이해하러 방문하려는 목적이 미술관 방문의 목적이었을까? 많은 사람은 미술관을 찾아가는 목적은 그림을 보러가는 것이 목적이었을 것이다. 작가가 표현해놓은 그림들은 작가가 의도한 내용의 이해보다 방문자와 소통하려는 목적이 가장 중요한 작가의 생각이 아닐까 하고 생각한다.

그림을 보면서 즐기고 상상하며 감상자 스스로 느낌을 갖게 되면 작품의 이야기는 충분히 전달되어 졌다고 보아야 할 것이다. 작가의 그림행위

는 무의식이든 의식이든으로 분류를 시작하기 이전에 작가의 작품 세계
는 작품의 표현의 표현을 통해 그 행위의 중심에는 의도가 반영되고 설
계되었고 디자인되었다고 설명할 수 있다.

이러하듯 설계나 디자인용어는 실용중심이 아닌 분야에서도 동일하게
사용되고 표현되고 있다. 또 다른 방향에서 우리가 미술관에서 보고 느
끼는 것은 무엇인가 생각해보자.

어느 미술관은 조용한 숲 속에 자리하기도 하고 도심에 사람이 분주
하게 다니는 중심 지구에 위치하기도 한다. 미술관 건물은 다양한 모양
으로 건축물들이 있다.

오래된 역사적인 건물을 미술관으로 사용하는 루브르 미술관 같은
건축물이 있고 뉴욕 MOMA나 파리 퐁피두 미술관처럼 새로운 현대적인
건물일 수도 있고 규모도 그 크기가 전시목적에 따라 다양한 크기로 건
축되어 있다.

예로 일상적으로 미술관을 찾아가면서 평상의 생활과 약간 다른 경험

의 시간을 기대하며 우리는 이미 전시되어 있는 작품에 대하여 궁금하고 작가들이 표현한 내용을 보면서 작가의 생각을 이해하려 노력하고 작가와 서로 공감하려 노력하며 작품을 감상하려고 방문한다.

미술관에서 첫번째로 마주치게 되는 입구에서 전시회 전시내용에 대한 안내와 설명을 접하고 미술관의 내부의 분위기나 모양을 전시환경을 느낀다. 내부 전시공간으로 들어가는 순간 전시된 많은 작품들의 전시구성을 보면서 전시에 대한 예비 분위기를 인식한다.

이러한 미술관에서 우리는 전시되어 있는 다양한 예술품을 감상을 시작하게 되는데 전시되어 있는 작품들은 작가와 전시자의 의도된 방향으로 구성되어 전시방법은 전시방문자들이 쉽게 이해하고 작품감상에 도움 되도록 배열되어 있다는 것을 이해하게 된다. 이러한 전시는 전시자의 눈으로 보는 전시디자인이 전개되어 있는 형태이다.

큐레이터는 그림 작가가 표현하고자 하는 의도를 큐레이터가 구성해 놓은 방법으로 관람자와 작가와의 소통을 도와 작품 속의 이야기를 전

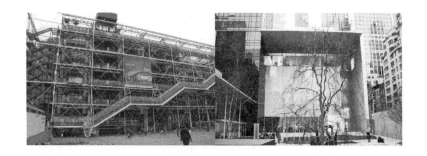

하게 된다.

전시장의 벽면 혹은 내부공간에 전시된 형태를 보면 전시공간의 규모와 벽면의 크기와 전시작품의 조화를 이루어 균형 있게 작품들이 전시되어 있어 그 형태는 관람자들이 전시작품이 어떠한 방해도 받지 않고 작가의 작품표현을 느낄 수 있게 전시되어 있다. 여기에는 작가와 관람자가 서로 교류하고자 하는 의도가 전시장 공간에 표현되어 서로간의 교류가 이루어지도록 구성되어 있다.

만약 관람자가 전시된 예술품들이 전시장에 무질서하거나 복잡하여 너무 많이 전시되어 관람자에게 혼란이 느껴져서 균형이 안 맞는다 느끼게 되면 작품을 관람 하면서 그 전시는 관람자가 잘 이해할 수 있게 전시되어 있지 않다고 평가를 하게 된다.

이러한 느낌을 관람자가 만약 갖는다면 그 순간 관람자는 그 전시공간을 관람자의 의식 속에서 전시의 균형과 조화의 새로운 대안적인 구성을 하고 디자인을 하고 있다고 본다.

항시 우리는 잘되고 못되고의 평가를 할 때는 비교되거나 참고되는 기준이 개개인의 내재된 의식 속에 준비되어 있기 때문이다.

이러한 행위는 개개인으로 누구에게나 디자인을 쉽게 할 수 있고 항시 우리는 어떠한 경우에도 새로운 경험을 통해 발전하는 디자인을 할

수 있다.

디자인은 전문가들만 진행시켜 만드는 세계가 아니다.

글과 말로 설명되는 디자인도 있다. 그러나 그러한 의미의 디자인은 행위를 유도하거나 방법을 설명하여 글로 표현 기록처럼 되는 것이다.

이는 지금 우리가 이야기하고 있는 설계나 디자인의 의미와 내용이 다른 의미의 영역에 속한다.

다른 의미로의 설계 디자인

설계의 용어적 의미나 내용은 다양하게 사용된다. 예를 들어 계획하고자 하는 일을 기획하는 과정의 순서를 체계적으로 구성하는 행위를 설명하는 의미도 있다.

예로 여행에 관련하여 한 번 생각해 보면 흥미로운 사실을 우리는 발견하게 된다. 우리는 일상생활의 무료함에서 느껴보지 않은 새로운 환경을 체험하는 시간을 기대하며 종종 먼 곳으로 여행하게 된다.

여행하기 전에 보통 준비하게 되는 것은 여행지에대한 정보를 여러 방법으로 수집하고 찾아가는 여행지에서 경험하게 될 내용에 대한 기대를 하게 된다. 준비하는 동안에 방문지에서 일어날 경험을 상상하며 필요한 사항도 준비하여 여행지에서 알찬시간이 되도록 노력한다. 특히 방문지에 대한 사전정보를 확보하고 그곳에서 방문할 대상의 순서 등을 기획하고 방문지에서 보낼 시간을 상세하게 계획하고 식사와 숙소는 어디에서 어떻게 할 계획을 하며 여정에 차질이 없도록 비교적 치밀하게 준비한다.

이러한 과정은 쉽게 설명하여 여행 준비라고 말하지만 여행의 준비는 설계이고 디자인이다. 여행 중 우리는 풍광이 좋은 곳을 방문하면 그곳에 보이는 자연에 매료되는데 보이는 경치는 미리 상상했던 여행지의 풍광보다 훨씬 감명을 느끼는 것이 보통이다.

왜 우리는 이렇게 감명을 받을까?

　여행 준비시 사전에 조사한 내용을 중심으로 예상한 기획적인 내용이
기대했던 것보다 좋은 결과의 만족함일 것이다.

　이러한 경험은 또 다른 여행을 준비하게 될 때 예전의 경험을 통해 배
운 과정에 추가적으로 새로운 구상을 하여 조금 더 재미있고 좋은 여행
기회를 갖으려 보다 충실한 여행계획을 작성하게 될 것이다.

　우리가 상상하면서 머릿속에서 디자인하여 기대하는 내용은 의외로
구성이 단순하여 자연 속에서 이루어지는 다양한 자연에 대한 변화, 즉
햇빛, 바람, 색깔, 모양 등의 다양하게 일어나고 있는 환경에 대해 예측하
지 못하였기에 여행지에서 환상적인 느낌을 받는다.

　우리 눈 앞에 전개되는 경치는 보이는 풍광을 우리의 눈 속에 다양한
구도로 계속해서 구성하면서 즐거움을 갖게 된다. 우리 눈으로 보고 있
는 경치의 구도는 스스로 방문지에서 찍은 사진의 구도 속에 나타나며 사
진 속에 선택된 풍경을 보면 우리 스스로 만들어내는 탁월한 구성의 디
자인능력이 내제되어 있다는 사실에 대해 놀라게 될 것이다.

어느 수필가의 수필집 이름이 '계절을 여행하다'라고 이름 지어져 있다. '계절을 여행하다'라는 내용을 듣는 순간 우리는 그간의 경험을 통한 상상과 기대를 하게 된다.

이렇게 다른 계절을 생각하면 봄에는 아름다운 꽃이 생각나고 꽃들은 다양한 색깔로 나타나 아름다움을 보여주고 또 여름은 맑은 하늘 또는 높은 뭉게구름, 가을은 화려한 색색의 단풍, 겨울은 흰 눈이 덮힌 산들이 눈 앞에 전개된다.

이 수필집 이름에서 설명된 이야기는 물론 변하는 자연에 대한 이야기이지만 그 환경에서 느끼는 감성적인 내용의 표현이 숨겨져 있다고 이야기한다.

이렇게 피부로 느끼고 또 느낌으로부터 만들어지는 감성은 우리를 상상의 세계로 유도하고 그 속에서 창의적인 구성을 통한 디자인이 자연스럽게 만들어 지고 있다.

우리는 간접적으로 여러 순간 상상의 대상을 생각하며 형태적으로 구체적인 내용이 정리되어 있지는 아니하지만 무엇인지 머릿속에 꾸미고 있다.

상상의 세계는 비록 막연하지만 그러한 생각이 어느 순간에 나도 모르게 준비된 것처럼 형성되어 다양한 방법으로 표현되기도 한다. 이렇게 우리의 일상은 연속적으로 디자인되는 삶이고 생활이다. 이러한 상상의 세계는 신기하게도 입체적인 방법으로 구성되어 있고 그러한 상상의 공간은 계속해서 변하고 있다.

진행형의 현상을 구체적으로 표현하고 전달하고자 하는 목적으로 평면적으로 2차원적인 표현을 하고 3차원적인 형태로 설명하여 상호 교류하고 전달하므로 사람 사이에 서로 소통을 한다.

우리가 상상하는 내용을 2차원적으로 정리하여 표현하는 것은 예전

의 소통방법으로 남게 될 것이다. 이제의 소통방법은 3차원적으로 설명하여 소통하게 되는 변화를 경험하게 된다. 가까운 시기에 3차원적 소통이 일반화되어 디자인의 3차원적 내용 전달이 일반화되리라 본다.

디자인은 눈에 보이는 데로부터 시작된다

단순히 상상만 하며 디자인하는 것만 아니다. 실생활에서도 디자인에 대한 대단한 지식과 느낌을 가지고 헤아릴 수 없이 다양한 선택을 날마다 하고 있다.

우리는 실생활에서 많은 것을 선택하고 구매하는데 구체적인 선택시 결정하는 데 필요한 사전준비에 많은 시간을 보낸다.

디자이너들도 동일한 과정으로 사물을 관찰하고 유용하게 사용될 수 있게 디자인에 접근한다. 생활관련 제품들의 디자인 과정은 사용자의 요구를 충분하게 이해하고 수요자와 서로 공유하며 진행된다고 이해하여야 한다. 이러한 이해의 기초를 배경으로 사람으로부터 디자인의 선택을 받고저 창의적인 생각을 전개한다.

각 분야의 전문적인 디자이너들은 헤아릴 수 없이 많은 일상생활 관련 제품을 설계하여 수요자에게 공급하고 있다.

한 가지 예로 단순한 병을 한 번 생각해보자. 병은 일정한 양의 액체를 담은 용기인데 다양한 모양, 색상과 재료로 만들어져 있다. 술병의 모양은 유리의 모양, 병의 곡선, 병의 크기 등등과 더불어 병 외부에 잘 디자인된 라벨로 치장된 모습 등은 내용물에 대한 설명이면서 선택하는 사람과 소통하여 디자이너의 아이디어로 디자인된 방향으로 선택되기를 바라며 제작하였다.

그 결과는 선택하는 사람의 판단에 의해서 선택되는 결과를 가져오

게 된다.

이러한 과정이 창의적인 생각을 다른 사람과 공유하는 흐름이라 볼 수 있다.

예전 미국에서 생활했던 경험을 이야기하면 어느 날 새로 이사한 집의 창문을 열려고 했으나 그 창은 오래 전에 페인트를 너무 많이 발라서 움직일 수 없이 붙어버려 창문을 열지도 고치지도 못하였으나 문제해결을 위해 가만히 생각해보니 이 문제가 나만 경험하는 것이 아닐텐데 하면서 누군가 해결방법을 찾아놓았으리라는 생각과 함께 집수리 도구를 파는 철물가게에 가보니 너무나 간단한 기구로 아주 쉽게 해결이 되는 도구를 찾아 창을 고치면서 누가 이렇게 좋은 기구를 디자인해서 문제 해결이 쉽게 만들었을까 하고 탄복한 적이 있다. 보기에는 쉽게 생각할 수 있으나 기구를 생각한 디자이너는 여러 시도 중 제일 간단하고 편리하게 제작된 기구를 선택하고 여러 사람에게 편리함을 제공했다.

실용의 필요가 만들어내는 디자인은 헤아릴 수 없이 많다. 실생활에서 대체로 필요한 용도에 적절하게 사용될 수 있도록 제작된 도구를 사용하고 있는데 이러한 많은 도구들은 필요에 알맞게 디자인되고 제작되어 편리하게 이용될 수 있도록 만든 디자이너의 세심한 관찰과 연구의

결과물이다.

　아름다움을 느낄 때에 나도 그리어 보고 표현하고 싶어진다. 처음에 우리가 생각하는 것을 표현할 때 최초의 선택은 선이다. 선을 그려 연결하면 모든 모양이 평면적으로 표현된다. 평면의 모양은 형태를 갖추게 되며 또는 연결하여 만들어진 형태의 변화에 따라 다양한 모습으로 전개된다. 이렇게 단순하고 간단명료한 구성은 우리가 만들거나 생각하는 디자인의 시작이다.

　그리고 표현하는 데에는 특별한 형식이나 방법이 필요가 없다. 본인이 그릴 수 있는 방법으로 표현하여 의도하고 설명하고 싶은 내용의 디자인이 다른 사람에게 전달되어 서로 의견을 교환할 수 있으면 디자인의 표현이 충분하게 만들어진 것으로 이해하면 된다. 눈에 보이는 것을 표현하려고 생각하면 단순하게 그리면 된다. 굳이 명화를 그릴 필요는 없다고 생각한다.

　우리가 살고 있는 도시도 다양한 면으로 구성되어있는 입방체로 구성되어 여러 가지의 형태와 색상으로 형성되어 있어 다채로운 모습으로 보이게 되었다. 도시는 생활공간으로 이루어져 사용되는 공간은 생명체가 활동하는 곳으로 만들어진다.

　사물의 구성은 선들이 모여 면이 되고 면이 모여 입방체가 되어 공간이 이루어지는데 이 입방체를 이용할 수 있는 크기의 공간이 형성되면 건축물이 되기도 하고 사람이 사용하는 용기도 된다. 이러한 내용물의 만들어진 면에 색상을 더하면 아름다움이 다양한 모습으로 표현될 수 있다.

　우리가 이야기하고 있는 설계나 디자인은 어디에서부터 시작되는가? 우리가 생활하고 있는 도시 속에는 무궁무진한 내용의 사물이 사람으로부터 창조되어 구성되며 창조 또 재창조가 진행되고 있고 자연환경과 어

우러져 생명력을 유지하게 되는데 우리는 계속해서 날마다 새로운 디자인으로 변화시키고 있다. 이러한 면으로 보면 디자인은 자연으로부터 시작된다는 표현이 타당하리라고 본다. 자연의 변화는 사람의 행위 밖에서 스스로 변화하며 우리의 환경을 지배하고 있다.

자연의 능력은 사람의 창조적인 능력으로는 도전이 불가능한 세계이라고 본다. 그러나 우리는 자연의 섭리에 다가가기 위한 무한한 노력을 하고 있다고 본다.

도시를 생각하며 배워보고 우리가 하고 싶은 내용을 찾아보자. 많은 사람이 생활하며 오랜 시간 동안에 형성된 도시는 많은 사람들이 만들어 생활하고 있는 도시로 좋은 삶의 터전을 꾸미기 위해 건축가와 기술자들이 설계하고 계획하며 많은 노력을 들였고 그곳에서 삶을 영위하는 곳이다.

이렇게 꾸미어진 도시의 구성은 선으로부터 시작되고 도시의 사물은 점, 선, 사각형, 삼각형, 원, 곡선 등이 어우러져 구성하여 형태를 만들고, 또 자연과 어우러져 여러 가지 모습이 자연스럽게 이루어져 아름답게 구성된다. 도시에 나타나는 수많은 재료들의 색채는 표현할 수 없이 아름답다. 도시는 거대한 공간에 다양한 사람의 참여로 혼합 디자인된 공간이다.

우리의 생활공간에서 시각적으로 전개되는 형상은 너무도 많은 요소들의 복합으로 완성되어 있는 형태를 가지고 있어 이러한 현상의 내용을 단순하게 분석적으로 해체하여 선 혹은 면으로 쉽게 나누어 보기는 어렵다. 그러나 우리들이 디자인하여 구성된 모습을 부분적으로 나누어 보면 아주 단순한 조합을 볼 수 있어 구성의 기본을 이해하게 된다.

우리가 생활하는 환경에서 자연이 만드는 모습은 인위적 디자인에 의해 만들어진 도시에 견줄 수 없도록 더 많은 변화되는 현상을 연출한다.

　자연의 형태는 선으로 면으로 구성되어 있으나 그 형태는 복잡한 구성이 연속된 곡선으로 만들어져 있다. 우리가 스케치나 그림으로 표현하려고 시도하지만 자연이 가지고 있는 변화무쌍한 곡선들을 모두 표현하기 어려워 자연을 그림에 담기가 어렵다.

　그러나 그 내용을 보면 자연은 체계적이고 규칙적인 형태의 반복적인 구성이 기본으로 만들어진 것을 과학적인 분석에 증명되었다. 그러한 형태는 헤아릴 수 없는 구성의 변화로 다양하게 만들어진다.

　자연이 만들어진 형태와 색상은 오묘하여 사람의 표현을 재생하기가 어려울 뿐만 아니라 주위 환경과 더불어 존재하는 조화는 환상적인 자연의 창조물이다. 이 모든 조화를 인간은 사진처럼 기억에 넣을 수 있는 능력의 한계가 있어 비교적 단순화된 기본의 형태를 도형화하여 기억하고 표현한다.

　이러한 기억과 경험은 우리에게 재창조하려는 노력 속에 자연환경에 근사하게 모방하여 우리의 생활과 연계되는 환경을 도입하려 하며 일련

의 반복되는 시도에 의해서 아름답게 꾸미는 과정이 디자인 속으로 도입되고 형태적으로 완성되어 이용된다. 이러한 환경들이 우리들을 디자인하는 세계로 이끈다.

자연을 현미경적인 접근에 의한 분석은 복잡한 체계적인 조직이 질서있게 구성되고 그 구성은 신비하게 균형의 조직을 가지고 있어 완전한 형태로 존재한다.

이러한 구성과 체계는 우리가 살고 있는 도시에서도 나타나고 있어 직접 체험하고 있다.

아이디어를 개발하는 틀

아이디어를 큰 틀의 기본에서 시작하여 상세한 내용까지 점진적으로 개발하는 방법을 이해하는데 다음에 간단한 예를 들어 보면 우리가 생활하고 있는 도시의 점진적 변화과정을 통한 이해가 쉽게 도움이 될 듯하다.

도시를 시작으로 주거시설까지 좁혀 살펴보자. 거대한 도시에는 다양한 사람이 같이 생활하고 있고 도시는 이러한 다양한 사람들이 필요로 하는 기능이 연계되어 거대한 사회를 만들고 있다. 그리고 하나의 개인이

도시에서 생활하고 체험하는 생활의 반경은 개인의 생활과 활동영역 공간에서 활동하게 된다.

우리가 살고 있는 공간은 일상적으로 다수의 사람들이 모여 거대한 도시사회를 만들고 그들의 생활모습은 도시의 구성요소이고 개인의 생활이 부분적으로 서로 연계되어 지역적인 사회활동 영역이 만들어진다.

그러나 개인의 생활공간은 날마다 반복되는 일상생활은 일정한 영역의 거리 안에서 반복되다. 개인의 생활은 필요한 공간 내에서 서로 공유하며 유기적인 연계를 통해 영역 속에서 활동하고 있다.

살고 있는 공간의 근거리생활 영역은 개인의 생활공간으로 개인의 주거공간과 연계되어 선택된 범위 내 지역에서 생활한다.

개인의 가정은 주택이라는 생활공간이 만들어지고 이러한 공간은 가족의 구성에 따라 필요한 규모의 선택적인 공간에서 편리함과 안락한 생활을 영유할 수 있는 생활공간으로 거주에 필요한 주거공간을 구성한다.

주택에서 방들을 꾸미고 가구를 배치하는 내용을 한 번 살펴보자. 개인이 사용하고 있는 침실을 보면 개인공간으로 개인의 취향에 맞게 꾸미어 스스로 생활의 안락함을 유지할 수 있도록 침대, 책상 등의 가구를 배치하고 책상에는 개인이 사용하는 책 혹은 집기들을 적절하게 배치하면서 항시 편리하게 사용할 수 있게 정리한다. 이용하도록 맞게 배치되는 것과 동시에 시각적으로 방의 아름다움을 유지하게 수시로 조정하기도 하며 방에 장식하는 사진 그림을 적절하게 매달아 방의 조화를 개인의 취향에 맞게 구성한다.

이런 과정을 우리는 개인적인 취향이라고 생각하고 말지만 이러한 구성의 기본은 본인이 잠재적으로 소유하고 있는 디자인능력의 표현이다. 사람이 잠재적으로 소유하고 있는 인지적인 감성은 무한하다.

이러한 일련의 과정을 보면 우리는 쉬지 않고 디자인하고 있으며 이 과정의 결과는 개개인이 훌륭한 디자이너처럼 만들 수 있다.

디자인이라는 용어는 전문적인 활동을 하여 공공적 혹은 상업적 활동을 중심으로 많은 분야에 적용하여 활동하여 전문가들의 전유물처럼 인식된다. 그 용어의 기본은 새로운 생각이나 내용을 표현하는 행위를 이야기하는 비교적 단순하게 생각할 수 있는 용어로 모든 분야에 사용되는 용어이다.

그러면 개인의 공간인 소규모 공간에서 한 단계 발전한 식구들이 공유하고 생활하며 개인공간과 가족구성원의 공용공간이 연계되는 주택의 내부구성을 생각하여 보자.

또 주택에서 거주공간을 나누워 보면 거실, 침실, 부엌, 욕실, 현관, 창고, 다용도실 등 세부적인 기능의 공간으로 구성된다. 이러한 기능의 의미는 우리가 생활하는 데 필요한 용도에 따라 규모의 크기가 설정되고 공간 배분의 균형이 조화롭게 구성된다.

주택의 기본은 식구들이 생활하기에 필요한 최적의 안락함을 유지하기 위해 공간의 크기가 허용되는 규모 내에서 최선의 조화를 이루도록 배치되는 디자인을 가족구성원들과 공동으로 꾸민다. 이러한 일련의 과정을 통해서 본인이 가지고 싶은 주택의 평면은 완성된다. 주택 디자인에 고려하는 사항이나 방법은 여기에서 설명하지 않는 것으로 한다.

우리가 사는 도시는 어떻게 만들어지고 구성이 될까? 우선 살고 있는 동네를 살펴 보면 비슷한 규모의 주택들이 모여 동네를 구성하고 동네에는 주민들이 필요로 하는 편의시설들이 가까운 거리에 편리하게 이용되도록 여러 가지의 형태로 도입되어 적정한 규모의 시설들이 있어 하나의 동네를 꾸미고 있다.

도시는 이러한 주거규모의 반복적인 구성으로 만들어진 것이다. 그리

고 도시는 다양한 복합기능이 체계적으로 연계되어 삶의 공간에서 각각의 기능을 연계하고 있어 우리가 불편하지 않는 생활할 수 있다.

앞에 설명한 자연의 구성적인 체계와 우리가 생활하고 있는 도시구성의 체계는 대동소이하다고 본다. 이러한 체계적인 구성은 다중구성의 공존하기 위한 체계로 많은 인구가 공존하기 위한 개인영역의 연계와 균형이 유지되어 혼합과 혼재의 틀에서도 생활의 방향성을 유지하고 생활할 수 있다고 본다.

이러한 형상은 우리가 흔히 보게 되는 개미 혹은 벌들의 생활을 통해서도 유사한 체계에 의한 공동생활에서도 관찰된다.

이 부분의 설명은 우리가 생각하는 디자인의 개발과정의 단계는 몹시 체계적이고 단계적인 과정의 사고개발이라는 순서에 의해 만들어질 수 있고 이러한 과정의 훈련으로 매우 복잡하고 다양한 내용의 사물에 접근하는 요령이 단순화되는 과정에서 개발될 수 있음을 이해하게 된다.

이러한 과정처럼 큰 틀의 아이디어에서 조금씩 상세하게 접근하는 방법이 있지만 그의 반대로 조그마한 동기에서 시작하여 큰 틀로 발전하여 종합적인 아이디어를 완성하는 경우도 있다.

표현

이제까지 설명된 내용을 기본으로 개인적으로 생성되는 아이디어를 표현하는 디자인에 대하여 재한적인 방법이지만 접근하여 보자.

우리가 인지하게 되는 사물에서 크다, 작다, 가볍다, 무겁다, 매끄럽다, 거칠다, 아름답다, 못생겼다 등의 표현을 하고 이러한 사항을 인지하고 평가하게 되는 것은 개인적으로 경험적으로 쌓인 인지능력과 축적된 기준에 의해 상대적 비교 기준으로 평가하게 되는 표현이다.

그런데 예로 가볍다하며 평가하는 순간 그 사물과 유사한 범위 내의

보편적인 평균의 기준이 설정되고 유사한 사물과의 차별적인 요소를 순간 검토하게 되고 이러한 과정은 개인적인 인지의 범주 내에서 만든 결론이다.

'새털보다 가볍다' 할 때 일정한 부피의 사물이 다른 사물의 평균적인 경험의 기준으로 일정한 무게의 경험이 존재하게 되는데 이보다 예상 밖으로 훨씬 가벼울 경우 아주 가벼운 경험을 표현한 것이다. 가볍다는 표현은 상대적으로 비교되는 기준이 존재하기에 설명될 수 있는 표현이다. 이러한 표현의 기본은 감각적인 인지로 평가할 수 있는 것이다.

그러면 물리적인 형태로 형성된 사물에 대한 판단 표현은 어떠할까. 물리적인 형태는 수학적 혹은 과학적인 기본을 두고 시각적인 판단을 가능하게 완성 혹은 미완성 형태로 존재한다. 이런 형태의 특성은 형태와 기능이 동시에 존재한다.

우리가 이용하는 소형의 공간부터 규모가 대형화되어 건축물이 되고 건축물들이 모여 도시가 되는 것이다. 이러한 구성들은 집합적으로 모여 새로운 환경을 만들어져 조형적이고 물리적으로 형태가 된다. 이러한 다양한 종합으로 구성되는 공간의 내용과 성격은 짧은 시간에 설명될 수 없도록 복잡한 내용으로 만들어진다.

디자인의 발전되는 과정은 한 사람의 아이디어로부터 시작하여 많은 전문분야의 관련자들이 함께 완성하는 것이다.

디자인의 아이디어가 태동하는 시점에서는 어느 한 사람으로부터 시작되거나 혹은 여러 사람으로부터 필요성이 대두되어 개발되고 발전하는데 이 과정에서 아이디어의 완성을 위해 여러 분야와 협업하는 것은 일반적이다.

우리가 디자인이란 용어를 대할 때 이 용어는 무척 단순하고 쉬운 용어라고 생각이 된다. 모든 사람이 가볍게 생각하고 표현하면 누구든 무

엇이든 표현할 수 있다.

디자인은 선천적인 감각이나 특출한 능력을 소유한 사람만이 잘할 수 있다고 생각하면 몹시 잘못 이해되는 말이다. 그러나 디자인을 하려면 섬세한 관찰을 통한 접근이 필요하고 사물에 대한 호기심과 체계적인 논리의 정리를 통해 생각을 명료하게 표현하면 누구나 할 수 있다.

우리가 일상생활에서 사용하는 비교의 용어적 의미는 우열을 가리는 결과로 귀착되는 경우가 일반적이지만 어느 경우에는 불편하게 느껴지기도 하는 용어의미로 변하기도 한다.

그러나 비교라는 용어의 의미는 연속적인 변화와 발전의 동기를 부여하기도 한다. 사물이 독립적으로 존재하지 않고 둘 이상의 사물이 존재하면 서로 비교하게 된다. 비교와 다른 용어에서 조화라는 용어의 의미는 다른 두 가지 이상의 사물 혹은 형태를 갖고 있는 것을 비교하며 균형을 갖추어 조화롭다는 혹은 조화롭지 않다 표현을 하기도 한다.

이러한 비교평가는 객관적인 사실을 기준으로 한 결과를 기대한다. 평가의 선택 중 개인의 주관적인 감성의 영향으로 보편적인 선택이 되지 못하는 경우가 흔하게 존재한다. 이럴 경우에는 객관적 한계의 애매함을 보게 된다.

그러나 비교는 또 다른 비교를 만들어 창의적인 사고력에 연속적인 동기를 부여하고 균형과 조화를 통해 만족이란 욕구의 결과에 꾸준히 접근하려 노력한다.

만족이라는 느낌은 언어로 단순 명료하게 설명하기는 어려운 표현일지도 모른다. 그러나 물리적 환경에서의 느낌을 중심으로 만족하다는 표현이 이루어 질 때는 의외로 경험을 통한 근거를 기본으로 하는 경우가 많다.

일상생활 동안 우리가 장시간 경험하는 과정에 축적된 평균기준을 중

심으로 비교하여 상대적인 평가로 이루워지는 내용일 것이다. 이러한 비교는 창의적인 사고에 접근하게 하는 동기가 될 수 있다.

비교는 선택적 사고의 시작이기도 한다. 선택적 사고는 구체적인 모습으로 나타나기 시작하고 이러한 구체적 내용이 목적하는 방향과 기능적 결합을 통해 복합구성이 되면 형태가 나타나기 시작한다. 이러한 경험의 축적은 개인의 잠재되어 있는 지능개발을 지속시킨다.

이제부터 건축 이야기를 하여보자.

건축의 설계는 디자인과 기술이 융합하는 기본을 지니고 있다

설계는 기본적으로 사용되는 공간을 만드는 것이다. 완성된 공간은 이용자 별로 편리하게 또 만족스럽게 사용되어 그 기능을 유지하게 된다. 그러므로 설계에는 목적하는 방향과 이야기가 스며들어 있다. 예로 우리가 자주 찾아가는 커피숍을 예로 생각하여 보자.

우선 찾아가는 커피숍에서는 좋은 커피를 당연히 준비하여 찾아온 고객에게 만족을 주어야 되고 그 커피숍의 내부의 구성은 서비스를 위해 기능적으로 편리하게 구성되고 고객이 마시고 휴식하는 공간으로 편안함과 안락함을 주는 즐거운 공간이어야 할 것이다. 이것이 디자인 방향이다.

설계라고 하는 용어는 분명 목적하는 방향이 있고 그 방향은 사용자가 만족하는 공간이 되어야 한다. 설계자는 이용하는 사람이 필요로 하는 내용을 이해하여야 되고 동시에 설계된 공간에서 이루어지는 모든 기능이 순조롭게 효율적으로 행하여지도록 구성되어야 한다.

예로 든 커피숍에서 부분별로 나누어 생각하여 보자. 물론 커피숍에서는 맛있는 커피를 제공한 것이 무엇보다 우선이지만 커피는 기호식품이기에 숍의 분위기 등 꾸밈도 중요한 가게의 요소로서 역할을 한다.

커피숍의 주인은 설계를 필요로 할 때 본인이 원하는 커피숍이 상업적으로 활성화되어 경제적으로 목적하는 방향에 만족할 수 있게 완성되

기를 기대하게 된다. 또 커피숍에 찾아오는 고객이 주로 젊은 사람이라고 하면 젊은이들의 감성에 맞는 환경을 만들어 그들이 즐길 수 있게 사용되도록 요구하게 된다.

그러면 설계자는 젊은 사람들의 취향과 성향을 충분히 이해하여 실내 환경의 인테리어를 꾸미고 가구의 선택 실내 재료 및 색상, 조명 등을 선택하여 젊은 감성이 녹아드는 설계를 하면 고객이나 주인에게 만족스러운 시설로서 영업도 잘되는 커피숍으로 존재하게 된다.

최근 커피숍을 이용하려고 찾아오는 젊은이들을 보면 더위에 찬 커피를 마시러 오지만 냉방시설이 쾌적하게 시설된 곳을 어느 도서관처럼 생각하고 찾아온다. 이 모습은 커피숍 주인에게 수입이 줄어드는 부담으로 비춰질 수 있으나 고객의 방문을 유도하는 새로운 개인적 작업공간도 도입하여 고객의 만족도를 향상시켜 수입증대를 꾀하는 방법을 선택하는 숍 디자인을 한다.

이러한 남을 위한 배려는 시설로서 만들어지고 시설디자인 내용은 여러 사람이 공감하고 소위 분위기 있는 커피숍으로 타인에게 추천하기도 하는 명성을 얻을 수 있다.

이러한 과정은 설계자의 의도에 의해 창의적으로 구성된 공간이 다른 사람과 공유하게 된다. 공유하는 창의적인 결과가 많은 사람과 공유하게 되면 성공적으로 디자인되었다고 표현할 수 있다.

설계

설계라는 용어의 의미, 건축이라는 용어, 건축물이라는 용어는 설계라는 시작점으로부터 건축물로 완성되는 물리적 결과물까지의 연속적 행위로 진행되는 과정이다.

설계는?
디자인은?

두 용어의 이해는 사람마다 이해와 느낌이 다를 수 있다. 설계는 창의적인 무한한 상상 속에서 행위가 시작되며 생각으로부터 발현된 내용을 다양한 방법으로 그려 무엇인가의 형태를 표현한다.

무엇인가에 대한 시작은 때론 막연하여 구체성이 완성되지 아니하지만 발전되는 과정에서 점진적으로 구체화되는게 일반적이다. 사람의 생각은 순간적인 상상 속에 존재하나 완성된 사물을 순간적으로 쉽게 완성하지 못하는 한계를 가지고 있다. 그러한 한계를 해결하려면 수많은 전문 지식의 지원과 결합으로 필요한 요소의 해결방법이 필요로 하고 형태 구성을 위한 기본은 과학적인 기술 전문지식으로부터 방법으로 찾게 된다.

창의적인 생각은 개발과정에서 전문분야와 융합을 통해 기술과 과학 분야의 지식과 공유하여 구체적으로 사물을 완성하고자 필요로 하는 지

식의 지원으로 이루어진다.

앞에서 이야기한 커피숍을 기준으로 접근하여 보자. 커피숍은 목적하는 내용의 구성이 디자이너가 배치, 설계를 하고 확정하였으나 그 공간의 조명 등 보조적인 내용의 구성으로 커피숍의 공간 느낌이 감성적으로 연출되어 다른 다양한 환경이 된다. 효과적인 조명은 공간이 안락하게 혹은 상쾌하게 등등 조명의 효과적인 연출로 디자이너가 실현하려 하는 공간의 느낌을 완성하게 되어 이용자에게 좋은 느낌을 준다.

더불어서 공간에 설치되는 장식이나 다양한 악세사리 등이 조화롭고 유니크한 공간 연출에 보조적으로 효과적인 공간연출에 중요한 요소로 작용하기도 한다.

만약에 그 커피숍에 찾아온 손님에게 감미로운 음악이 흘러나와 즐기고 있는 고객의 마음에 스며든다면 얼마나 좋은 느낌의 커피숍일까.

이러한 창의적으로 시도되는 연속적 요소들의 접합은 디자인이 단순히 평면적이고 물리적인 형태에 그치지 아니하고 실현된 공간에서 연속적으로 일어나는 행위는 공간이 살아 숨 쉬는 공간으로 창조되는 것이다. 또 디자인에서 중요한 요소로 작용하는 것은 자연환경이다. 만약 계획하게 되는 커피숍의 위치가 수려한 자연 환경 속에 위치하면 조화로운 형태가 자연과 어우러져 아름다움을 더하게 된다.

자연환경의 아름다움을 커피숍 내부에서 밖으로 보이는 아름다운 경치는 방문자에게 시가적인 즐거움을 주게 되어 무한한 만족감을 느끼게 할 것이다.

설계자에 의해 연속적인 창의적 사고를 중심으로 구성되고 실현된 결과는 설계자의 감성을 전달하는 이야기책과 동일하고 이 실현된 공간을 이용하는 이들이 동일하거나 비슷한 느낌을 소유하게 된다면 글로 전달하는 아름다운 소설과 같다.

설계자가 의도한 내용은 왜, 어떻게 창조하였는지 느낌이 공간 속에 있기 때문이다.

예로 만약 레스토랑을 선택하게 될 때 첫번째의 고려사항은 당연히 음식이겠지만 그와 동일하게 고려되는 것 또한 실내분위기와 레스토랑 위치이다. 만약 조용한 공간과 품위 있는 분위기 있는 식당 혹은 즐거운 광경이 일어나고 있는 식당 등 다양한 성격의 실내구성이 식사하는 동안 음식의 맛과 더불어 즐기는 중요한 환경이 되기 때문이다.

이렇게 공간의 주기능, 즉 레스토랑의 음식을 손님에게 미각적인 경험을 시작하기 전에 시각적인 환경으로 음식의 맛에 대한 기대와 음미 이전에 실내공간의 환경연출에 의해 음식에 대한 기대를 상승시키는 효과도 나타나게 된다.

설계는 기획과 같은 의미이기도 하며 이러한 내용의 설계의 예를 보면 파티플래너들이 계획하는 프로그램들이 해당하는 것을 보게 된다.

파티에 모이는 사람들을 위해 그곳에서 일어나는 내용중심의 기획을 하여 참여자들이 즐거운 시간을 갖을 수 있도록 순서를 기획하고 준비하는 과정은 디자인에 해당한다. 이러한 기획적인 내용은 구체적으로 물리적 형태를 갖춘 디자인과는 전혀 다른 과정을 준비하는 무형의 디자인이다.

또 사업을 기획하는 것이 디자인되는 예로 종합위락시설과 같은 사업을 기획하는 디자인의 내용도 유사한 무형적인 기획이다. 이용가능한 시설의 내용을 조합하여 기능별 프로그램을 만들어 방문자가 이용하는 내용을 정리하여 체계화하는 행위를 이야기한다.

설계와 디자인은 종종 물리적인 완성된 디자인의 내용과 능의 기획적인 내용이 혼합되어 실현되는 의미의 디자인이 중요하다.

근래에는 시설의 기능적 구성에서 용도의 조합과 배열로 특성화되는

구성을 창의적으로 연출하는 내용이 중요한 조건으로 설계되는 경우가 많다.

이러한 디자인 관련하여 쉽게 이해되는 시설의 예를 들어보자. 많은 사람이 서점을 이용하는데 서점에는 다양한 분야의 서적이 공급된다. 서점에서는 방문자에게 잘 체계화된 분류와 전시로 서점을 찾는 이에게 쉽게 접근하여 필요로 하는 서적을 구입할 수 있게 정리하고 있다.

도서의 배열방법 등 분류에 대한 체계에 대하여는 도서관 관련 많은 분류체계에 의한 규칙과 방법을 도입하기도 하지만 서점의 특성에 따라 대상으로 하는 대다수의 이용자의 성격과 특성에 맞게 구성한다.

학교 근방의 서점은 젊은 학생이 주로 필요한 지식배양이나 수업관련 서적을 우선시 하는 배열을 할 것이다. 그러나 교보서적 같은 대형 서점은 많은 사람이 다양한 서적을 찾는 곳으로 다수의 사람들이 쉽게 접근하여 찾을 수 있도록 배치하지 못하면 방문자에게 많은 혼란을 주고 불편한 경험을 하게 될 것이다.

이러한 경우는 배열방법에서 통계적 체계를 중요한 기본으로 배치되고 특수한 경우에 창의적인 임의성보다 일정한 규칙을 도입하여 수요자의 공통된 경험을 이용하게 되는 배치도입도 설계의 일부이다. 배열뿐만 아니라 서가의 크기와 균형이 중요한데 설계의 규칙 등은 다음 기회로 미루자.

　　서점은 전통적으로 서적을 구매하는 곳으로 구성되어 이용되었지만 최근의 서점에는 다양한 기능의 복합시설로 변하였다. 전통적으로 책만 구매하는 장소에서 도서관의 일부처럼 혹은 글을 읽는 휴식공간으로 변화되고 서적뿐만 아니라 음악 관련 자료 CD, DVD, 문방구 등 글을 쓰는 도구를 구입하는 장소도 포함되며 일부 장식을 위한 자료실 및 예술품을 쉽게 구입하고 간이상영실 및 음악실도 포함되기도 한다. 물론 방문자의 편의를 위하여 커피숍 및 가벼운 식사까지 제공되는 공간이 배치되기도 한다.

　　이러한 복합적인 기능의 구성은 서점을 방문하는 고객을 위한 편의와 동시에 필요한 내용을 종합하여 디자인하여 놓는 타기능과 융합하는 내용의 결과이다.

기능의 유기적 연속성

이러한 다양한 복합구성은 설계시작 이전에 시설의 기획단계에서 사용의 목적과 이용자에게 사용이 편리하고 필요한 내용을 예측하여 설계의 방향과 규모를 확정하는 기준을 설정하게 된다. 이러한 기획부분은 중요한 설계의 본질이며 시설의 적절한 기능적 역할을 활성화한다.

이러한 기초적인 준비를 배경으로 효율적인 공간의 배열로서 구성하고 수요공간의 규모설정 이후 공간의 연계를 조정하는 것이 평면의 구성이 되고 건축물의 물리적 형태와 건물의 규모가 완성된다.

우리가 통상 이야기하는 디자인이 아름다운 형태만을 창조하는 것이 아니라 디자인의 중요한 요소는 다양한 과정의 검토에 의해 연속된 행위의 종합으로 이루어진다는 사실을 이해하리라고 본다. 설계(디자인)란 시작부터 완성까지의 전 과정을 말하는 것이다.

이 과정의 기본적인 구성은

1. 생각하다(conceive), 발명하다(invent)
2. 특별한 목적을 달성하기 위한 계획(to intend for a specific goal or purpose)
3. 그리어 설계하다, 만들고 구성하다(to make or draw plans for)

설계란 기본적으로 설명한 3단계의 틀 속에서 진행된다.

반복적인 생각을 정리하고 표현하고 하는 행위의 반복 속에서 진행한다.

3가지의 과정마다 많은 과정이 모였다 분리되었다가 실현가능하게 구성되었다가 내용이 재조정되기도 하면서 수없이 많은 변화의 과정의 흐름으로 연결된다.

우리의 꿈과 상상은 소설에서 글로 전달되어 이해하고 느끼는 이야기보다 훨씬 풍부하게 경험하게 되는 무한한 공간의 변화를 통해서 사람에게 전달된다.

우리가 창조한 공간은 시간적으로 밤과 낮의 느낌, 또 계절의 변화가다른 느낌을 전하고 실내에 들어오는 빛의 변화는 다양한 연속적인 공간의 그림을 연출한다. 그 공간을 공유하는 사람의 분위기는 살아있는 공간의 이야기를 연출하고 느끼게 한다. 이러한 현상은 3차원 환경에서 경험하기 때문이다.

설계는 3차원 공간구성으로 2차원적인 방법의 이야기에서는 비교할수 없는 내용을 이용자나 방문자에게 설계자의 이야기를 전달하며 3차원 공간에서 활동하는 동안에는 정지되지 아니하고 살아 있는 이야기로물리적인 공간과 교류한다.

3차원 공간의 구성은 다양한 요소의 조합이다

이 조합은 단순한 기하학적인 형태의 기본으로부터 반복된 변화와 다양한 비례의 크기 변화와 직선, 곡선, 원, 사각형, 삼각형 등 기본형의 입체적인 다양한 방향의 접속에 따라 입체적인 공간이 형성되며 형태를 완성하고 공간에 도입되는 재료의 색상 질감 등은 공간의 분위기를 표현한다.

공간의 표피는 내부공간의 용도에 따라 투명한 마감, 불투명하고 폐쇄적 마감 등등 다양함을 보게 되며 재료의 질감이 매끄럽게, 거칠게 느끼게 설계되기도 하며 재료의 색상은 밝게. 어둡게, 무겁게, 화려하게, 단정하게 등 수많은 구성의 변화로 표현된다. 실내에서 사용되는 재료는 실내외의 느낌을 위한 선택으로 다양하다.

우리가 형태적으로 쉽게 표현하지 못하는 요소는 빛과 같이 물리적인 표현이 어려운 요소들이 있으나 그러한 요소들은 물리적인 형태가 완성되면 자연의 원리와 함께 동시에 연출된다. 그러나 실내등의 공간을 인공적으로 조성할 때 연출하고자 하는 인공적 환경을 실내에 연출하는데 조명은 중요한 실내공간의 표현 요소이다.

건축물의 기본적 기능의 구성은 건축물의 내부 공간기능에 따라 무척이나 복잡한 형태로 구성되어 있으나 그 구성의 기본은 의외로 단순하다.

기본적으로 구성은 건물 내부의 다양한 기능공간으로 이동하는 통로기능, 주용도기능 공간, 지원시설기능 3가지로 구성되며 통로는 현관, 복

도, 계단, 엘리베이터, 에스컬레이터 등으로 상하 좌우로 이동하는 연계 시스템이며 이 기능은 건물 이용자의 이동경로이다.

건물의 주 용도기능은 대형 혹은 소형 공간 건축물의 주요 목적의 용도기능이며 지원시설기능은 건물의 주기능을 지원하는 화장실, 창고, 기계실, 전기실 등등의 지원시설로 구성된다. 건축물의 기본적 구성인 3가지가 조합되면 건축물이 목적에 맞게 구성되어 기능을 유지하는데 충분하다.

실내에는 가구 등 생활기구 등이 공간에 동시에 도입된다. 가구는 때론 건축의 일부이기도 하지만 이동 가능한 가구의 특성상 인테리어의 일부에 속하기도 한다.

건축의 설계는 건축물의 완성만으로 건축이 완성되는 것은 아니다. 건축물의 공간에는 가구, 집기, 장식, 용기 등 때론 꽃, 나무, 식물 등 이 건축공간에서 자유스럽게 균형과 조화를 이루어 건축물의 목적하는 용도에 이용되는 것이다.

이러한 구성요소는 주택의 구성형태와 대형 건축물의 구성이 기본적으로 다르지 아니한 것을 발견할 수 있다. 건축물의 크기와 내용에 따라 복잡한 기능의 내용이 구성되나 그 기본은 기능별로 정리하여 보면 단순한 내용으로 되어 있다.

소수의 사람이 이용하는 시설과 여러 사람이 이용하는 시설의 필요에 의한 규모만 다를 뿐이다.

우리가 생활하고 있는 공간의 다양한 건축물들

　　　　　　　　　일반생활 중 경험하는 대형 공공시설이나 다중
시설을 생각하여 보면 장시간 이용하는 시설 또는 짧은 시간 이용하고
지나가는 시설들도 있다.

　기차역, 버스 터미널, 비행장 등 이용하여 할 성격의 목적에 따라 시설
의 특성을 찾아볼 수 있다. 이러한 시설들은 기차, 버스, 비행기 등을 이
용하러 잠시 머물게 되고 시설의 기능은 방문자가 편리하게 수속하기 위
한 기능에 중점 되어 있고 많은 이용자가가 혼란이 발생하지 않게 체계적
인 흐름이 되도록 배려되어 있다.

　공연장 문화관 전시장 등은 다중 이용하는 시설로 대형공간의 주기능
과 더불어 대기 휴식을 위한 대형공간이 배려되어 있는데 기차역 혹은 버
스터미널, 공항의 대형 홀의 대기 공간구성은 내부의 배치나 구성이 이용
방법이나 기능에 따라 배치형태나 규모가 다르다.

　이러한 대형공간도 내부의 구성을 보면 3가지의 기본을 동일하게 가
지고 있다.

　움직이는 통로로서의 기능은 홀, 라운지, 복도는 주기능공간으로 연
결되어 있는 기능을 가지고 있고 주 공간은 용도와 성격에 따라 시설규
모는 각각 다르지만 부대시설의 기능과 용도는 어느 시설에서나 유사한
점을 전문적인 지식이 없이도 이해하게 되는 흥미를 쉽게 찾을 수 있으
리라고 본다.

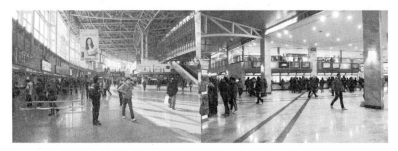

기차역사 　　　　　　　　　　 버스터미널

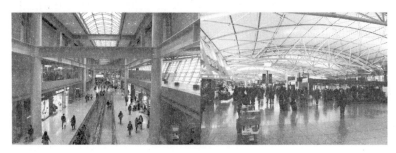

공항

　예로 나무에는 뿌리가 있고 줄기와 잎사귀가 있어 나무를 구성하는 것처럼 기본 이치와 다르지 않다. 나무의 모양이나 크기 형태는 나무마다 다르지만 체계의 구성은 이러한 기본으로 존재한다.

　공간과 공간은 네트워크 형식으로 연계된다. 유사한 기능들의 집합화는 동일한 기능의 모임으로 공간기능의 성격을 이해하고 인지하기 쉽다.

　디자인이란 무엇이고 어떻게 어떠한 목적과 방향이 이루어질 것인가를 한 번 생각하여 보자.

　디자인은 기본적으로 필요에 의해 만들어지는 것이다.

　디자인은 지금 필요로 하는 것으로 만들어질까?

　디자인을 시작하게 되는 것은 근본적인 동기가 있다. 우리 생활에 필요한 동기 혹은 우리의 감성과 욕구를 충족하기 위한 목적으로 시작되는

동기 등으로 시작되는 경우이다. 디자인의 성격을 구분하여 보면 아름다운 예술적인 부분의 디자인 혹은 실용적 디자인이 존재하지만 두 가지의 내용이 혼합되어 완성되어 실현되기에 두 가지에 경계를 나누기에는 애매모호함이 존재한다.

설계와 디자인이 글로 쓰지 않은 소설이라고 이야기하는 내용의 일부분을 생각하고 이야기하여 보자. 글은 서술적이지만 설계나 디자인은 물리적 속성의 구성을 실체적으로 완성하여 결과물을 전달하기 때문이다. 이 완성된 결과물은 독립된 환경이 아닌 자연환경 속에 혹은 인공적으로 구성해 놓은 환경 속에 함께 존재하여 우리가 접하게 되는 건축물이 되고 사용하는 용기로서의 기능을 유지하게 된다.

아니면 미래에 필요로 하는 것을 해결하기 위하여 만들어질까 하고 생각하여 볼 필요가 있다.

우리가 살고 있는 순간은 정지되어 있지 않고
꾸준히 변한다

우리가 생활하고 있는 공간은 끊임없이 변하고 모든 사물이 유기적으로 연계되어 한순간도 정지되어 있지 않은 공간의 활동을 기본으로 하고 있다.

때론 무척 조용한 정적인 공간도 있고 시장과 같이 많은 소음과 활동이 이루어지는 역동적인 공간까지 사람이 생활하고 있는 공간의 변화는 상상할 수 없는 다양성을 가지고 있다.

생활공간에 필요한 내용을 디자인하는 것은 오랜 기간 존재하는 건축물의 특성상 미래에 대한 상상력과 예측을 기본으로 계속하여 미래에서도 사용할 수 있는 적응성이 고려되어야 한다.

때로는 지금 필요에 의해서 만들어지는 디자인도 있지만 새로운 미래를 예측하여 기능을 구성하는 내용의 건축물기능은 변화되는 현상에 적응하여야 된다.

새로운 디자인을 이해할 때 때로는 무척이나 애매모호하기도 한다. 왜냐하면 지나간 좋은 경험의 내용을 참조하여 디자인이 되는 예가 많아 반복되는 디자인으로 진행되기도 한다.

과거에 등장하였으나 그 시절의 환경에 적합하게 결합하지 못하였거나 보편적 이용되지 못하고 새로운 변화에 의해서 퇴조하였던 것들이 과거의 경우와 다르게 다시 이용되는 경우가 종종 있다.

이러한 현상을 우리는 복고주의적 현상이라고 설명하지만 이 현상의 배경에는 이미 지난 현상들이 아주 좋았던 것을 다시 찾아 이용하는 기간이 연장되는 것으로 이해할 수 있다.

이렇게 디자인된 것은 기능의 연속성이 유지되고 부분적으로 개선 혹은 보안되어 아름다움이 유지되고 내구성 혹은 편리성 등 디자인의 목적이 잘 실현되고 오랜 동안 많은 사람이 만족하게 사용되는 것이다.

새로운 것의 시작은 많은 경우에 지나온 경험으로부터 시작한다. 지식과 경험은 새로운 변화와 필요를 요구한다.

현대사회의 변화의 속도는 3,40년 전의 변화의 속도에서는 상상할 수 없이 빠른 변화의 속도를 가지고 있다. 예로 일상에서 도저히 분리될 수 없도록 빠른 변화를 반영하여 새로운 기술을 도입하고 있는 통신 및 전자기기의 변화를 통해서 보면 새로운 요구에 빠른 속도로 일상생활에 새로운 기능의 내용을 도입하는 디자인을 매일 경험하고 있다.

그러나 새로운 것도 많은 경우에 새로운 디자인이 생활환경 속에서 선택되고 이용되지 않아 기억되지 못하고 짧은 수명으로 사라져가는 디자인이 수없이 존재한다.

창의적인 사고를 기초로 한 디자인은 일정한 목표의 기능이나 용도에 필요로 하는 보편성이 이루어지지 못하는 경우에 수명이 짧은 경우를 본다. 특히 과학과 기술이 접목된 분야에 많이 나타나 기술의 개발은 사람이 편리하게 활용할 수 있는 개발분야의 발전이 꾸준히 이루어지고 있기 때문이다.

이러한 변화의 끝은 어디까지인가 하고 많은 생각을 하게 된다. 이러한 현상을 경험하며 전문가들은 기술적인 지식만 소유하여서는 새로운 변화의 요구에 적용하는 새로운 기술을 개발방향으로 준비하기 어려움을 경험할 것이다.

기술의 필요한 내용은 무엇보다 사회의 구조적 변화와 생활환경의 흐름을 이해하지 못하면 디자인의 가치와 내용이 사용되지 못하고 도태되는 결과로 남게 된다.

상상력의 근본은 지나간 역사적 자료를 중심으로 미래의 변화를 예측하고 변화 방향으로 흐르는 새로운 상상력이어야 실현 가능한 실체를 구성할 수 있다.

많은 생각과 다양한 지식이 많은 경우에 혼란만 초래하고 현명한 결정을 내리지 못하는 경우도 허다하게 존재한다. 그리하여 디자인은 단순명료한 사고의 중심에서 결정이 되는 경우를 많은 사람이 경험하는 논리의 보편성을 자주 이야기한다.

이러한 변화의 흐름은 설계하는 공간의 구성도 미래지향적이며 새로 변화되는 환경을 수용할 수 있어야 된다. 가변성 유연성, 유기적인 연계성 등의 이야기가 꾸준히 우리 삶에서 대두되고 있는 배경이다. 요즈음 우리 말처럼 일반화되어 사용되는 영어인 Sustainable을 너무 흔하게 사용되는 경험을 하는데 용어의 정의로 지속가능한 것이라 설명하는 의미 속에는 무한한 변화의 연속성의 요구가 내재되어 있다.

특히 현대사회의 발전을 향한 효율 중 중요시되는 생산성의 극대화, 다중이 필요로 하는 물자의 대량요구 등 대중의 만족중심의 가치관으로 현재의 사물을 평가하는 환경이다.

미래를 예지한 내용의 디자인은 초기단계에 소하여 익숙하기 어려워 일반에게 장기간의 적응기가 필요하기도 하여 부분적 활용이 되기도 하나 쉽게 보편화 단계로 넘어 가는 경우가 허다하다.

이러한 예는 앞에서 설명한 통신 수단의 변화과정에서 나타나는 기능의 편리함은 생활의 일부분처럼 사용되는 기능이 되었다.

디자인과 설계를 진행하는 것은
문화를 태동시키는 것이다

디자인과 설계는 우리가 생활하고 있는 세상의 문화가 만들어지는 공간을 만드는 것이다. 공간은 문화의 장소가 되고 우리가 창조적으로 디자인하고 설계하며 구성하는 세계는 살아 있는 삶의 문화가 존재하게 된다. 중요한 의미의 설계는 건축적인 형태의 아름다움이 미학적인 의미의 기준만으로 평가되어 존재의 대상이 될 수 없고 건축물이 담고 있는 공간에서 일어나는 행위로서의 삶이 문화로 형성되는 것이다. 유명한 건축가들이 설계한 건축물들에 담겨 있는 공간의 참다운 의미는 건축물의 아름다움뿐 아니라 설계된 공간에서 일어나는 내용이 단순한 이용을 위한 기능 외에 공간의 안락함 혹은 공간의 조형적 아름다움 등이 조화되어 완성되었기에 우리 주위에 남아 평가되고 있다.

우리는 외관의 아름다움이 과다하게 설계되어 요란하게 보이나 진정한 건축물이 가져야 할 의미의 요소를 충실하게 구성하지 못하는 건축물들이 주위에 많이 있다. 설계와 디자인은 오직 디자인의 아이디어를 기본으로 전문가의 기술이 결합되는 무기물이지만 물체를 창조하여 만들어놓은 세계는 새로운 문화가 태동되고 문화부분의 활동이 이루어지는 터전을 마련하는 것이다.

옛 문화의 부분적인 보존이 되어 있는 동네인 서울의 인사동 거리를 보면 무척 흥미로운 점을 보게 된다. 인사동의 태동은 옛 한옥이 있고 골

목으로 좁게 형성된 옛길에서 한국의 민속 문화품 혹은 고서 및 그림이 거래되고 있는 거리에 옛날의 문화에 대한 관심이 있는 사람들의 방문이 많아지기 시작하면서 옛 문화를 체험하는 곳으로 자리매김을 하기 시작하였다. 거리 주변의 한옥들은 옛날의 우리 생활의 흔적이 고스란히 자리 잡아 옛 삶의 내용을 느낄 수 있는 환경이고 이러한 분위기는 한옥이라는 건축으로부터 전해지는 것을 볼 수 있다.

이러한 환경의 거리에 점진적으로 미술관 등이 들어오고 쌈지건물이 세워지고 도로변의 환경이 활성화 되었다. 추가적인 시설로 쌈지의 건축은 지역에 필요한 시설의 확장에 기여하며 재래문화와 현대의 한국적인 문화의 존재를 소개하는 장소로서 자리매김을 하고 한국을 방문하는 사람이 찾는 명소가 되었다.

이러한 장소성과 결합하는 건축의 행위는 문화를 형성할 수 있는 배경의 역할을 하게 되어 건축이 창조하는 미래의 공간적인 역할은 문화의 디딤돌이라고 설명될 수 있다. 건축은 형태적으로 공간을 매우고 구성하지만 집단의 건축물들이 만드는 도시에는 인사동의 예처럼 건축과 생활, 문화가 접목되는 내용이 이루어진다. 또 북촌의 한옥처럼 옛 건축물이 보존되어 역사를 통한 생활문화를 이해하게 만드는 역할도 건축에서 성취되는 결과로 우리는 옛 생활문화를 간접적으로 볼 수 있는 기회가 된다.

시대적 요구의 기본이 반영되는 행위는 디자인에서 창조되고 우리가 생활하고 있는 현재의 문화로서 미래에 전해진다. 건축가나 디자이너는 진실하고 열정을 다하여 최선의 선택으로 모든 건축물이나 사물이 디자인되어야 한다. 이것은 디자이너나 설계자의 책임이다.

설계의 흔적은 건축물 혹은 조형물 또는 생활의 한 부분을 차지하여 우리가 용기로서 사용하고 우리의 주위에 존재하게 되며 우리의 생활에서 느끼는 감성과 새로운 문화형성에 지대한 영향을 주게 된다.

생활공간의 의미

　　　　　　　우리의 생활하고 있는 공간이 3차원의 공간으로 그 공간 안에서 활동하고 있다. 공간이 편리하다, 넓고 크다, 아름답다, 비좁고 답답하다, 아기자기하다 등등, 느끼고 체험하며 실내공간과 연계된 외부공간을 창이나 트인 공간을 통해 외부공간과 연계해서 체험하고 창을 통해서 보는 공간을 느낀다. 3차원의 공간은 이렇게 내외부가 연속적으로 연출하는 환경이 우리가 사는 공간의 세계이며 우리는 설계를 통해서 다시 공간을 창조하며 재생하며 연출하고 있다. 이러한 연출은 정지하지 아니하고 계속 변화되는 환경이 시간의 흐름과 함께 연출되어 생활공간을 형성한다.

　3차원 공간의 구성은 다양한 요소의 조합이다. 이 조합은 단순한 기하학적인 형태의 기본으로부터 반복된 변화와 다양한 비례의 크기 변화와 직선, 곡선, 원, 사각형, 삼각형 등 기본형의 입체적인 다양한 방향의 접속에 따라 입체적인 공간이 형성되며 형태를 완성하고 공간에 도입되는 재료의 색상, 질감 등은 공간의 분위기를 표현한다. 이러한 내용들은 디자인이 만들어내는 Man made Structure, 즉 인간이 필요해서 만들어 사용하는 의미있는 다양한 형태의 용기들을 이야기한다.

　공간으로 구성된 건축물의 설계에서 오랫동안 시도되어 형성된 결과물들에 대한 아름다움에 대해서 우리는 어떻게 받아들이고 있는가.

　고대 건축물들의 정교함과 그 시대에 실현된 거대 규모에 우리는 경이

로움을 느끼며 어떻게 실현되었을까 하고 그 수수께끼를 풀어보는 많은 시간을 보낸다. 고대 이후 중세기에 건축된 터키의 불루 모스크 또 로마의 바티칸 성당 등 거대한 규모의 돔들은 어떻게 세웠을까 신비로움에 감탄한다. 이러한 아름다움은 규모와 건축물의 조형적인 균형과 비례를 통해 전달되어 아름답다는 표현을 하게 된다. 외형적인 아름다움은 건축물이 위치한 환경적인 조화에 의해 자연 경치 속의 하나의 요소로서 포괄적인 아름다움을 전하는 경우를 많이 보게 된다.

이러한 건축의 의미를 분류하여 보면 독립된 건축물이 세워지는데 필요한 기술의 중심에 의해 실현된 의미일지 생각해 보자.

현제 우리가 생활하고 있는 도시의 건축물들은 산업화와 근대사회의 급속한 물질적 팽창과 인구 증가 속도에 따라 건축물의 신속한 공간 수요를 충족하는 과정에 기술개발과 더불어 대량생산의 요구에 의해 현대 도시가 형성되면서 그 공간을 메우고 있는 건축물들은 수직으로 공간 확장하는 과정에서 규모의 확장이 되었다. 세대에 따라 사람의 감성이 변화되고 건축물의 형태적 구성의 기술이 보편화 되어 1900년대 이후에 시작된 근대 건축물이 만들어 놓은 도시는 수요와 욕구에 의해 진보되고 개발되어 편리한 생활을 만족시키는 도시로서의 구성을 갖추고 있다.

이러한 환경에서 생활하며 보편적인 기준으로 이해하였던 많은 사람이 새로운 인간감성이 표현된 생활환경에 대한 욕구가 강렬하게 대두되는 현재에 이르렀으며 자연에 대한 환경의 재해석을 중심으로 인간이 소유하였던 물질의 양적인 풍요로움으로부터 질적인 생활에 대한 추구가 강하게 요구되는 환경에 이르렀다. 자연과 인간의 감성이 모여 새로운 환경이 요구되고 서서히 형성되고 진화되는 미래 도시에 대한 적극적인 접근이 지난 20여 년 전부터 시도되고 있다.

공해로부터 자유로워지고 비인간적인 획일화된 공간 혹은 건축물에

대한 재해석을 하고 있다. 건축은 예술인지 질문할 경우 때론 예술의 부분에 포함하는 의견도 있지만 대부분 건축은 기술이라고 설명한다,

이러한 질문의 배경에는 우리의 환경에 만들어가는 공간은 물리적인 형태로 구성, 완성되는 건축물의 무기물체이므로 실용을 기본으로 하지만 디자인의 설계내용은 그 시대의 삶의 질적 환경이 고려된 내용이 중요하게 요구되고 또 조화롭게 반영된 내용의 방향으로 꾸준히 개선을 모색하고 있다.

건축물이 만들어 놓은 공간은 사용하는 사람의 인성조차 변하게 할 수 있는 매우 중요한 내용을 포함하고 있다.

잡지에서 소개한 헤이리의 어느 소프트웨어 회사를 설계한 건축가의 말을 빌리면 그는 "우리가 어떤 환경에 있느냐에 따라서 우리가 생각하는 바가 큰 영향을 받으니까요. 스트레스를 받고 답답한 곳에 있으면 건강한 마음을 지니기 힘들고, 통찰력 있는 생각을 하기 힘들어요. 반대로 자연적인 공간, 여유로운 공간, 아름다운 공간에 마음도 그런 쪽으로 흐르지 않겠어요?"라고 하는 생각을 표현하였고, "사옥을 설계하면서 중점적으로 고려한 것은 단순히 겉으로 드러내기 위한 건축적 아름다움이 아니라 실용성을 갖춘 아름다움, 변화와 소통이라는 키워드였다. 먼저 공간의 효율성을 떨어뜨리는 과도한 장식은 배제하고 단순한 외관으로 기능적 아름다움을 살렸다"고 설계자의 생각을 이야기했다. 그리고 실내설계의 내용은 "실내공간에 온기를 더하는 아이디어에 집중했다. 일하는데 커다란 책상과 속도 빠른 컴퓨터도 중요하지만, 공간에 스며드는 따스한 숨을 불어넣어 함께하고 싶은 일터를 만들자"고 하는 목표를 분명히 하고 있다.

이러한 이야기는 건축공간의 내용은 우리가 생활하는 공간이기에 공간에서 느끼는 우리의 감성은 우리의 인성에 지대한 영향을 주게 된다.

무기물질로 완성된 공간의 이야기

　　　　　　　　　　건축공간 속에서 느끼는 감성은 어떤 느낌인가?
건축 형태적 표현을 중심으로 느끼는 감성인가?

　　건축에서 감성이라고 표현할 때 의미의 정의는 다양하게 접근하는 해
석이 있다고 본다. 분명한 것은 근래 다양한 모양으로 표현한 건축물들
이 만들어지고 있다.

　　예전에는 실현가능한 형태적 제한이 존재하였으나 기술변화와 새로운
재료개발은 새로운 형태로 표현된 건축물의 모습으로 나타났다. 기술은
컴퓨터 성능향상에 따라 대용량의 자료저장과 수식처리가 가능하여 발
전된 기술을 기초로 모든 건축물의 다양한 형태적 제약을 거의 받지 않
고 실현할 수 있다. 현재의 기술과 재료는 건축물을 표현하는데 디자인
이 문제이지 기술적인 장애는 없어진 환경에 이르렀다.

　　건축이 자연처럼 유기적인 형상이 실현되는 시대가 언제 올지는 모르
나 현재 날마다 변하는 모습이 보이며 그 개발과 연구는 미래의 생활환
경의 만족을 위해 계속해서 진행되고 있다. 조각예술의 일부분인지 모
르게 건축물 형태의 다른 모습이 강하게 다가오며 종전의 관념을 타파
하고 있다.

　　이러한 건축디자인의 시도는 건축물이란 생활하는 공간이고 그 공간
안에서 이루어지는 행위들은 인간의 삶의 희로애락을 만들어내기에 공
간에서 감성적인 느낌을 받게 된다.

사람들의 생활가치 변화와 현대의 일상생활 내용의 변화로 예전과 다르게 새로운 우리 삶의 현장을 꾸미고 있다고 설명될 것이다. 디자인이란 의미는 우리 삶의 모든 부분에 해당한다는 것을 이해하였다고 본다.

　디자인의 개념을 우리가 경험하고 있는 다른 방향으로 생각해 보자.

　우리는 자연과 더불어 생활한다. 자연은 보이는 형태로 설명할 수 있는 자연과 항시 변하는 기후 등이 연출하는 자연이 우리의 삶의 세계에 영향을 주는 삶의 일부분이다.

　우리가 이야기하는 디자인의 원천은 이러한 환경적인 배경이 이해하지 못하면 의미있는 디자인이 구성되지 아니한다.

　풍경화처럼 보이는 시간을 이야기해보자.

　어느 가을날 노란 은행잎이 가로를 물들이고 있는 거리에 가을비 내리고 있는 시간 가을의 정취가 몸속 깊이 다가오는 시간에 길가 카페에서 진한 커피 한 잔을 테이블 위에 놓고 길 밖에 보이는 경치를 감상하고 있을 때 형형색색의 우산을 들고 지나가는 사람들을 보며 한가로운 생각과 함께 아름다움을 보면서 즐기고 있다고 생각하여 보자.

　이러게 보이는 순간의 때와 장소는 우연일가 아니면 준비된 기회일까? 다행이 이렇게 즐길 수 있는 기회를 제공하는 커피숍이 이곳에 위치하여 밖의 풍광을 느낄 수 있는 있는 것은 우연이 아니고 이 느낌의 환경은 커피숍 주인의 디자인으로 많은 사람과 생각을 공유하기에 만들어 놓았으리라고 본다.

　이 실내환경에 푹신한 소파에 앉아 밖에 보이는 날씨와 느낌이 주는 아름다운 공간에 음악이 흐르고 커피향이 코 끝에 와 닿으면 우리는 행복에 잠길 것이다.

　이것이 우리가 이야기하는 3차원 공간이다. 이 공간의 첫번째 중요한 공간의 요소는 자연적인 환경요소이다. 아름다운 은행나무와 나뭇잎의

색깔, 이것들과 더불어 촉촉이 내리는 가을비와 비오는 날의 연출하는 가을 날씨의 부드러운 회색빛 이것은 아름다운 수채화처럼 자연이 만들어놓은 이야기이다.

이것과 더불어 지나가는 사람과 그들이 쓰고 있는 색색 우산들, 또 많은 이들이 지나가며 변화되는 색들의 조합과 변화를 느끼는 것, 이러한 것을 볼 수 있는 위치에 만들어진 커피숍.

커피숍에는 푹신한 소파와 아름다운 장식이 되어 있는 그림 등이 있는 것, 향이 나는 커피 내음새 등등.

이것이 구성되는 환경은 자연과 더불어 꾸며놓은 디자인이고 설계이

다. 이러한 곳에 커피숍을 설계하여 만들어 놓은 것은 소설에서 이야기하는 것처럼 3차원 공간에서 만들어놓은 이야기로 즐기고 느끼는 공간 이야기다.

이것은 쉽게 설명하면 기능의 조화이다. 아름답다는 표현에는 많은 부분의 요소들이 조화롭게 구성되어 복합적인 내용이 연출해졌을 때 서로 공유하며 느낄 수 있는 만족감을 표현하는 용어이다.

공간 디자인에서 구성되는 3차원 공간의 의미는 물리적 환경에서 단순접근하면 선과 면으로 구성된 입방체가 형성되는 순간에 모양과 크기가 설정되어 공간의 형태적 의미 및 크기로 디자인되는 모습을 이해하게 된다.

무기물체로 구성된 건축물의 조화

설계나 디자인은 사람이 만들어 놓은 공간과 시설, 즉 man made structure가 3차원 공간에 조화로운 존재로서 위치하게 된다.

3차원 공간은 오직 실내공간에서만 이루어지는 듯 착각하면 안 된다. 그 공간은 외부공간의 무한한 영역과 함께 존재하는 공간의미이다.

조화는 획일성을 가지는 것은 아니다. 다양함 속에 여러 가지가 균형적인 안정이 또 다양한 이질적인 집합되어 꾸며놓은 것이 존재하는 것으로 새로운 조화를 이루어 내기도 한다.

조화라는 용어의 의미는 디자인이나 설계를 통하여 표현하고 완성하여 만들어 놓은 물리적인 결과에 대한 각자의 감성적인 느낌으로 서로 공유하는 것으로 설명될 수 있다.

3차원 공간은 장소이고 그곳에 디자인과 설계로 구성되어 살아 있는 삶의 문화가 존재하게 된다. 이 공간에서 일어나는 유기적인 활동과 행위는 디자인과 설계의 최종 목표이다.

건축의 형태적인 아름다움이 미학적인 기준으로 비교되어 평가하며 존재하는 것만이 좋은 건축물로 이해되기도 하나 디자인과 설계의 내용이 삶의 행복한 시간을 영유하게 만들도록 계획되었으면 의미있는 목표를 달성한 건축으로 남아 우리 주위에 오랜 시간 동안 존재하는 것이다.

이러한 성취는 디자이너의 진실한 열정으로만이 가능하다고 본다. 건

축물이라는 무기적인 건축공간에서 이루어지는 무한한 행위는 공간의 생명력을 갖게 하고 설계자의 의도하에 남을 위해 생성된 공간은 이용자와 설계자와 서로의 소통이 이루어졌다고 이해할 수 있다.

근대의 예술에서 중요하게 지향되고 있는 내용은 소통이 차지하고 있는 예를 자주 본다.

감성을 공유하고 서로 소통하는 예술작품 중 조각작품으로 시카고의 밀레니엄 파크에 세워져 있는 클라우드 게이트라는 조각으로 조각가 아니시 카푸어(Anish Kapoor)의 아름다운 조각으로 많은 사람으로부터 사랑을 받고 있으며 별칭으로 Bean이라는 명칭의 조각에 대하여 이야기하여보자.

이 조각은 많은 의미의 내용을 포함하고 있는 조각이다. 아니시 카푸어의 조각은 그의 주변 환경과 어우러져 건축적인 성격의 조각이라는 평가를 받고 있다. 조각품의 규모가 대형이어서 건축적인 기본을 갖추고 있기도 하며 사용된 재료 또한 강한 반사율을 가진 스테인리스 스틸 재료로 표현되어 있기 때문이기도 하다.

이러한 조각 1970년대 초에 분류되기 시작한 대지미술 혹은 환경미술로서의 일부분의 표현이 건축적인 형태적 본질이 있다. 근래에 우리는 환경조각이라는 용어를 자주 접하게 되는데 옥외공간에서 조각이 이야기하는 내용은 환경적인 요소와 결합하여 보는 사람에게 전하는 작가의 감성적 이야기를 듣게 되는 것이다.

특히 시카고에 있는 그의 조각은 시민들과 소통을 하는 작품으로 자리하고 있다. 추상적이고 무척 단순한 형태에서 보이는 특이성과 함께 스테인리스 미러에 반사되는 모습은 무척 강한 인상의 변화하는 모습으로부터 표현되는 이야기를 작품 주위에서 보는 이에게 전하게 되며 관람자도 조각의 일부분으로 나타나는 경이로움 때문에 조각에서 작품과 관람

자와 함께 소통하는 조각이기 때문이다.

　작가가 의도하여 완성하여 놓은 것은 추상적인 형태의 콩 모양의 스테인리스 조각이었지만 조각에 나타나는 나머지 이야기는 그 장소에 참여한 모든 참여자의 몫이었기에 이는 작가와 관람자와의 소통이 이것보다도 더 연계되는 좋은 예를 찾을 수가 없다. 이는 진정한 소통이다.

　이 조각의 작가는 의도적인 방법으로 미러 형태의 마감으로 조각에 비추어진 관람자와 함께 조각에서 표현되는 것으로 조각이 궁극적으로 완성되는 모습을 생각했을 것이다. 이러한 것을 정적인 예술에서 생명력을 갖춘 동적인 예술의 새로운 예술 참여로 볼 수도 있다.

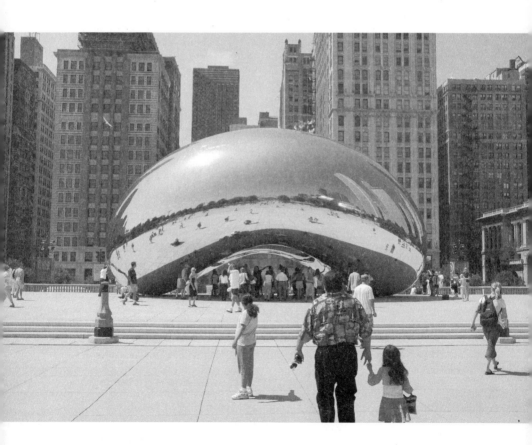

디자인이나 설계도 이와 같이 완성되어 사용하는 사람의 만족한 이용 과정 중 일어나는 공간에서의 변화된 내용이 포함된 것이 디자인이나 설계의 최종 완성으로 생각된다.

디자인이나 설계는 이용되는 용기로서의 기능적 부여를 하고 설계는 이용하는 사람들의 필요한 공간을 제공한다.

건축가가 제공하는 무기물적인 공간일 뿐이지만 이 공간을 바탕으로 이용하는 사람들과 참여와 행동이 연출되는 모습은 감성을 교류하면서 건축물은 생명력을 갖게 된다.

근본적으로 남들과 소통하는 내용의 중요성은 예술이나 디자인이나 건축에서도 가장 중요한 의미의 행위로서 서로 같은 가치를 소유한다고 본다.

보편적 사고 그리고 대중적인 평균

디자이너는 보편적 사고를 기본으로 한 대중적 평균이라는 틀의 범주에서 창의적인 사고로 설계하고 완성하는 어려운 과제도 안고 있다. 자기중심의 접근방법만 고집할 때는 특별한 개성적인 창의성으로 표현되지만 남을 위한 또 다른 다양한 사람들이 이용하게 하는 창의적인 생각은 보편적 사고를 기준으로 대중들을 위한 타당성이 존재되어야 한다.

창의적인 것은 어디서부터 발현되는 것일까? 창의적인 생각의 필요는 모든 곳에서 필요로 하고 있다. 성취하려 하는 내용과 목적에 대한 정확한 목표를 설정하지 아니하면 최종의 결과를 만드는데 많은 혼란을 경험하게 된다. 이러한 내용의 정확한 이해를 통해 본인이 의도하는 디자인의 결과에 도달한다.

디자인을 시작할 때 많은 자료와 지식확보를 위해 다른 사람이 만들어 놓은 디자인을 검토하고 유사한 내용을 참고하여 디자인에 접근하는데 종종 부정확한 참고내용의 설정과 이해 때문에 많은 시간을 낭비하고 또는 너무 많은 정보 때문에 자기 특성을 명확히 하는 데 방해받기도 한다. 그러한 배경으로 목표설정 때 신중한 방향 정리가 요구된다.

매순간 이용하지 못하면 불안한 존재가 된 예로 스마트폰의 발전의 흐름을 보면 제작자의 창의적인 개발의 중심에는 사용자의 요구를 만족시키기 위한 기능의 도입으로 꾸준히 개발되는 흐름을 유지하고 있다.

이러한 기능적인 요소의 결합은 사용자의 욕구를 이해하고 기술과 지식정보의 공유로 사회적 정보 공유가 가능하게 하는 미래에 대한 변화를 예측하는 현명한 선택이 결합되어 성취되고 있다. 이러한 결과는 기술로서만 성취하려한 목적의 성취보다 사회의 문화 변화와 변천에 지대한 영향을 주었다.

다른 예로 냉장고의 기능 변천을 보자. 냉장고는 식품 저장고로서 외국의 기술로 제작되어 수입되어 서양식품 문화방식의 구조로 사용되었지만 국내기술의 향상으로 국내에서 우수한 제품제작이 가능한 이후 한국적인 식생할에 필요한 저장기능의 도입이 현저하게 이루어지며 김치냉장고까지 디자인되어 우리 식생활에 맞는 기능을 가지게 되고 이러한 결과는 사용자의 만족한 이용을 통해 혜택을 주었다.

디자인과 기술이 이루어낸 목적과 결과는 감성을 통해 이용자가 만족함을 이루어내는 것이다. 예를 통해서 보듯이 디자인은 단지 외적인 형태를 창의적으로 완성하는 과정만이 아니고 우리에게 필요한 내용을 완성하는 과정을 기획하는 것처럼 다양한 의미의 디자인 중 일부분이다.

이러한 의미의 디자인은 창의적 활동 중 가장 중요한 의미의 디자인이고 설계이다. 사용자가 미래에 필요한 내용을 디자이너는 예측하여 창의적인 사고로 개발하여 사용자가 만족하며 편리하게 이용할 수 있게 하는 목적을 달성한다.

이 결과의 과정을 보면 제품의 생산은 디자인으로 제품이 생산되는 과정이나 최종으로 완성되는 디자인의 의미는 사용자에게 감성적인 만족을 주는 것이다.

창의적 사고로의 접근

세심한 관찰을 통한 사고개발의 방향을 이해하고 새로운 생각을 정리하면서 구체화하고 싶은 충동을 자주 느낀다.

그리고 생각을 구체화 하려 조급하게 행동하는데 그 결론에 쉽게 접근하여 못하고 오랜 시간 동안 내용을 검토하고 경험하고 배운 지식을 합하면서 점진적으로 구체화한다.

이러한 과정에 사물에 대한 관찰력을 집중한다. 관찰 중 많은 대상을 이해하고 평가하는데 유사한 내용의 사례 비교를 통한 판단이 결정을 지배하는 경우가 많다. 이러한 경우에 창의적인 생각이 추가되어 새로운 것이 만들어진다.

창의적인 생각의 의미는 다양하게 생각할 수 있다. 창조와 다른 의미로 이해하여야 되고 창조와 창의적 용어의 이해를 혼동하여서는 안 된다. 의미가 미묘한 차이가 있지만 창의적인 생각은 사물에 대한 변화되는 새로운 생각을 도입하여 특정한 대상을 이해하고 개선을 하거나 융합하는 의미의 활동이다.

창의적인 용어의 중요한 의미는 이미 목표와 대상이 존재하여 있는 상황에서 의외성 혹은 독특함을 추가적으로 도입하는 것일 수도 있다. 창의적인 내용을 개발하는 요령의 예로 많은 경우 이미지의 도입 과정에서 새로운 생각에 접근하기도 한다.

다음에 보여주는 백팩의 디자인을 보면 초기의 등산용 가방으로부터

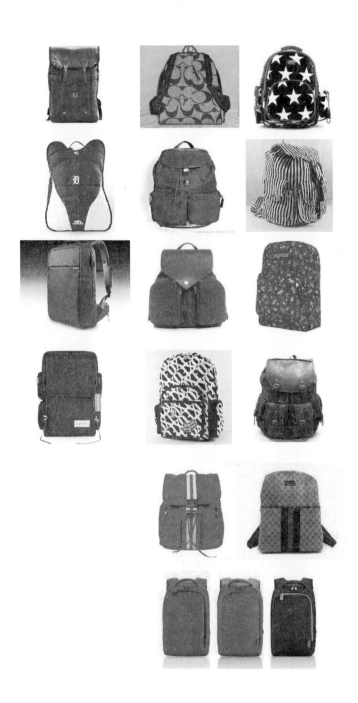

변천되어 일반적으로 사용하게 되는 가방의 모양은 취향에 따라 다양하게 변하는 것을 보게 된다. 물론 사용하는 목적에 따라 편리성을 향상시킨 기능 이외에 외관의 모양이 다양하게 디자인되어 소개되고 있다.

가방의 기본적인 기능은 공통적으로 일반적인 기능을 유지하고 있으나 다양한 디자이너의 아이디어에 의해 아름다움을 표현하는 예를 보게 된다. 이와같이 창의적인 디자인은 기능의 기본을 공통적으로 유지하며 독특하게 서로 다른 창의성으로 제품이 만들어지는 예를 보게 된다.

창의적인 생각이나 활동에는 특별한 재주가 수반되는 경우가 있다. 일반적인 능력 이외에 특출하게 한 분야의 특별한 능력을 기초로 창의성이 실현되는 경우다. 이런 경우의 창의성을 고안(ingenuity)이라 한다.

그러면 창의란 한순간의 아이디어로 순간 완성되는가. 창의적인 아이디어는 다양한 지식과 결합하여 장시간에 걸쳐 발전하고 개선하여 목적하는 방향으로 완성되는데 이러한 과정을 개발, 즉 영어로 Development라고 한다. 창의적인 내용을 점진적으로 향상시켜 질을 높이는 것인 향상 과정도 디자인의 창의적인 생각을 성숙하게 하는 연속된 과정이다.

혁신이라는 내용은 최근에 일상용어처럼 자주 접하는 용어인데 그 내용은 창의적이면서 기존의 사물이나 형식으로부터 과감한 개혁적인 변화를 의미하며 그 결과는 기존에 일반적으로 존재하는 내용으로부터 효과적인 결론에 도달하는 것을 의미한다.

혁신적인 내용도 창의성이 있는 내용을 점진적으로 개발하여 발전시키는 과정의 흐름이 동일한 방법으로 실현시키지만 혁신적인 사고를 접목시켜 디자인이나 기능의 변화를 가져와 디자이너들은 새로운 제품을 만드는 노력을 한다 .

혁신이라는 단어는 최근 우리 주위에서 많이 사용되는 용어이지만 언어의 정의를 하기에는 쉽지 않다.

생각, 즉 아이디어를 디자인하는 과정과 방법 중 하나인 비교는 무척 자연스러운 지식의 연계개발의 창구이며 도구가 된다. 비교라는 의미의 내용 중 서로 다른 두 가지의 경우를 상대적인 기준으로 판단하는 비교 의미가 있지만 이 의미의 다른 내용으로 평가하는 의사의 결정, 즉 판단 이라는 의미도 포함되어 있다. 또 다른 의미로의 비교, 상대, 관련이라는 의미가 포함되어 있다. 비교라는 경우의 체험을 할 경우에는 이러한 다 양한 경우의 내용에 해당할 것이다.

비교

비교를 통한 사물에 대한 판단은 사물의 크기에서 표현하는 내용 중 크다와 작다 혹은 높다와 낮다, 사물의 질 양을 중심으로 한 비교로서 가볍다와 무겁다, 체험적인 경우의 비교로 느낌이 푹신하다와 딱딱하다, 부드럽다와 거칠다, 사용 후 느끼는 비교로 편리하다 또는 불편하다 등 등 모든 것을 비교하고 있다. 사람이 인지하고 있는 동안 비교하는 행위 는 계속되고 있다.

비교에는 기본적으로 두 가지의 방향으로 생각할 수 있다고 본다. 하나 는 두 가지 이상의 대상에 대한 공통적인 내용이나 의견을 찾는 것이고 또 다른 하나는 두 가지 이상의 대상의 차이점에 대한 비교일 것이다.

비교를 통한 연속된 생각의 진행은 디자인의 창의성을 유도하는 것이 다. 비교는 항상 우리의 주위에서 일어나는 경험적 현상이다. 눈에 보이 는 현상을 통해서 비교하고 평가하는 습관적인 결과의 기억 속에 각자의 경험적 통계를 기본으로 하는 자료의 축적을 통해 디자인을 정립하는 개 인적인 표준이 만들어진다.

비교라는 단어가 가진 의미는 신비로움이 있다. 왜냐하면 비교를 통해 서 이해하게 되는 것은 무한한 가능성을 제시하여 준다. 눈에 보이는 것

은 무엇이든 비교하게 되지만 마음 속에 느끼는 것도 비교하여 선택하고 평가도 하기 때문이다.

모방

우리 생활에서 익숙한 행위 중 많은 부분이 모방이라는 과정을 통해 특정한 행위가 이루어지는 경우가 많다.

모방이란 디자인에서 무슨 의미인가. 여러 가지의 의미로 분류할 수 있다. 첫번째로 새로운 것을 배워서 익숙하게 이용하는 의미, 즉 순응하는 의미가 있고, 두번째 의미로 다른 것을 그대로 사용하여 응용하는 것으로 차용하는 의미가 있고, 세번째로 사물이나 행동을 흉내내는 것으로 모방의 의미가 있고, 네번째로 복사라는 의미, 즉 영어로 Copy라는 뜻이 있고, 다섯번째로 복제, 복사, 반복한다는 의미의 뜻이 있다.

모방의 정의와 뜻의 한계성에 대하여 행위 결과의 애매함이 발생하는데 이러한 경우의 내용이 종종 신문에서 대하게 되는 특허 침해 관련 내용이다.

기술 부분에서 특히 많은 문제가 발생하여 남의 기술을 모방하는 행위에 대한 규칙과 질서를 도용하는 부분의 부도덕 때문에 문제가 종종 발생한다. 남의 것을 원천적인 변화나 개발 없이 차용하여 사용하는 경우인데 여기에는 개발자의 창의성이 전혀 시도되지 아니한 경우이다. 그러나 우리는 개발되어 있는 사물이 유사성은 있으나 기능이나 형태가 창의적인 아이디어를 기본으로 향상되어 완성된 것을 보게 되는데 이들은 모방과 같은 유사한 과정의 흐름 속에서 발전된 것을 보게 된다.

우리는 디자인을 배우는 과정이 다른 사람의 생각과 실현한 결과의 내용을 보면서 창의적인 내용을 개발하는 현상을 보게 된다. 우리의 생활

환경에서 접하는 사물의 디자인에서 형태와 기능을 배우고 평가하면서 새로운 대안적인 제시를 스스로 만들게 되는데 앞에 설명한 비교 및 모방을 통한 경험의 과정에서 이미 주위에 존재하는 사물을 배우고, 유사한 내용들을 비교하고 모방하면서 새로운 사물 창조의 기초로 하는 행위를 반복한다.

비교의 평가에서 특이성을 판단하는 기준이나 개성적인 특성의 차이를 비교할 때 유사성의 객관적 기준 설정이 많은 경우에 애매모호하기도 한다. 창의적인 디자인에서 형태적으로 다르나 기능적으로는 거의 동일한 디자인은 수없이 존재하며 형태적인 선택이나 개인의 기호에 따라 재품의 다양한 경쟁이 존재하는 것을 우리는 잘 알고 있다.

이런 경우에 창의성의 평가는 우리는 어떻게 정의할까? 그래서 창의적인 디자인의 평가는 하나의 기준으로 하는 의미보다 다양한 기준이 존재한다. 다양한 평가기준 내용 중에 기능 기준의 유사성이나 용도의 필요성이 동일한데 새로운 디자인이 실현되는 예를 간단히 설명하여 이해를 돕는다면 우리가 착용하는 넥타이나 스카프를 고려하여 보면 기능이나 용도는 동일하나 디자인된 문양이나 각각 색상의 다양함이 용도 특성의 중요한 부분으로 작용하여 선택되며 가치의 평가를 다르게 하는 중요한 요소로 작용한다. 이렇게 다양한 문양과 색상이 표현된 제품은 각각의 개성을 가지게 되며 착용한 옷의 색상이나 디자인과 조화되게 선택되어 사용된다.

응용(Modification)

응용은 우리가 창의적인 생각이 시작되는 출발점이 되기도 한다.

우리는 자주 물건을 사용할 때 기능이나 모양을 개선 또는 향상(Improve)하면 조금 더 좋고 편리하게 사용할 수 있는 가능성을 경험한다.

　변화는 우리 주위에 일어나고 있는 현상이다. 수많은 경우에 변화되기 시작하는 시점은 사물에 대한 응용을 중심으로 연속적인 변화의 흐름으로 이루어지는 경우를 볼 수 있다.

　응용의 의미를 이해하는 데 종종 모방과 응용의 내용의 한계를 명료하게 정의하기 어려운 경우를 경험한다. 이러한 의미를 평가하는 데에는 개개인의 기준으로만 이해되게 될 따름이다.

　디자인에서 응용과 선택은 유사한 내용도 이용되는 경우도 있지만 전혀 다른 분야의 내용에서 착안하는 경우도 허다하다. 설령 외양이나 기능만이 아니라 참고로 하는 사물의 발전적 변화의 흐름으로부터 착안하여 응용의 방향을 이해하는 경우가 많다. 이렇기에 넓고 다양하게 보고

배워야 할 것이다.

이용(use)과 활용(utilization)

디자인은 이미 만들어지고 이용되는 사물의 체험부터 시작되는 경우가 많다. 이때 상점에서 구매하는 것 중에 기능내용의 유사성을 많이 보게 된다. 그리고 기능 중 내용물의 구체적으로 조합 순서만 다르게 구성으로 유사한 제품과 독창성과 차별성을 주고 제작된 제품을 허다하게 본다. 여기에는 기존의 근본적인 아이디어를 활용하여 사용한 내용이다. 이 부분에는 디자인의 특허 등이 보호되지 않아서 혹은 유효기간이 지나서 타인이 유사한 디자인을 활용하는 기회를 가지고 디자인하는 것들이다.

이용과 활용이라는 용어의 의미 안에는 많은 경우 결합성인 내용도 있다. 예로 기술분야에서 흔하게 나타나는 현상인데 타 분야에서 사용되는 기술을 전혀 다른 분야에 도입하여 효율성을 높이는 것 등으로 새로운 기술이 되어 완성되는 경우이다. 이러한 의미의 디자인은 기술에도 설계를 진행하기 전에 개발프로그램을 디자인 하며 개발과정 중 다양한 실험 등을 통하여 기술의 성능 등이 초기에 설정한 디자인의 목표에 달성되는 경우이다. 이러한 기술개발에는 다양한 분야의 기술이 활용되고 종합되어 만들어진다.

건축설계분야에서는 기술이나 디자인의 이용과 응용이 일반적으로 도입되고 있다. 왜냐하면 건축의 특성상 다양한 재료와 기술의 혼합으로 조성되고 결합되어 있는 집합체를 건축물이라고 한다. 디자인은 복합적으로 사용될 수 있고 이용이 가능한 목적으로 조립하여 구성된다.

건축에서 이용되는 자재나 부품들을 종합하여 완성하게 되면 유사한 듯 보이나 성능이나 건축물이 가지고 있는 결과물은 다른 모습으로 나타

나는 디자인의 결과로 해석할 수 있다.

변화(Transformation)와 변형(Modification)

디자인은 시대적 요구에 따라 항상 변화되고 있다. 우리가 현재 사용하고 있는 기구의 기능 혹은 모양은 변형되고 있어 이러한 변천의 흐름은 때론 인지되기도 하지만 어떠한 변화가 일어났었는지조차 인지하지 못할 정도로 자연스럽게 변화되고 있다. 성능의 변화, 기능의 변화, 수요의 변화, 욕구의 변화 등등은 꾸준한 변혁과 변형이 이루어진다.

변형은 형태적인 모습의 변화로 원래의 모습에서 다른 모습으로 변화되어 모양이 다르게 되는 것이다. 변형은 시각적으로 분명히 인지되도록 모습을 다르게 하는 것이다.

변화는 동일한 사물이 다양하게 표현되기도 하고 원래 모습의 기본으로 다시 복원될 수 있는 변화를 이야기한다. 쉽게 설명하면 산이 계절에 따라 녹색, 붉은색의 숲의 색깔로 변하는 것처럼 보이는 현상이다.

변혁이라는 표현은 변형 등의 과정의 흐름으로 원래의 모습으로부터 모양의 변화가 진행되어 전혀 다른 모양으로 변천하는 과정을 통하여 모양뿐 아니라 그 내용도 변하는 것으로 설명될 수 있다.

조화(Harmony)와 균형(Balance)

디자인에 도입된 각각 두 가지 이상의 선택과 도입으로 만들어진 부분을 모아서로 보완적인 형태를 구성하며 조화롭게 형태를 구성하고 또는 균형의 안정성을 실현하여 디자인된 모양이 형태적인 시도가 목적한 내용대로 완성되는 것이다.

형태의 구성은 본질적인 모습이 있으나 형태가 만들어지는 과정에 도입되는 재료의 선택, 색상의 선택에 따라 표현되어 완성되는 영역이 무

한하다.

조화를 고려하면 객관적인 평균의 내용이 있어 평가할 수 있지만 감성적인 부분의 면으로 보면 다분히 주관적인 면이 있어 때론 서로 애매한 기준을 이야기하기도 한다. 그러나 조화와 균형의 의미 속에는 중요한 내용의 수준을 결정하는 의미가 있다.

다양한 내용을 종합하여 조화로운 형태적 혹은 성능적 균형을 이루어 내는 것을 적정하게 선택하는 것이다.

보편적으로 익숙한 내용의 반복이 다수일 경우에 일반적인 평균이 되고 우리가 무난하게 쉽게 수용하는 내용을 평범하다는 평가를 하게 되는데 이러할 경우 개성이 결여되어 특이하거나 독창적인 사고유발을 하게 동기를 부여하는 기회이기도 한다. 그래서 우리는 계속해서 창조적인 활동을 꾸준히 하게 되고 발전적인 방향으로 연속으로 디자인 행위를 한다.

조합과 배열을 선택하는 행위가 디자인이다

조합은 일반적으로 여러 가지의 동일한 내용 혹은 다양한 내용이 목적하는 내용으로 구성하는 것이다.

가구 등의 디자인 중에 책상의 디자인을 보면 책상의 높이는 의자의 높이와 관련이 있으며 책상의 서랍 등의 수납공간은 이용자가 의자에 앉아 있는 자세에서 팔이나 손이 닿는 거리에 맞게 만들어 제작한다 .

또 다른 예로 자동차 실내 디자인을 통해 보면 운전자중심으로 핸들을 중심으로 운전자의 의자에 앉은 자세로부터 모든 편의 사항이나 주요 기능 조작관련 내용이 좌우 평균적으로 배치되어 있는 것을 보게 된다. 이러한 배열의 규칙 등은 움직이는 습관 등의 반복되는 현상을 과학적 통계로 조사 분석하여 만들어진 기준을 기본으로 적용하는 디자인에 절대적으로 중요한 요소로 선택되어 있는 규칙이다.

공간 속에서 단순한 반복이 이루어지는데 사무실을 예로 참고하여 보면 소규모의 동일한 기능들이 연속적으로 배열되어 소규모 방이 위치하기도 하며 동일한 성격의 공간이 대규모 면적에 수평적으로 나뉘어 공간의 반복적인 분할이 된다.

이러한 공동기능의 공간은 일정한 규모 이상일 때 수직방향으로 연계되어 반복적인 기능을 유지한다.

이러한 건축물의 예로 사무실 건물은 필요한 공간을 수평적·수직적인 연계로 연속적인 배열로 연계되어 설계된 비교적 단순한 내용의 틀

을 가지고 있다.

단순하지 않은 성격의 건물은 복잡한 기능의 배열이 어렵게 생각될지 모르지만 연계기능을 이해하고 가장 근거리에서 진행되는 기능을 이웃에 배치하여 기능의 연계를 통한 효율을 실현하면 아주 쉽게 체계적인 평면의 배치가 이루어진다.

우리는 유년 시절 색종이 딱지놀이를 시작하면서부터 기능의 연계성과 조화 및 크기의 균형 등에 대한 이해를 단순한 방법으로 잘 훈련된 지식을 이미 소유하고 있다. 기능의 배열은 의외로 단순하고 명료한 틀 속에서 이루어진다.

물이 흐르듯 자연스러운 흐름을 따라 기능의 배열이 되면 가장 효율적인 배치로 편의성이나 효율이 높고 혼란스럽지 아니한 배열이 된다.

디자이너의 전문적인 지식의 도입과 결정

사람이 추구하는 새로운 창의적 디자인 욕구에 대한 내용은 풍부한 경험을 통해 배운 내용을 이용해 갈망하는 내용을 찾아야 한다. 사람들이 추구하는 내용의 형식적 기준과 심리적인 선택 관련 기초로 정확한 지식을 도입할 수 있어야 된다.

디자인의 아이디어는 갑자기 떠오르지만 창의적 생각을 다양한 과정을 통해 성숙되게 개발·발전되어야 된다.

디자인은 모든 사람에게 미래의 환경에도 사용될 수 있고 사회생활에 필요한 내용으로 만드는 포괄적인 의미를 내포하고 있어야 한다.

대다수의 사람은 지식의 정도와 깊이는 서로 다를 수 있으나 각자의 관찰력이나 그동안 지나면서 배움을 통해 많은 지식을 보유하고 있다. 그러나 체계적으로 정리되고 논리화되지는 않은 상태로 지식을 소유하는 경우가 많다.

디자인 등을 생각하게 되는 순간 본인이 이미 소유하고 있는 지식은 창의적인 방법으로 유도하며 본인의 지식을 체계적으로 정리하게 되는 본능이 있으니 특별히 걱정하지 않아도 된다. 또 주위의 정보는 자연스럽게 본인의 지식으로 만들게 된다.

본인이 알고 있는 지식의 내용만 소유하는 능력의 평가로 생각하는데 지식의 영역과 소유능력은 주위의 교류 가능한 이적관계로부터 지원받을 수 있는 지식조차 본인의 지식능력으로 보면 된다.

지금의 능력이나 지식 평가의 기준은 변화되어 인적 교류로부터 만들어지고 지원되는 것 이외에 정보 접근능력의 자료 종합능력도 중요하게 지식으로 사용될 수 있다.

　이렇게 만들어 이용할 수 있는 기본적 구성은 언제나 활성화되어 본인이 시도하는 모든 행위가 진행될 수 있도록 한다.

디자인 중 건축설계를 중심으로 한 설명

기능의 유기적 연속성

건축의 설계내용의 중심에는 사용하는 목적에 맞는 기능의 유기적 연속성을 갖추고 있어야 한다. 이것은 다중이 사용하기에 누구나 합리적인 접근방법으로 연계해 놓은 시설을 편리하게 사용되도록 배열하여 효율을 증대되여야 한다. 이러한 연계성이 결여되게 설계하여 놓은 건축물을 대할 때 우리는 불편함을 바로 느낄 것이다.

설계의 중심에는 사용하는 내용의 편의성을 기본으로 하고 있다. 사용공간의 유기적인 배열은 공간이용의 효율성을 높일 수 있는 중요한 고려 사항이다.

이러한 내용을 이해하려면 병원을 예로 생각하여 보자. 병원을 환자가 처음 방문시 진료를 받기 위해 외래진료에 도착하고 진료 신청한 후 의사의 진료를 통해서 검사를 받고 치료를 위한 입원을 하게 되는데 병의 종류에 따라 각각 특성적인 병동으로 분류되어 입원하게 된다.

이러한 일정한 흐름은 환자들이 병원에서 치료받는 내용에 혼란이 가지 않도록 연계적인 공간과 기능의 배열이 되어 있는 것을 확인할 수 있다. 물론 병원시설에는 수술실, 중앙검사실, 약국 등등 환자치료 관련시설이 있고 지원시설로 식당, 중앙공급실 등 환자의 치료를 위한 병원지원시설이 다양하게 있다.

이러한 예처럼 유기적인 연속성은 일반적으로 보편성과 상식적인 기본

틀로 만들어진다. 환자의 이용 편의성이 중요하게 고려되고 병원의 체계적 환자진료의 구성과 조화롭게 배열된다.

또 다른 효율적 라인 배열의 예로 공장의 생산라인에서 효율성의 증대를 위해 또는 혼란을 방지하기 위한 물리적인 체계를 갖춘 내용도 있다. 조립라인의 부품의 결합이 순서대로 맞추어지는 일괄 생산라인은 구조적으로 체계화되는 순서를 유지하여 건설된다. 이런 경우에는 기술적으로 생산성과 효율성이 중요시되는 체계의 설계 목표가 된다.

우리가 자주 이용하는 재래시장 같은 장소는 다양한 종류의 상품이 진열되어 방문자가 다양한 상품에 접근할 수 있도록 균등하게 나열식 혹은 동일 종류의 상가를 집중으로 배열하여 특성을 구성하고 이용자가 쉽게 인지하여 필요한 물건에 접근할 수 있도록 한다. 그러나 시장에는 다양한 전문상가의 풍부한 물품을 선택하도록 전시가 혼재되어 특별한 질서를 유지하지 아니한 경우도 있다.

설계의 기능적 결합이나 연계적 구성은 단순하게 일관적인 조건의 기능이나 공간 구성도 있으나 일반적으로 다양한 형태의 접근방법을 도입할 수 있다. 건축물의 설계시 중요한 기능 배열의 내용은 사람중심 행동관련내용이며 이용자를 고려해야 한다. 평면적 형태를 가지고 있는 공간, 입체적 형태를 가지고 있는 공간 등은 인체적 특성과 사람의 행동적 습관의 기준에서 설계된다.

규모의 조정

대형공간과 소형공간의 기본적인 내용은 다중시설에서 사용인구의 규모에 따라 공간의 크기를 결정하는 것이 일반적이다. 공간에서 사용되는 기능의 필요에 따라 규모가 계획되기도 하고 기능의 복합성에 따라 크기의 형태 혹은 규모가 결정된다.

대형 공간 조성시 일반적으로 공간의 부속기능의 체계적 연계는 많은 경우에 연계공간의 중요도에 따라 배열된다. 공간의 크기는 수치적인 단위로 그 규모의 내용이 명료하게 설명되나 공간의 크기에 대한 내용을 상대적인 평가로 할 때에는 물리적인 형태의 절대적인 평가와 다른 감성적인 평가로서 충분한 크기 혹은 불충분한 크기 등으로 표현하기도 한다. 이러한 내용은 이용자의 개인적인 느낌에 따라서 서로 다를 수도 있다.

우리는 사물을 설정할 때 분명한 내용을 결정하여 만들고 싶지만 매우 애매모호하게 표현되기도 한다. 이러한 경우를 대하게 되는 현대사회적 환경에서 절실하게 대두되는 부분의 내용이므로 최근 우리는 연속적인 변환, 즉 지속가능(Sustainable)에 대한 사고적 접근성을 요구받게 되고 있다. 지속가능이란 용어는 무척 광범위한 용어이지만 여기서의 의미는 변환이라는 의미의 설명이다.

디자인은 끝나지 않는 과정이다

그들은 자유스러운 환경에서 창의적으로 대상과 목적이 없는 설계와 디자인을 다루는 경우는 거의 존재하지 아니한다고 이해하면 된다.

디자인이 완료되어 완성되면 상당시간 후에는 환경변화에 따른 요구에 의하여 개선되고 발전된 기능이나 모양이 추가되고 변화되는 현상은 항시 볼 수 있다.

건축가나 디자이너들은 항상 스스로 상상하고 훈련하기에 설계의 대상이나 목표가 정해지면 창의적의 행동으로 내용의 변화를 다양하게 적용하고 구성하며 새로운 디자인에 접근하여 스스로 만족하는 디자인을 찾으려 한다.

하나의 만족한 결과를 정해진 시간 내에 완성하여 결정하지 못하는 경우도 많이 일어난다. 그러므로 설계자나 디자이너들은 비교적 만족한 수준의 결과에 접근하게 되면 최종의 선택을 하게 된다. 그러나 대부분의 전문가들은 더 발전된 디자인이 개발될 수 있는 가능성이 존재한다는 것을 알기에 최종 디자인의 완성도에 대한 만족스러움보다 아쉬움을 갖기에 계속해서 생각을 발전시키는 기회를 갖고 싶어한다. 이러한 배경으로 디자인은 끝나지 않은 과정이라는 애매한 표현을 하게 된다.

디자인에 관련하여 설명하면 한 마디로 설명하기 어려운 부분이 있고 이러한 내용의 과제를 풀어 접근하는 방법은 수없이 다양하기에 하나의

방법으로 정의하지 못한다.

디자이너는 이러한 과제를 어떻게 다루며 구체적으로 완성하고 그 디자인의 결과는 완성되었다고 표현하고 만족하고 있을까?

오랜 시간 개발하고 발전시켰던 디자인에서 결과가 최종적으로 완전히 완성되는 것이라고 설명하는 디자이너는 극히 소수일 것이다. 왜냐하면 디자이너는 과제의 내용을 개발하고 완성하는 과정에서 끝나지 않은 연속적인 아이디어가 디자이너의 내면에서 진행되고 있기에 구체적인 내용을 단계적인 방법으로 실현하여 우선적으로 결정된 내용중심으로 디자인을 완성한다. 이러한 배경으로 디자이너들이 실현된 내용의 완성도를 설명하면서 추가적인 개발의 여지가 있음을 여운으로 남긴다. 그러나 설계와 디자인은 무한히 개발을 진행한다고 최종결과가 완전한 형태로 완성되는 것이 아니기에 일정한 시간에는 결론에 도달하는 현명한 판단으로 결정하여야 한다.

디자인은 언재나 발전하는 듯 진행되어 변하고 있으므로 수학문제 풀이나 퍼즐의 정답을 구하듯 명쾌한 결론에 도달이 어려운 이유이다.

디자인에는 확실한 과정이 존재하지 않는다

디자인을 하는 과정은 일정한 방법의 정답으로 설명되지 않는다. 디자인의 과정과 순서는 사람에 따라 환경에 따라 선택되는 과정이 다양하게 이루어진다.

이러한 다양한 방법은 디자이너의 개성, 능력, 취향, 조건 등의 이유로 획일적인 방법을 모두가 동일하게 선택하지 않으나 결과에 도달한 것은 동일할 수 있다.

건축가나 디자이너들의 교육이나 훈련 배경에 따라 디자인에 접근하는 방법이 다르고 그들이 선택하는 방법이 각각 달라 설계의 과정이 동일한 방법으로 진행하지 않은 경우가 일반적이다. 본인이 자주 사용하는 개발방법의 선택은 많은 설계를 수행하는 과정에서 터득하여 체계적으로 정리한 방법을 선호한다.

다음에 설명하여 놓은 설계의 방법들은 논리적인 분석에 의하여 분류하여 만들어진 내용으로 건축가들도 다양한 방법의 디자인개발 접근방법을 건축가마다 다르게 사용하고 있다는 것은 이해하고 있으나 특별하게 관심을 두는 내용이 아닐 것이다.

그리고 설명하여 놓은 용어도 생소하게 생각될 것이므로 일반적으로 디자인에 대한 관심이 있는 사람은 복잡하게 분류된 내용에 대하여 큰 의미를 둘 필요가 없다고 본다.

분류별로 설계의 디자인개발 접근방법의 예를 일부 소개하면 아래와

같은 분류를 논리적인 기준으로 연구, 분석해 놓은 이론이 있다.

- 공간의 용도의 성격에 따른 구성(Gene activation diagram;) : 설계의 초기
 접근방법으로 공간의 기능 연계별로 형태를 구성하여 전개형태로
 조합하며 설계로서 주제의 내용에 충실한 설계를 위한 접근방법
 의 선택
- 기능의 연계적 흐름(Trajectory diagram;) : 설계의 디자인 콘셉트를 미리 설
 정하여 개발의 내용분석 과정의 흐름에 따라 발생하는 새로운 요소
 를 도입하여 종합화하는 방법
- 공간의 입체적 관계 연결중심(Hypercube diagram;) : 설계기능의 요소의
 분석적 배열의 공간적 구성을 활성화하여 평면 입체적 구성에 접근
 하는 설계방법
- 공간의 기능별 연관성 조직구성(Network diagram;) : 시설의 기능별 요소
 의 연계성
- 공간의 이용방법(Perturbation diagram;) : 주기능을 지원하는 동일 성격의
 지원기능 구성을 단위별로 체계를 조성하여 공간과 공간 사이에 형
 성되는 기능별 관계에 의한 공간기능의 영향의 중요도에 중심을 두
 고 설계에 접근하는 방법
- 동기식 구성(Synchronous system;) : 기능의 연계중심의 평가기준을 종합하
 여 일관적인 형태의 구성을 기본으로 체계화하는 방법
- 기능의 우선적 중요도 선택중심(Hierarchical network diagram;)

이외에 다양한 과정의 디자인개발이 존재하며 이러한 방법의 선택은
각각 다르나 최종의 결과는 디자인을 완성하게 된다.

건축가는 전문인으로 설계의 내용을 완성할 때 포함되어야 하는 내

용은 건축설계에서 기능적인 내용의 정립은 단순하고 분명하게 정립되어야 한다.

설계자는 공사담당자가 건물과 관련된 사항을 정리하여 공사를 진행할 수 있도록 건축물 평면도, 입면도, 단면도, 재료의 내용, 상세도 및 공사를 위한 방식 등의 내용을 정립하여 만족할 만한 수준의 건축물 공사가 완료될 수 있도록 하여야 된다. 또 설계시 선택된 자재 및 건축에 사용된 기구나 건축물을 구성하는 요소는 장기간 이용에 불편하지 않도록 고려되어야 된다.

설계내용은 건축가나 디자이너가 실현하는 내용의 건축물 관련 상세한 내용의 전달방법이다.

설계의 내용에 포함되어 완성되는 건축물은 기능적 구성과 물리적 형태의 공간이 최종목적이 이용자에게 전달되어 목적에 만족스럽게 사용될 수 있어야 한다.

디자인과 설계는 과제의 의미를 찾고
문제를 해결하는 과정이다

건축가나 디자이너들은 설계대상에 대한 구체적 기능과 용도, 시설의 규모, 시설의 위치적 환경, 도시계획적 환경, 시설 관련법규, 건축물의 사용 가능한 재료, 대상 건물의 시설내용 등등 제반사항을 종합적으로 또 체계적으로 분석하고 수행하여야 할 과제를 해결하는데 충분한 검토를 한다. 이와 더불어 건축물의 조형적 내용 선택을 통한 아름다움을 연출하는 디자인을 만드는 것이다.

설계의 내용은 자연환경과의 조화, 건물기능에 필요한 기술관련 검토 및 적용, 건축물을 이용하는 대상에게 적절한 시설로서 만족한 이용을 위한 내용검토 및 대상시설에 관련된 교통, 주차기능 등을 검토하고 건축물 실내디자인 및 가구배치 등등을 검토하고 적절한 선택을 하여 건축물을 완성한다.

앞에서 일부 언급한 건축설계는 단지 아름다움에 대한 디자인만이 아니고 많은 전문 기술관련 전문가와 협력하여 필요한 정보를 종합하여야 내용이 이해될 것이다.

설계나 디자인에는 다양한 지식이 필요한 이유는 하나의 건축물이나 디자인을 완성하기 위해서는 많은 부분의 협동작업이 필요하기에 서로 소통하며 지식을 협력하여 교환하고 선택하며 넓은 분야의 지식이 필요하다.

중심의 체계개발로서 공간설계 접근방법

중요기능 우선의 평면적 혹은 입체적 접근방식

창의적 사고개발에서 지식과 이해력

최근 지식의 도입은 지난 10, 20년 동안 상상할 수 없는 정보사회의 데이터 공유로 변하여 지식에 접근하기 쉬워졌다. 창의적 활동에서 지식에 대한 이해력은 무척 중요하다. 필요한 지식의 적정한 선택의 능력은 창의적인 사고개발을 기초로 한 디자인 완성에 절대적인 부분을 차지하고 있기 때문이다.

데이터로 구성되어 있는 헤아릴 수 없이 너무 많은 자료를 분류하고 이해하는 것은 쉬운 일이 아니라는 것도 우리는 너무나 잘 알고 있다. 흘러넘치는 자료와 지식은 오히려 내용을 분류하고 선택하는데 도움보다 혼란을 야기하기도 한다.

지식을 구체적으로 공급하는 정보형태의 내용을 분리하고 선택하고 이용가치를 판단, 실현하는 내용의 지식뿐이 아니라 창의적인 생각의 내용에 대한 가치적 판단과 더불어 전문지식의 결합은 매우 복잡한 사고

력이 필요하여 때론 단순한 선택으로 목적한 결론에 명쾌하게 접근하는 경우가 많다.

설계, 디자인, 정보, 지식, 기술

설계를 하면 무척 명료하게 정리되고 과정의 순서 체계가 잘 짜여지는 것을 보게 된다. 생각이 정리된 이후 아주 합리적인 순서에 의해 정보와 지식을 이용하여 관련 사항을 조직적으로 구성하여 완성을 위한 과정을 수행한다.

이것은 공장에서 제품생산 조립라인처럼 유기적인 연계체계와 같이 처리한다. 영어로 Processing이라 하며 진행하는 기본틀을 체계화하는 것이다.

정보와 지식의 종합하는 과정인 계획은 프로그램이라는 과정이 있다. 이 종합과정은 디자인에 관련한 모든 지식의 정보교류를 기초로 통합 완료하게 된다. 디자인에 필요한 전문지식의 영역은 대단히 광범위하게 사용되고 응용되기에 디자인 발전과정에 다수의 전문가와 함께 개발한다. 여기에서 설명하는 전문가는 두 가지의 내용으로 분리하여 생각할 수 있다.

특히 디자인에서 내용을 실현하기 위해 기술분야의 전문적인 지식지원이 필요하다. 전문지식은 한 분야에서 다양한 경험과 지식을 쌓아 숙련된 기술을 확보하고 있는 전문인의 지식과 자료의 도움을 받을 수 있다. 기술의 지식은 분야별 특수성이 있어 집중적으로 특화되는 분야별로 나누어진 것이다.

전문 지식분야는 한 마디로 설명하기에는 너무나 넓은 범위이다. 기술분야의 지식보다 먼저 접하게 되는 부분이 디자인에서 다양한 인문분야의 환경에 접하는 경우이다. 디자이너가 사회인문적 분야에 깊은 지식을

소유하지 아니한 경우가 일반적이다. 이러한 경우에도 전문인으로부터 많은 전문적인 분야의 도움을 받을 수 있다.

한 가지의 예를 들면 통계적인 분야의 자료 등을 설명하면 수요예측과 같은 분야의 연구적인 통계자료로서 디자인의 이용가치와 사용기회적인 예측을 위해 판단을 위한 수치적 통계 등 여러 전문지식의 결합이 디자인의 최종 선택의 판단을 유도하는 전문적인 지식들이다.

다양한 정보, 지식과의 결합은 디자인에서 필연적인 사항이며 다양한 전문분야를 통합하는 과정은 단순하게 짧은 순간에 이루어지는 것보다 오랜 시간 동안 개발과정을 통해 해당 가능한 전문분야를 탐색하고 부분적 활용을 위한 연구 분석과정을 통해 점진적으로 개발의 완성에 접근하게 된다. 이러한 과정은 아이디어에서 제안되었던 내용의 디자인이 수정, 보완되는 경험을 하는 것이 일반적이다. 이러하듯 디자인은 한순간에 완성된다기보다 점진적인 개발과정을 통하여 완성된다.

이러한 내용을 기초로 한 사물의 디자인과 건축물의 디자인시 특이하게 다른 사항은 건축물은 자연환경과 함께 존재하는 것이기에 독립적으로 조각처럼 완성될 수 없다. 건축물이 주위 환경과 조화를 이루고 자연 환경에 순응하고 도시의 많은 건축 등 도시적 환경과 조화로운 외관을 유지하며 선택된 위치에 적절하게 배치되어야 하는 건축물의 특성이 있다.

건축물은 공간의 구성을 디자인 하는 중요한 의미가 있다. 이 공간을 구성하고 포장하여 모양을 완성하는 것이 건축이다.

공간

공간에는 채워진 공간과 빈공간이 있다. 공간은 3차원 세계이다. 이 공간을 우리는 자유롭게 표현하며 다양한 형태를 디자인한다.

공간을 2차원에서는 선으로 나누고 3차원에서는 면으로 나눈다. 나눈다는 표현은 공간의 영역성을 정립하는 것이다. 공간이란 벽이라는 것을 설정하여 일정한 영역성 표시를 기본으로 만들어진 것을 이야기한다.

건축에는 다양한 형태의 공간이 존재한다. 건축적으로 구성한 공간에는 기능을 중심으로 가구 등 다양한 용도의 기물이 채워지고 공간의 내용물에 따라 무한한 형태적 변화가 이루어진다.

공간을 느끼는 감성은 사람마다 다른 느낌을 가지게 된다고 볼 수 있다. 공간의 느낌을 표현하는 내용도 사람마다 다르다. 어떤 이는 넓다, 좁다, 또 밝다, 어둡다, 답답하다, 시원하다, 복잡하다, 단순하다, 높다, 낮다 하며 본인이 느끼는 대로 보이기에 공통의 표준을 가지기가 어렵다.

공간의 크기를 인지하는 단위는 일상생활에서 몸을 움직여 활동하는 범위를 기준으로 여유로운 공간이 함께하면 우리는 공간이 크고 충분하다고 느낄 것이다. 공간의 규모는 길이와 면적으로 표현되고 인지되어 아주 소형공간부터 대규모공간까지 형성된다. 여기에서 이야기하는 공간의 의미는 1차적으로 단순형태를 기본으로 하는 규모의 기준으로 이해하기로 한다.

공간의 크기에 대하여 설명할 때 여러 방법으로 설명이 된다.

첫번째 느낌과 감성으로 크기에 대해 인지하게 된다. 이 경우에는 사람마다 느낌이 다르기에 애매함이 존재한다. 그 다음 얼마나 크기에 대해 설명할 때 개인의 다른 경험을 기초 배경으로 한 기준이 크기를 인지하고 설명하기도 하지만 대부분의 경우 우리가 사용하고 있는 기준 척도, 단위를 기본으로 하여 크기를 설명하여 객관적인 크기를 표현한다.

2차원적인 도면 등에서 공간의 규모를 설명할 때에는 단위척도로 표현한다. 공간을 설명할 때 기본적으로 가장 단순한 형태는 상하좌우 면으로 구성된 형태인 사각형 평면을 기본으로 한 사각상자와 삼각형의 평

면을 기본으로 한 삼각뿔로 피라미드와 같은 공간도 있고 원을 기본으로 하는 형태의 공간이 있으며 이러한 형태는 3차원 공간을 단순하고 명료하게 설명될 수 있다.

사각형을 기본으로 시작하는 입방체는 마름모꼴 입방체, 사다리꼴 입방체, 직사각형 입방체 등 각각의 방향성과 중심축의 변화에 따라 모양이 달라진다. 삼각형이나 원, 공에서도 동일한 변화를 일으켜 다양한 형태를 만든다.

선은 직선과 곡선으로 표현하면 각각의 형태가 표현되는 3차원 공간에서 사용하는 평면과 곡면이 사용되어 공간을 나누기도 하며 형태를 구성한다. 공간의 나눔을 형성하는 것은 설명처럼 무척 단순하다.

선이 기하학적인 형태를 구성하는 기본이기도 하지만 방향성을 나타내는 기본이 되기도 한다.

표현의 구성

모양

현대 건축물의 외양의 모양이나 형태는 기술의 발전과 재료내용의 영향이 지대하였다. 건축물 설계시 구조, 설비 등 다양한 기술적인 지원 속에 변화를 거듭하였다.

최근의 건축물들은 예전에 경험하지 못했던 형태적인 변화를 보게 되었는데 그 배경에는 컴퓨터 등의 지원을 기술의 실현 가능성이 높아져 까다로운 모양의 건축물의 기술적인 해석이 가능하여 건축이 실현되었다.

기술의 지원 정도에 따라 아직도 실현되도록 노력하는 자연 순응형 건축물의 다각도로 개발된 건축물을 가까운 미래에 볼 수 있을 것이다.

건축물의 디자인에서 형태적인 아름다움도 의미가 있겠으나 내·외부 공간의 기능적인 내용이 충실하여 건축물이 사람에게 편하게 사용하게 건축되는 것이 중요하다.

그러면 건축물의 형태적 중심의 다양성의 기본을 단순하게 접근하여 보자. 먼저 박스형 사각 및 직사각형 건물의 사진을 보자.

이러한 건축물은 도시의 대부분을 차지하고 있는 것을 보았을 거다. 건물은 필요한 기능적인 요구의 면적을 기둥과 반복되는 바닥을 위로 올리고 외부에 벽을 막아 가장 경제적인 활용도를 표현한 건축물들이다. 건축물의 외피는 유리로 된 창과 다양한 재료를 사용하여 외부를 완성한 건물들이다.

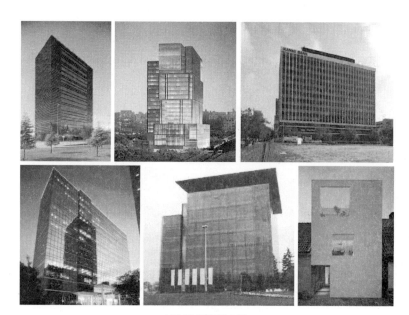

사각 및 직사각형 건물

　현대건축 중 최근 20년간 변화를 나타내는 건축물들은 자유로운 곡선 형태의 유연한 모습을 하는 다양한 건축물이다. 이러한 형태의 모습은 자연에서 발견하는 아름다운 형태를 우리가 창조하는 인공적인 건축물에 도입하여 친숙하고 자연스러운 아름다움을 창조하고자 하는 의도의 결과이다. 현대적인 기술의 발전과 새로운 재료개발로 자유스러운 형태의 건축의 실현이 가능하게 되었다.

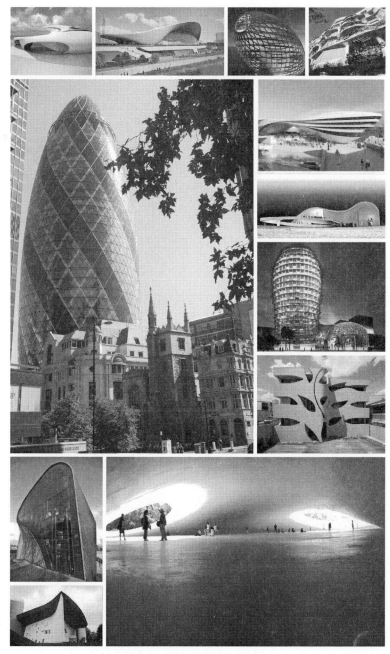

자유곡선 형태 건물

삼각뿔 모양 건물

　고대건축물에서 자주 접하게 되는 건축물의 기본형으로 구조적인 안
정성을 기본으로 하는 건축물이다. 이러한 형태적 기본을 이용하여 아
름다운 외관만이 아니라 실내공간을 실현한 프랑스 파리 루브르 박물관
중앙부의 유리 피라미드를 기억할 것이다.

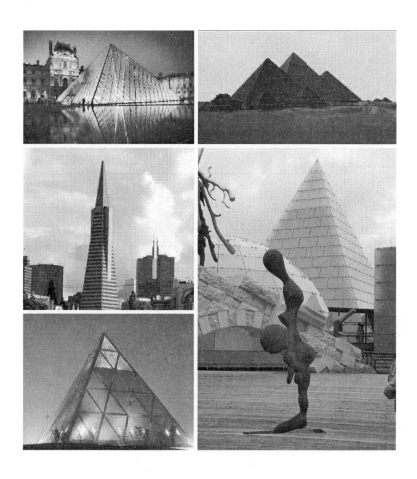

공간의 크기와 형태는 기능과 사용자의 필요에 의해 결정되며 그 구성은 다양하게 구성할 수 있다. 면으로 이루어지는 평면적 혹은 곡면으로 만들어지는 벽면은 공간의 분활과 더불어 다양한 형태가 꾸며진다. 또 여러 개의 공간이 필요에 의해서 배치되는데 평면적으로 기능의 유기성을 고려하여 구성하며 수직적인 방향으로 구성되기도 한다. 이러한 형태는 상하좌우 혹은 측면에서 힘이나 무게에 의하여 변형되는 형태처럼 변형되어 다양한 모습이 된다.

건축물의 형태를 볼 때 수평 및 수직을 중심으로 균형적인 안정성을 느끼게 되는 것이 일반적이지만 경사면으로 구성된 건축에서는 무게의 배분을 감지할 수 있게 형태적으로 나타나게 된다. 이 경우 안정성과 불안정성의 대비적 느낌을 갖게 되는데 건축구조기술의 기준으로 보게 되면 무척 단순한 디자인의 이치로 설계되어 존재한다.

건축물의 표면은 어떻게 표현되는 것일까? 건축물에는 다양한 색상이 연출된다. 이러한 색상의 선택과 연출은 사용되는 재료의 색상이기도 하지만 재료가 가지고 있는 질감에 따라 변화 있게 여러 모습이 나타난다.

표면은 여러 형태의 크기로 나누어지는 분활되는 면이 있게 되는데 재료의 성격에 따라 면의 분활이 나타나기도 한다. 건축물에 나타나는 표현현상 중에는 선, 면 등의 형태적인 반복이 되는 문양과 같은 현상이 대형건물 등의 표면에 조합과 반복이 이루어지기도 한다.

건축물의 구조 중에 형태를 갖추기 위한 건물의 표면은 다양한 재료로 표현되고 있다. 재료는 목재, 콘크리트, 유리, 알루미늄, 철판, 인조 플라스틱, 복합합성 판넬, 캔버스, 시트, 철망, 대리석 등의 석재, 타일, 이외 다양한 재료로 건물의 외피를 구성한다. 이러한 재료의 선택은 건물 외관의 모양을 구성하게 되지만 건물의 에너지 관련 기준 등등 기술적인 효율을 기초로 선택되기도 한다. 물론 건축물의 형태에 따른 마감 자

공 형태 건물

마름모꼴 형태 건물

재로서 가장 경제적이고 건물의 내구성을 유지하기 위한 재료의 선택이
중요하게 고려된다.

현대 건축에서는 건축 디자인에서 유연한 형태의 건축물설계를 볼 수
있고 특별한 형태의 건축설계가 이루어지고 있기에 새로운 다양한 자재
의 개발이 계속되고 있다.

디자인과 설계는 주관적인 가치평가의 선택이 필연적으로 따른다

설계는 여러 분야의 전문지식과 기술이 융합되는 공동작업의 과정이며 공동으로 참여하는 부분의 내용이 반영되는 종합으로 완성되는 것이지만 최종의 선택은 설계의 책임을 맡은 디자이너 혹은 건축가의 단독적인 최종 선택으로 결정되는 경우가 대부분이다. 이러한 내용을 이해하려면 오케스트라 지휘자의 역할과 동일함을 통해서 이해하면 된다.

음악의 조화로운 화음은 지휘자의 연출과 의도에 의하여 음악을 만들어 놓은 것과 동일하게 건축가는 설계의 진행단계마다 필요한 중요요소의 선택과 결정을 수행하며 최종으로 완성되는 디자인이나 건축물을 완성한다.

건축가는 때론 객관적인 기준을 중심으로 평가하고 선택하려 하지만 많은 부분의 의사결정 환경은 객관적이기보다 건축가의 주관적인 선택이 필연적일 경우가 많다. 디자인에서는 구체적 형태의 형성과정에서 특정하고 분명한 정답을 유출하는 데 어려움이 항시 나타나기 때문이다.

앞에서 여러 차례 이야기하였듯이 디자인의 전개과정은 무한한 연속성이 존재하기에 건축가는 결정을 요구하는 시간적 환경에서는 본인의 현명한 결정이 요구되므로 결정을 수행하여야 하는데 때론 만족할 수준의 결정일 수도 있으나 많은 경우에 아쉬움이 있는 결정도 있을 수 있다.

왜냐하면 선택은 완성을 위한 필연적 환경이다.

　건축설계나 디자인에서 중요한 부분은 아름다운 건축을 만드는 것이다. 그리고 지역적 환경으로 도시적 환경이나 자연환경에 맞추어 조화를 이루는 것이다.

　건축에서 설계자에게서 요구되는 사항은 건축물의 사용목적의 내용에 만족하도록 설계하여야 된다. 그러나 자주 건축물의 아름다움은 가지고 있으나 건축물의 내부의 기능적 구성이 잘못되어 사용자의 불편함을 가져오는 경우를 보기도 한다.

　설계는 자기만을 위한 설계로서 완성된다는 생각 전에 완성된 건축시설이 다양한 사람이 사용하므로 설계내용에 대한 이해가 무엇보다도 중요한 사항이다.

　특히 현대사회의 변화흐름에 따라 건물에서 요구되는 중요한 부분은 변화되는 용도에 맞게 사용될 수 있도록 설계하는 예지가 필요하다. 이것은 설계시 가장 어려운 부분으로 자료와 정보를 종합하는 설계자의 디자인의 방향설정 하는 데 해박한 지식이 필요하다.

　건축설계를 하기 위해서는 주위에서 일어나는 경험과 많은 사물에 대한 관심과 이해를 가져야 한다. 건축물의 기능에 대한 기본적 이해와 준비가 갖추어지지 아니하면 좋은 건축물설계에 접근하기 어렵다.

　가설건축물은 단기간 유지되다 소멸되지만 건축물은 오랫동안 우리에게 사용될 건축물이기에 설계자의 책임이 요구된다. 설계자가 미래를 예측하기 어렵겠지만 미래에도 다양한 기능의 변화에 순응되는 건축물을 설계하면 얼마나 좋을 가하고 생각한다. 지금도 우리는 오래된 건축물을 잘 보전하고 아끼면서 만족하게 이용하는 건축물이 있으며 이를 이름 하기를 위대한 건축이라고 한다. 좋은 건축물을 설계하는 것은 쉽지 아니하고 많은 노력의 결과로 성취한다.

건축은 예술인가

건축과 예술에 대한 이야기는 오래 전부터 그 의미에 대하여 이야기되고 있다.

건축에는 기능적이고 실용성이 있는 목적이 적용되는 내용이 중요시되어 필요한 내용을 만족하게 해주는 시설물로서 건축되어 있으며 건축물의 아름다움이 이루어지도록 표현되고 완성된다.

건축설계의 행위를 진행하는 건축가는 예술적인 영역의 사고를 기본으로 하며 동시에 실용의 정확한 목적을 성취하여 건축물설계를 한다. 그러한 건축물들을 참고하여 보면 많은 위대한 건축물을 우리 주위에서 찾아볼 수 있으며 건축물들은 조각품과 같은 예술적인 가치를 느끼게 완성되어 있다.

일반적으로 우리가 감상하는 평면적 표현의 예술과 입체적 표현의 예술들은 공통적으로 작가들의 감성을 표현하여 작품을 완성하여 표현하고 이를 작품이라 한다.

건축가들이 많은 시간을 보내며 추구하는 설계의 종국적인 결과물은 예술작품처럼 완성되기를 희망하고 있다. 그리고 건축가들이 예술적 가치를 추구하며 진행하는 건축물로서의 결과는 실용성이 동시에 반영되는 설계행위를 하며 이것을 Practice한다고 한다.

예술가들이 사용하는 작품이라는 의미의 내용과 건축가들이 사용하는 작품의 용어적 의미는 그의 근본적인 내용에서 분명한 차이가 있다.

이러한 의미로 건축가들이 실현하여 놓은 건축물을 보면 현대의 위대한 건축가로 칭송받고 있는 건축가 르 코르뷔지에가 설계한 롱샹 성당은 프랑스 북부의 나지막한 언덕 위에 조각처럼 세워져 있는 종교시설 건축물의 아름다움이 예술품처럼 사랑을 받고 있다. 또 많은 사람으로부터 조각적인 예술품으로 사랑을 받고 있는 스페인 빌바오의 구겐하임 미술관은 현대 건축가 프랭크 게리의 설계로 완성되었다. 건축과 예술의 의미에 대하여 경계가 애매할 정도로 잘 표현되어 사람들로부터 사랑을 받고 있다.

많은 사람들이 존경하는 건축가들이 실현하여 놓은 유명한 건축물에는 건축가들이 혼혈을 들여 창작한 건축물을 통해서 예술적으로 승화되어 건축이 예술의 한 부분으로 사람들에게 전하게 되었다. 건축물이 담고 있는 건축물의 외관과 내부공간의 아름다움은 우리 모두가 소유하고 싶은 모습이다. 이러한 예 이외에도 너무나 많은 건축물이 예술적인 가치를 가지고 있어서 많은 사람으로부터 사랑을 받아 방문자들이 끊임 없이 찾아 들고 있다.

근대건축가로 세상에 많이 알려진 스페인의 건축가 안토니오 가우디의 건축은 특히 세계의 모든 사람으로부터 사랑을 받고 있는 건축물로

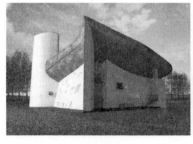
롱샹 성당

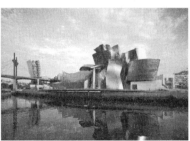
빌바오 구겐하임 미술관

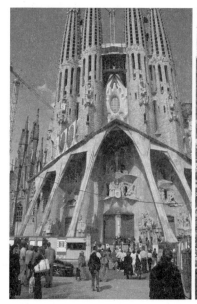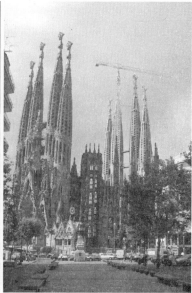

사그라다 파밀리아 성당

서 환상적이고 매력적인 모습이 건축에 대한 예술적 가치를 승화시켜 놓
았다.

　건축에서 가우디의 창의적인 표현은 종전의 건축에서 나타나는 기본
적인 직선과 평면적인 단순한 내용과는 전혀 다른 회화적인 표현은 말로
표현하기조차 어려운 면을 성취하여 건축의 예술성을 엿보게 하여 지금
도 그의 건축을 보려 많은 사람이 방문하고 있다.

　근대 혹은 현대건축물 중 우리나라에도 많은 건축물이 예술적 가치를
지니고 있는 건축물이 많이 있다. 우리나라의 옛 건축물들은 특히 자연
과의 조화를 배경으로 세워져 있는 특성이 나타나고 있다. 자연과 더불
어 아름다움을 나타내는 것은 건축물만으로 나타나는 예술적 의미보다

구엘 공원

담양 소쇄원 안동

한옥촌

훨씬 예술적 의미를 더하여 준다. 이러한 예는 자연에 대한 이해가 깊은 것으로 이해하는 것이 타당할 것이다.

예술과 건축의 경계가 애매한 경우를 자주 보게 된다. 우리의 옛사람들은 자연과의 조화로움에 대한 이해와 여유가 있었는데 우리의 현대건축이 조화의 미를 갖지 못하고 있다면 현대생활에 스며들도록 노력하여야 되는 느낌을 강하게 갖게 한다.

설계와 디자인의 동기유발은 무척 단순하다. 시작점의 경우는 충동적 접근, 사고적 접근 등 다양한 배경으로 시작되지만 설계나 디자인은 그림이나 도면을 통해서 이야기하듯 전개하며 완성하는 것이다. 앞에서 여러 과정을 설명하였듯이 진행과정의 순서대로 점진적으로 개발하고 발전하여 결과는 형태적 구성으로 나타난다.

특별한 재능으로 좋은 설계가 성취되는 경우도 있지만 디자인은 새로운 시작에서부터 완성하는 과정은 많은 시간과 노력이 필요하고 설계과정에 참여하는 많은 전문가들과 기능인이 함께 노력하여 만드는 집합체가 건축물이다.

일반적으로 사물을 형상화하는 의도에서 시작되는 것은 모든 것이 동시에 형태적 구성으로 구체화되는 것보다 단계적으로 개발과정을 통해서 완성되는 것을 볼 수 있다. 디자인과 설계는 점차적으로 단계의 발전적인 진행에 의해 만들어진다. 이러한 내용은 건축가가 만들어놓은 이야기를 건축설계 혹은 디자인으로 전달한다.

건축물에는 다양한 이야기가 스며들어 있다. 도시나 자연 환경에서 건축물이 차지하고 있는 곳에는 건축의 이야기가 전해지기 마련이다. 때론 조각처럼 혹은 상자처럼, 혹은 유리그릇처럼 세워져 있기도 하고 때로는 자연의 일부처럼 존재하기도 하는 것이다. 이러한 건축물에 스며들어 있는 내용은 건축가들이 건축물을 사용하는 사람에게 표현하고 전달되는 이야기가 들어 있다.

우리가 건축물을 대할 때 건축가들이 마련해 놓은 공간에서 그들이 전달하는 내용에 고마운 느낌을 가지게 될 때는 건축가의 이야기가 잘 전달된 것이고 만약 불편하거나 불안정한 느낌을 받으면 건축가의 이야기를 듣지 못하는 것과 같다.

소설과 디자인은 글처럼

그동안의 내용을 간단히 요약하여 보면 건축설계나 디자인은 소설을 쓰는 것처럼 그리어 나가는 것이다.

우리는 하루하루 지내면서 눈에 보이는 모든 것들이 나를 가르치고 있으므로 천천히 생각하면 답은 이미 나에게 있어 표현하고 그리면 되는데 주저하면서 이 생각 저 생각하며 이야기하듯 그리면서 생각하는 답을 찾아가고 필요하면 그 내용을 추가하고 수정하면서 만들면 된다.

- 간단명료하게 생각하라.
- 하나의 방법만으로 결과를 만들지 말고 다양한 방법으로 접근하라.
- 기능중심의 명료한 디자인을 하라.
- 사용자의 편에서 필요한 내용중심으로 진행하라.

이렇게 하여 우리는 재미있는 세상을 만드는 데 참여한다.

디자인이나 설계에 대한 범위의 용어적 설명을 그동안 이야기하였는데 내용의 중심은 건축적인 디자인과 일반적인 용기나 기구의 창조적 디자인에 대한 접근방법에 기준하여 설명하였다.

디자인 용어의 용어적 의미는 우리가 살고 있는 세상일의 모든 면에 적용되고 있다고 설명될 수 있다.

생각하고 있는 것을 곰곰이 생각하며 그리고 표현하고 다듬고 조금씩 더해가면 생각하는 목표에 도달하게 되니 서두르지 말고 성급하게 한 번에 모든 것을 해결하려는 마음을 갖지 않으면 좋은 결과로 완성되리라 본다.

설계와 디자인의 과정은 여행과 비슷하다

어느 특별한 여행계획을 시작할 때 방문을 계획하는 장소에 대한 호기심과 기대가 가득하여 많은 준비를 하게 된다. 여행 목적이 정하여지면 여행지에 대한 정보를 수집하고 여행지에서 일정을 준비한다.

여행지를 방문하는 목적은 아름다운 경치를 기대하기도 하고 문화를 즐기기 위한 여행이거나 쇼핑 등의 여행일 수도 있다. 설계와 디자인도 이러한 여행 계획과 다르지 아니한 동기로 시작되고 목적하는 내용의 결과를 위해 준비하며 여행 일정 동안 다양한 경험을 하며 즐거운 시간을 갖는다.

여행 중 계획한 예상과 달리 예기치 못한 새로운 경험을 하게 되고 예상한 기대보다 많은 즐거운 기회를 갖는다. 아름다운 경치도 보고 여행지의 사람 사는 세상, 복잡하고 여러 풍물이 있는 시장 풍경, 예술과 문화 등 다양한 세상을 구경하며 글로 표현하기조차 어려운 경험을 하는데 이러한 것이 여행의 참맛일 것이다. 설계하는 과정에도 여러 가지 생각과 다양한 고민 속에서 조금씩 발전적으로 나타나는 창의적 결과의 신비로움은 무엇보다 성취의 무한한 만족함과 즐거움을 준다.

그러나 설계 혹은 디자인을 진행하는 동안 어려움에 봉착하기도 하고 실패라는 결과도 보게 될 것 이다. 그러나 그러한 과정은 발전을 위한 참고가 될 것이고 계속해서 목적한 방향으로 노력하면 좋은 결과에 도달

할 것이다.

미지의 세계를 여행하는 것은 준비한 자료 혹은 정보가 있으나 많은 경우 다르게 일어나는 현상을 경험한다는 것을 우리는 이미 알고 있다. 그러나 진행하고 있는 여행은 이미 시작했기에 즐거운 결과와 재미있는 시간을 갖고자 일정을 조정하고 새로운 곳을 찾으면서 좋은 시간을 만든다. 그리고 여행의 즐거움을 기억한다. 다음에 그 여행을 다시 한다면 실수 없이 좋은 시간을 갖게 될 것이라고 기대하게 된다.

얼마 전에 나는 어느 교수의 여행이야기를 재미있게 들었는데 교수는 남미의 페루를 홀로 수개월 여행하고 돌아왔다. 그가 경험한 페루의 문화와 자연의 황홀함에 대하여 많은 이야기를 들려주었는데 여행기간 중에 경험한 현지민의 친절함과 순박함에 매료되었다고 한다.

그의 여행기간 중 보게 되는 자연풍광과 문화에 깊은 인상을 받아 조금 더 즐거운 여행을 위해 새로운 계획으로 페루에서 이웃나라 볼리비아로 여행을 하려고 버스를 이용하여 변방의 국경도시에 도착하여 택시로 이동하여 이웃나라로 가는 방법을 선택하였다 한다.

그런데 그 지역 사람들의 순박함과 친절만 믿고 택시를 타고 국경으로 가는 도중 예기치도 못한 불행한 경험을 하게 되었는데 택시기사가 강도로 변하여 강도에게 가지고 있는 모든 것을 빼앗기고 말았다. 그동안 여행 중 몇 개월 동안 각지에서 찍은 귀중한 사진들과 카메라마저 모두 잃었다고 한다.

그는 변방국경의 생소한 곳으로부터 긴 시간 걸어서 그곳 경찰서에 도움을 요청하였는데 예기치도 못하였는데 우연히 현지에 봉사나온 한국의 KOICA 봉사단원의 도움을 받아 페루 수도 리마에 도착하였다 한다. 우리는 어려움을 당할 때 예기치 않은 길이 찾아져서 문제를 풀 수 있는 기회를 갖을 수도 있는데 이러한 경우일거라 생각된다. 그리고 나만 이러

한 불행하고 어려움을 경험하지 아니한다는 사실이다. 누구나 어려운 환경에 봉착하는 경험을 하고 있다. 그 교수는 페루 리마의 숙소에서 만나게 된 홀로 여행하는 다른 사람들에게 주의하라는 의도로 본인이 당한 경험을 이야기하였더니 모두 이구동성으로 이미 강도를 당한 경험을 이야기를 하더라고 했다. 미지의 세계로 외롭게 혼자 여행하는 것이 자유로운 시간을 홀로 즐길 수는 있지만 예기치 못한 문제가 발생할 때에 속수무책으로 당한다는 이야기다.

이와 같은 경우에는 여행의 불확실성 때문에 고생하게 되는 것처럼 설계나 디자인을 진행할 때에도 많은 경우 순조롭게 예상한 결과에 도달하기 쉽지 않은 경우가 많다. 그러나 새로운 길을 찾아 방향을 찾고 도움을 찾으면 길이 보이고 목적하는 방향에 도달하게 될 것이다.

때로는 새로운 시작이 필요하게 될 경우도 있다. 처음의 단순한 시작에서 진행하는 과정에 추가적인 조건 등이 나타날 때 문제를 푸는 새로운 접근방법을 찾게 되고 다시 전 과정을 진행하게 되는 경우를 말한다. 이러하듯 중요한 내용은 인내를 가지고 꾸준히 노력하여 해결하는 것이 중요하다. 우리 주변을 보면 모든 사물의 다양함은 나에게 정보도 되고 지식으로 가리켜 주며 무엇이든 실행가능하게 진행시킬 수 있는 것들로 채워져 있다고 믿으면 된다.

현재 우리의 일부처럼 사용되고 있는 인터넷에서의 다양한 정보는 무궁무진하다. 인터넷에서 찾는 정보들은 비슷한 문제들을 다루면서 만들어진 자료들이 있어 자료를 잘 이용하면 찾고 있는 모든 질문에 대한 답을 쉽게 찾을 수 있다.

인터넷에 들어 있는 내용들을 보면 우리와 같은 고민을 하면서 그들이 표현하고 만들어놓은 자료가 넘쳐난다. 다양한 정보 접근방법은 스스로 찾아보고 배우면 익숙해지고 이러한 방법을 잘 이용하면 아름다운

소설책처럼 아름다운 이야기를 전개하듯 설계와 디자인을 통하여 실현할 수 있다.

구상하고 있는 것을 디자인하고 싶은데 표현하는 방법에 익숙하지 않다면 어떻게 표현하는 훈련을 할 수 있을까?

무척 쉬운 방법으로 연필이나 볼펜 등 필기 기구로 눈에 보이는 것을 아무렇게나 그려보면서 시작하면 된다. 처음 시작할 때에는 어린애들의 그림처럼 서툴게 표현될 것이다. 그러나 생각한 것에 비슷하게 반복적으로 수정하고 또 계속해서 자주 그리어 보면 어느 순간에 본인의 표현능력이 상상할 수 없는 속도로 변하고 있는 사실을 깨닫게 된다.

화가나 전문인들의 스케치도 처음부터 잘하지 못하였다. 학생들이 그림을 배우러 학원에 가서 많은 시간 연습하고 그리면서 놀라웁게도 짧은 시간 안에 표현하려는 내용을 그리게 되는걸 보게 된다. 누구나 자주 그리고 연습하면 점점 잘 그리게 되는데 오히려 학원에서 배우게 되는 획일적으로 훈련되는 교육은 개성적인 표현을 실현하지 못할 수도 있는데 스스로의 연습을 통해 그리게 되면 본인의 개성이 있는 표현이 쉽게 된다는 것을 알게 될 것이다. 표현의 내용을 예술가처럼 표현할 필요는 없다.

유명한 건축가나 패션 디자이너들이 표현하는 스케치가 모두 아름답고 멋질 수는 없다. 아름다운 표현은 안 될지라도 중요한 내용에 본인의 독창적이고 개성이 나타나는 표현을 하게 되어 설계나 디자인을 하는데 활용하고 있다.

여러분이 미술전시장에서 화가들이 그려놓은 그림 중에 스케치하여 놓은 자료를 보면 상세하게 잘 그려놓은 그림들과 전혀 다른 방법을 선택하여 작가의 개성적인 표현을 연출한 것도 있다. 예술적 내용을 보면서 본인의 기준과 달라서 의아한 생각을 했었던 기억이 있었으리라고 본다. 예술분야의 표현하는 것에는 법칙도 기준도 존재하지 아니하며 자유로운

방법으로 표현하여 작가와 감상자 사이에서 서로 소통할 수 있으면 된다.

사물에 대한 관찰력을 훈련하는 쉬운 방법이 있다. 우리가 길을 지나면서 눈에 보이는 모든 모습을 가만히 생각하여 보자. 길 위에서 보는 것들을 보면서 보기 좋은 것, 아름다운 것, 보기 싫게 흉한 것 등등, 이들에 대한 본인 나름대로의 평가하게 되는 시간을 가지고 있었다고 본다. 눈에 보이는 것에 대하여 평가를 하게 되는 순간에 본인이 가지고 있는 아름다운 것에 대한 기준이 있다는 사실을 알고 우리가 사물에 대한 평가를 하게 될 때에는 본인중심의 평가기준이 있으므로 본인이 생각하는 모양도 생각하게 된다. 그러한 평가에 대한 생각에 떠오르는 모양은 새로운 디자인으로 표현이 된다. 그런데 이러한 경우는 생각으로만 존재하게 된다. 이러한 관찰을 통한 디자인 훈련은 무궁무진한 디자인 사고력을 기를 수 있는 중요한 훈련이 되는데 이러한 훈련은 특별한 시간에 진행할 필요가 없이 우리 생활 중에서 진행할 수 있고 누구나 할 수 있는 디자인 훈련이다.

길을 지나면서 길가에 보이는 것들에 대한 디자인을 시작하여 보면 된다. 건축모양을 보면서 보이는 장소에 어떠한 다른 모양의 건물을 그려보고 싶은가도 생각하여 보고 건물을 들어가면서 건물입구가 협소하거나 불편하면 다른 모양의 입구 디자인을 생각하여 보기도 하고 길가 상가의 진열장에 전시하여 놓은 물건들의 새로운 배치도 생각하여 보고, 진열장의 전시제품의 색상도 바꿔 보며 본인이 하고 싶은 것을 실행하여보라. 무엇이든 존재하여 있는 사물을 보면서 대체하는 모양을 다시 만들어보면 아주 쉽게 될 수 있다. 여러 번에 걸쳐서 보고 느끼고 이해하는 경험에 대하여 반복되는 이야기를 하였는데 기회가 있을 때 직접 보고 느끼는 것보다 더 쉽게 이해하고 배울 수는 없다.

종종 디자인하면서 사물에 대한 충분한 이해가 진행되고 준비가 부족한 상황에서 상상만으로 시도하여 발전된 아이디어의 개발에 접근하지

못하는 경우를 많이 보았다. 설계나 디자인에는 많은 것을 보기 위해 보내는 시간과 노력이 따르면 좋은 생각이나 결과를 쉽게 만들 수 있다.

생각을 하는 과정이 새로운 디자인을 하는 것이며 끊임없이 창의적으로 생각하는 기회는 디자이너나 설계자에게 즐거운 만족을 준다. 아마도 디자인이나 설계에 종사하는 사람들은 이러한 만족이 존재하지 아니하면 금방 일상의 반복되는 지루함 때문에 지쳐서 다른 분야의 일로 바꾸고 말 것이다.

창의적인 생각을 하는 것은 미지의 세계에서 호기심을 유발하게 되는데 아주 재미있어 그만두지 못할 정도의 습관으로 발전하게 될 것이며 아무 생각 없이 지내는 무료함으로부터 벗어나게 된다. 왜냐하면 날마다 변하고 있는 세상의 일들은 너무 흥미롭고 재미있기 때문이다. 이러한 생각은 여러분들이 쉽게 동의하리라 본다.

디자인과 설계는 꿈을 그리는 것이다. 꿈이 있기에 우리는 다양한 새로운 생각으로부터 시작하여 점진전인 발전 과정을 통하여 만족스러운 결과를 성취하여 새로운 것을 완성한다. 이러한 만족은 어느 무엇과 바꿀 수 없는 즐거움이다.

마지막으로 디자인이나 설계 관련에는 헤아릴 수 없이 넓은 분야가 있다. 지금까지 설명한 것처럼 많은 분야에서도 동일한 과정으로 디자인에 접근할 수 있다고 본다.

소설을 읽으며 작가가 써 놓은 글을 이해하듯 설계도 그리고 표현하여 형태를 만들면서 설계자가 의도한 표현을 완성된 건축물에서 이용자들이 만족하면 우리 설계자의 소설이 완성되는 것이다.

창의란
무엇인가?

지난 몇 년 사이 많이 듣게 되는 단어는 스타트업(Startup) 또는 창의적(Creative) 그리고 혁신(Innovative)인데 이 단어들의 내용과 의미를 많은 사람들은 각각 다르게, 복잡하고 어렵게, 생각하며 그 내용에 대하여 근본적인 이해보다 내용의 피상적인 것에 멋을 부려 표현하며 어렵게 호도하는 것을 보게 된다.

젊은 세대와 대화하다보면 목표가 불확실한 환경으로부터 탈피하여 새로운 것을 성취하고 싶은 욕구를 자주 듣게 된다. 본인 스스로 변화된 환경을 구성하여 미래를 위한 창의적 환경에 접하는 기회를 만들고 싶은 내용의 표현이라고 이해된다.

이러한 내용은 나도 60년 중반 군에서 제대하고 사회에 발을 들여놓을 때 나의 앞을 개척하는데 어느 방향이 나의 길이며 어떻게 나의 미래가 만들어질까 하고 고민하며 외국 유학길로 들어서서 공부하고 외국에서 일하며 고민하고 생각하면서도 왜 공부하며 나는 어떻게 될까 하는 생각과 더불어 무척 두려운 때가 있었는데 그 고민은 지금 젊은 세대가 스스로 질문하는 내용과 똑같았기에 이 글을 쓰기 시작하였다.

머릿속을 단순명료하게 정리하면 스트레스를 갖지 아니하고 재미있는 생각을 아주 쉽게 이야기할 수 있다는 것을 오랜 시간 후에 알게 되었기에 젊은이들에게 편하고 쉽게 이야기를 전달하고 싶다.

젊거나 새로운 분야에 접근하고 싶으면 주저하지 말기 바라며 내가 어느 곳에서 반복하는 일을 하며 같은 봉급을 받고 생활하는 사람조차도 하루하루 하는 일을 생각하여 보면 지루한 생활에 활력이 될 수 있고 또 새로운 생각을 기본으로 일에 도전하고 싶다하면 충실히 기본을 잘 지키고 왜 시작하였는지를 항시 생각하면 기본에서 벗어나지 말라 하고 싶다. 어려움이 없는 것은 없고 우리는 항시 변하고 있는 세상에 살고 있다는 사실을 잊지 말라.

이 글에는 특별히 전문적인 내용도 포함시키지 아니하고 이론도 포함시키지 아니하고 편하게 읽게 만들었는데 뜻이 전달될 수 있을지 두렵다. 누구에게든 도움이 되었으면 좋겠다.

창의란?

 창의적인 생각을 하려 매일 많은 스트레스를 받으며 지내는 사람들이 많다. 누구나 머릿속에서 창의적 생각을 만들고 새로운 것을 꾸밀 때 한 편의 영화를 보는 것처럼 전개되고 행복한 만족에 젖을 것이다.

 창의적인 것이 완성되어 그 결과가 완성되어 실현되면 그 느낌의 만족은 세상의 위대한 발견을 완성한 어느 위대한 과학자처럼 행복한 마음을 가질 수 있을 것이다.

 창의적인 생각이 구체적인 형식으로 모아져 완성되는 새로운 내용은 미래에 우리에게 대단히 큰 영향을 주기도 한다. 새로운 것들은 크고 작음에 상관없이 아주 조그마한 일들도 우리 주위에서 변화되는 생활환경을 만들고 생활의 편리함과 감성적, 이지적인 욕구를 만족시키는 창조적인 일들이 생활의 환경을 발전시킨다.

 우리의 편리한 생활 향상을 추구하는 본능은 우리가 사는 세계의 문화, 기술, 지식 등을 이용한 모든 분야의 창의적인 개발활동을 통해 지속적으로 변화와 변천을 가져오게 하므로 생활을 개선하고 편리함과 안락하게 유지한다.

 날마다 경험하게 되는 새로운 것들은 계속 우리 앞에 나타나고 신기하게도 우리는 쉽고 새로운 것에 적응하며 익숙하게 받아들이고 시간이 지나면서 옛것으로 변하고 새로운 것이 다시 나타나 변하는 환경을 만

든다.

　보편적으로 이용되는 새로운 것들의 내용을 보면 대부분 삶의 편의성을 개선하는 요구에 만족되도록 만들어진 것들이다. 많은 사람들의 참여로 날마다 만들어지는 창의적인 새로운 것은 선택되어 이용된다. 새로운 생각이 떠오를 때 구체적으로 사실화 시키며 필요한 내용의 의미를 가질 때 만족스럽게 완성된다.

　지식을 배우는 내용을 살펴보면 학교 교육과정 후에도 우리는 평생 동안 지식을 쌓기 위해 공부한다. 수년 동안 여러 방법으로 자료와 정보를 모아 해박한 지식을 쌓아 터득한 지식이 현명하게 이용하며 생활한다. 지식은 교육을 통해 배우기도 하고 상식 등 일반적 생활환경에서 자연스럽게 경험하며 습득하고 현명하게 개인생활에 적용하고 미래와 개인의 발전을 위해 이용한다. 진리를 탐구하는 공부는 수학. 물리, 생물, 천문 등 근본적 원천과학분야에 평생 연구하는 과학자들이 있고 문화적 분야 등 사회, 철학, 인문분야 등의 진리를 탐구한다.

　이들이 찾아낸 진리는 우리 생활에 직접 영향을 주는 실용을 기본으로 하는 과학 등이 일반에게 교육을 통해 전달되어 이를 활용하며 살고 있다.

공부는 왜 하며
노력해야 되는지를 알아야 한다

공부라는 단어의 단순의미를 다시 생각해 볼 필요가 있다. 교육방법에 따라 받은 교육이 지식의 우물 안에 머물러 활용되지 못하는 경우가 많다. 지식이란 흘러서 새로움과 융합하여 창조하는 계기에 접합되어 지식의 생명력을 유지하도록 이용하여 지식이 내포하고 있는 가치와 의미를 실생활에 적용하여야 되는 것이 진정한 의미의 지식이다.

그러나 우리는 종종 지식을 축적된 상태로 보관하며 타 분야와 결합이나 공유하지 아니하고 잘못된 지식 가치의 이해로 시대의 변하는 흐름과 진보적인 지식의 성장을 무시하여 도서관에 쌓아놓고 보지 않은 도서와 동일하게 지식이 활용되지 못하고 의미 없이 먼지 속에 쌓여 있어 이용되지 못하는 존재로 있는 것을 많이 본다.

이와 다르게 왜 연구하고 노력하며 지내는지의 의미를 잊어버리고 스스로 착각의 세계에 머물러 버리고 자기 보호적인 폐쇄적 환경을 스스로 구축하고 교류와 소통을 멀리 하는 전문 권위자를 보는 경우가 많다.

의외로 상당수의 사람들이 목표와 방향이 없이 맹목적으로 지식 관련된 일에 매달려 있는 모습을 본다. 많은 시간을 투자하여 대학에서 전공공부를 하고 나서도 왜 그 전공을 했는지 또 앞으로 어떻게 무엇을 할 것인지 등 미래에 대한 방향조차 찾지 못하는 모습을 보며 전공과 다른 분

야에서 일을 하며 지내는 모습을 본다. 자기 장래를 위한 전공방향을 기초 공부인 고등교육처럼 무작정 선택하고 본인의 미래를 예측하지 못하는 불확실한 환경으로 몰고 가는 사람들을 본다.

공부하는 것도 전략적인 사고를 기초로 한 계획이 있어야 한다. 왜 공부를 하며 본인이 취할 목표설정이 확실히 설정되어야 본인이 노력하여 습득하는 지식의 수준을 설정하며 조정할 수 있다.

노벨상을 타지도 아니 하려면서 노벨상을 타기 위한 공부처럼 하는 사람도 있다. 어느 땐 교수들이 학생들을 지도할 때 무작정 높고 깊은 수준의 공부를 강요하는 경우도 종종 본다. 물론 높은 수준의 능력이 있는 사람은 특별한 목표를 두고 연구에 매진하여야 하나 모두가 공부를 할 때 본인의 능력 밖의 내용으로 강요되는 듯한 공부에 시달리며 쓸모 없는 시간을 보낸다. 수준에 맞게 배워야하지 필요 없는 노력을 하여 시간을 낭비하고 혼란 속에 자기계발 시기를 놓치고 방황하여서는 안 된다.

교육환경이 나약하고 지식보급이 원활하게 이루어졌던 시대적 환경은 우리의 근대문화 도입시기에 일본의 지배하에 독창적인 문화 구축과 교유의 창의적 실현의 길이 막혔고 초기 교육자 지식인들은 도제식 교육의 틀을 유지하는 일본식 교육의 내용으로 전수된 교육방법이 상당 기간 유지되었다.

그러나 최근 40년 동안 이루어진 변화는 어려운 환경에서도 우리가 찾을 수 있는 가능성에 대한 도전이었고 이러한 기본적인 자세는 정보화 사회로 변하는 환경이 진행된 기회에 상상할 수 없는 짧은 기간에 발전하는 사회를 이루었다. 새로운 지식변화는 절대적이며 급속히 접근된 정보의 영향이 우리의 생활향상에 엄청난 충격을 준다는 사실을 이해하게 되었다.

현제 우리가 속해 있는 전자 정보화 사회의 변화가 이룬 정보 지식의

가치는 획일화된 단순교육을 통한 지식의 습득과정으로는 해결되지 못하게 복잡한 세계로 변환되어 있다. 이토록 지식의 구성은 정보구축의 대단위 저장과 교류를 통해 편리하게 이용되도록 개발이 진행되고 있는 사회이지만 일반적인 생활의 기본 틀은 근본적인 가치를 유지하고 있다.

우리 생활 중 생각하며 진보하는 욕구의 존재는 새로움에 대한 호기심이 생활의 활력소 역할을 하며 생명의 존재의미를 가지게 만든다.

환경의 변화를 느껴라

　　일반적인 환경에서 찾을 수 있는 전환적 사고는 시간을 통해 이루어지는 생활의 경험을 기본으로 형성된다고 본다.

　　환경을 변화와 흐름을 느끼고 보면서 변화하는 환경에 적응하면 최소한의 기초와 과학적 소양과 지식을 기본으로 하는 창의적인 생각이 만들어지고 모든 사물을 융합하여 새로운 형태와 구성을 만들어낼 수 있다. 이러한 현상은 과거와 현제의 지식환경이 많이 변화된 것을 보게 된다.

　　과거에는 지식습득의 방법과 요령이 지식 교류방법이 제한적이어 많은 노력과 시간이 필요한 특성을 가졌으나 현제의 IT산업기반 지식전달 방법과 내용은 양과 속도의 형식이 상상할 수 없는 변화를 이루었고 이 환경은 전통적인 지식 소유와 가치를 변화시켰다. 전통적 방법의 구성적 지식전달식 교육으로는 새로운 변화 요구의 흐름에 따를 수 없다. 변화는 또 다른 변화를 부르듯 사고의 변화를 유도하고 진화시키고 있다.

　　지식의 자료와 전문분야의 기록은 아주 짧은 시간에 장소의 제한 없이 소유하고 개인이 필요한 지식의 접근방법은 거대한 자료가 저장된 컴퓨터 저장장치 혹은 인터넷 등 다양한 도구에서 수시로 접근이 가능하게 되었다. 누구나 이용할 수 있는 형태로의 변화는 지식 전달방법과 정보개념의 가치적 변화를 이루게 되었다

　　지식은 우리가 이용할 수 있는 자료적 지식을 찾아 창의적으로 융합하고 구성하는데 사용하는 요령만 습득하면 누구나 창의적 내용을 이

룰 수 있게 되어 교육은 지식전달을 위함이 아니고 논리적인 사고를 기본으로 상호간 교류하며 연계 소통하는가에 대한 것이 중요한 내용으로 요구되고 있다.

이렇게 변화된 사회는 과거 전통적인 고학력 지식인의 평가로 지식인은 능력자로 인식되고 그들의 역량은 평범한 사람들에게 선도적인 사회생활로 이끌어 문명의 이기적인 수단을 제공하는 단 하나의 수단으로 이해되었었다. 지식에 대한 전통적인 소유개념은 개인적 소유에서 다양한 공유형태로 서로 교류하교 소통하는 기능으로 변하여 누구나 쉽게 찾을 수 있게 되고 이용되게 되었다.

현재 변화된 환경에 나타나는 현상은 옛날의 폐쇄적인 지식환경으로부터 해방되어 지식의 상호 교류가 무한하게 소통되면서 유연하고 다양한 지식의 공급원은 개개인이 필요한 대로 자료의 내용이 공급되고 습득됨으로써 누구나 예리한 관찰력과 창의적인 생각이 있으면 지식을 결합할 수 있는 기회가 부여되고 있다.

해박한 지식 또는 분야별 전문 지식이 창의적인 내용을 찾도록 유도하지 않는다. 창의적인 생각은 무엇인가 필요한 것에 대한 충분한 이해와 함께 예리하고 깊은 생각이 목표해결에 접근하는 능력을 통하여 만들어진다. 다시 말해 문제해결을 위한 목표가 분명히 정립되고 집중적인 생각을 통하여 유도된다.

스티브 잡스가 말한 내용을 인용하여 보면 창의성이라는 것은 사물을 서로 연계하는 것이다. 만약 창의적 활동을 하는 사람에게 어떻게 만들었냐고 질문할 때 단지 찾았을 뿐이라면서 머쓱해 한다고 했다.

이들이 찾아낸 창의적 내용은 새로운 것을 수집하고 경험했던 것들을 정리한 내용으로 시간이 흐르면 너무 당연히 찾아내고 알게 되는 내용이라고 이야기한다.

스티브 잡스가 표현하기를 전문가들에 의해서 혁신적 내용이 만들어지는 것은 다양한 분야의 창의적인 내용이 체계적 생성되듯 어렵지 않게 만들어진다고 설명한다.

창의는 개인적으로 새로운 호기심을 기본으로 새로운 배움과 모아진 지식자료의 결합을 통하여 이루어진다. 창의적인 내용 발견은 과제의 성격을 이해하게 되면 본인이 가진 지능이 자연스럽게 해결을 하게 된다. 때때로 창의성의 미흡함보다 사물에 대한 확신이 필요하고 아인슈타인이 말한 것처럼 "그는 특별히 똑똑하지 않아도 과제에 대한 생각을 장시간 충분히 한 결과다"라고 한 것처럼 문제를 해결하는 데 천재적일 필요는 없다 한다.

아인스타인이나 스티브 잡스처럼 그들이 과제를 해결하는 창의적인 일을 성취하는 데에는 천재적인 것보다 본인이 열정을 가지고 호기심이 충만함을 소유해야 한다 했다고 설명한다. 이와 더불어 현대사회는 평범한 일상 중에 변하는 사회의 흐름을 이해하는 모든 사람 누구나 변하는 흐름에 참여할 기회를 가지며 변화를 느끼고 알게 되고 창의로운 생각을 갖게 된다.

창의적 활동이나 생각이 태동하는 기회의 시작은 우연하거나 불편한 경험을 하여 문제 해결을 할 필요를 가지거나 사물에 대한 궁금한 의문을 가지게 되는 기회에 답을 찾으려 시작하게 된다. 과학자 혹은 위대한 업적을 이룬 발명가들만이 창의적 활동을 하는 것이 아니다.

우리 일상은 항시 앞으로 진행하고 있다

우리가 경험하고 있는 삶의 환경은 급속히 변하는 환경에 속하여 있다. 이러한 변화를 일상생활에서 날마다 확실히 느끼지는 못하지만 일정한 기간이 지난 후 주위의 환경이 많이 변해 있는 것을 인지하게 되고 무리 없이 변화에 수긍하고 익숙하게 생활하고 있는 모습을 본다.

우리의 적응력은 특별하게 어려운 배움을 통해 이해하고 이용하는 것이 아니라 편의성 있는 삶을 유지하도록 적절히 공급되는 모든 주위의 변화는 환경에 자연스럽게 적응하고 있는 것이다.

지난 50년 기간 동안 우리 주위에서 이루어지고 있는 시대적 변화 속에서 삶의 질적 편의성과 가치, 효율적 환경, 가치의 변화가 일어나고 있었고 지난 세월 혹독한 지배와 전쟁의 상처를 겪으며 최빈국에 속하는 경제환경을 극복하려 했다.

산업발전에 기여한 선구자들의 강한 의지와 노력 그리고 도전적인 창의성의 실행으로 많은 성과를 이루었다. 이러한 성과는 많은 세계인으로부터 경이적이라는 찬사를 듣고 있다.

이러한 발전과정에서 경험을 통해 전문 지식집단이 구성되어 선진화된 기술에 접목되는 창의적 활동의 결과가 한국적인 압축성장의 과정이 되어 많은 발전을 이루게 되었다.

경제활동의 활발한 환경을 조성하고 발전하여 많은 사람에게 참여할

기회가 주어지는 데는 기업인들의 예리하고 미래를 보는 대담한 결정으로 이루어낸 변화이었다. 그들이 찾아낸 새로운 변화활동의 내용이 무엇이었나 하고 미래를 위한 참고를 신중하게 할 필요가 있다.

누구나 창의적인 소양이 있다

 창의적이라는 것에 대하여 많은 사람이 어렵게 생각하고 창의적인 것은 특별히 많은 지식을 가지고 연구하는 전문분야의 일로 생각하는 것으로 인지하기도 한다.

 만약 창의적인 것이 전문가들의 세계에서만 발현된다면 박사 등 많은 공부를 한 사람들만이 자동적으로 창의적인 것을 만들거나 생각하고 실현할 것이지만 창의적인 것은 지식과 공부로만이 실현되지 아니하는 결과가 수없이 존재한다. 많은 경우 창의적인 생각으로 위대한 업적을 이룬 사람들이 젊은 시절 공부 이외의 호기심을 많이 가지고 활동하며 비교적 다양한 사소한 일에까지 흥미를 느끼며 시간을 보낸 사람들의 경우를 많이 본다.

 창의적 생각을 만들어내는 사람들의 성격은 공통적으로 잠재적인 내면의 복합적 사고로 매사를 비교하면서 사물을 대할 때 양면을 보는 특성이 있다고 한다. 심지어 일상생활 중 행동에서도 동적인 면과 정적인 면을 동시에 소유하려는 양면성이 있다고 행동분야 과학자들이 설명하기도 한다. 창의적 행동을 보였던 많은 이들이 설명하는 공통사항은 분명 호기심이라고 한다.

창의적 생각은 어디에서 시작되는가

문제해결에 필요한 답을 찾으려 시작해 그 목적을 해결하고 달성하고, 효과적으로 정리하며 문제를 해결하는 변화를 만들었을 때 그 결과가 창의적인 내용의 의미일 것이다.

지식을 적용할 곳과 활용할 방법의 필요한 방향을 찾는 것이 창의적인 사고의 시작이며 창의적인 방법이 생성된다. 그 결과 우리 주변에 머물러 삶의 질을 변화시키고 영향을 준다.

우리가 날마다 반복되는 일상에 익숙해져 생활 속에 항상 일정한 틀을 만들어놓다 보니 일반적으로 일어나는 현상의 편리함과 불편함의 변화에 무디게 받아들이며 산다. 그러나 생활환경의 조그마한 변화를 통해 이루어지는 창의적인 시도가 대단한 변화를 일으키는 경험을 종종하게 된다.

과거에는 교육을 통하여 해박한 지식을 습득한 고학력자를 만들었고, 우리는 그 지식인이나 전문가들의 역량과 사회 기여에 의지하여 생활하였다. 예전의 사회는 변화와 발전 속도가 빠르지 않았고 지식의 양과 내용도 일상생활에 필요한 만큼 누구나 지식을 습득하였다. 지난 수년 간 변화된 세계는 인터넷 미디어 등을 통해 지역간 교류의 경계가 없어지고, 문화, 기술, 과학, 인문 등의 지식 편차가 급속히 좁혀졌다. 그것은 전통적 가치의 평가 기준과 중요도를 변화시켜 전통적인 기술의 체계가 타 분야에 흡수되거나 이용가치를 상실하는 현상이 나타났다.

지난 수년간 발전한 IT관련 산업은 우리 생활의 변화를 가져오고 서로 간의 교류 속도를 통째로 바꾸었다. 이러한 변화를 예측하지 못하였거나 환경에 적응하지 못한 전통적인 중추산업 관련 사업은 새로운 변화의 흐름에 적응 속도가 느려 다른 신규산업의 도입의 영향으로 예전같이 활성화되지 못하고 쇠락의 길에 들어서 있다.

　　창의적인 생각으로 새로운 것을 발견한 것들이 천재들만의 위대한 결과물처럼 착각하며 우리는 지낼 때가 많다. 그들의 이루어놓은 업적들의 많은 내용은 삶의 만족하게 만들어 모두가 누리고 있기 때문이다. 그들은 위대하다. 그러나 시작부터 위대한 것은 아니다. 시작이 있어 결과가 있었고 노력을 통해 변화가 이루어져 창의적인 것이 되었다.

　　산업혁명기 이후 생산과 효율의 의미는 전문 장인을 통하여 수공업 형태로 생산 이용되던 형식에서 대량생산 라인에 의존하여 물량 중심의 단순 획일화되었다. 이런 기회는 많은 사람이 같은 것을 소유할 수 있는 환경 변화를 이루었다.

　　대량생산 이전의 생산품들 생산자 중심의 감성적 다양성을 기본으로 각각의 특성과 용도의 편의성 등 여러 생각이 접목되었다. 다분히 인간적이어서 우리의 감성에 맞아 지금도 옛것에 대한 향수와 더불어 지니고 있는 가치에 감동하고 있다.

　　기계화 시대에 자동차를 효율적으로 만들어내기 위해 대량생산 라인을 선택한 것은 창의적(creative)으로 설명할 수 있을까 아니면 혁신적(innovative)이라고 할까?

　　창의적인지 혁신적인지 명확하게 분류하는 방법은 생각하고 진행하는 행위자에 따라 이해가 다를 듯하다. 최근에 일반화되어 있는 다양한 수요에 따른 대량생산 라인은 획일화된 세계의 수요에서 개성적인 수요로 변하는 사회적 요구에 따라 다양성이 중심이 된 혼합 생산으로 변하였

다. 이것은 생산라인에 인력을 대신하여 도입된 로봇의 단순 대량생산을 수행했던 내용이 수요변화의 새로운 요구를 충족하기 위해 관리운영과 생산명령 체계의 제어 프로그램 기능 변화를 요구하게 되고 새로운 변화에 적응하게 유도되었다.

우리는 기계적 획일화된 공통성은 개인적인 개성에 따른 선택 제한으로부터 다양성 환경으로 다시 재생되는 생활로 찾아갈 수 있는 방법을 실현하고 있다. 지난 동일한 소유기준이 중요하였던 획일화 시절로부터 개인적으로 감성과 개성이 중요한 의미로 변하는 가치는 대량생산의 시대를 끝냈다.

이러한 단순생산 기계의 기능과 효율성 변화는 IT산업의 확장이 우리의 생활에 감성이 접목되어 변화를 이루게 하고 있다. 특히 획기적으로 변한 정보기술 습득 체계는 창의적이고 실험적인 도전이 가능하도록 기회를 제공하고 있다. 타인이 보유하고 있던 정보를 공유가 어려웠으나 현재의 정보 지식자료 공유방식은 누구나 접속 가능한 자료로서의 정보이기에 본인이 소유한 능력과 정보나 지식처럼 이용할 수 있다.

정보집약적 기술은 아날로그에서 디지털로 변화된 수년 후 나노디스크, 홀로그래프 디스크 등 3차원적 기능 변천은 속도와 자료 저장성 확장을 극대화하였다. 창의적 연구를 통한 전문연구 과학자들이 이루어놓은 환경은 미래의 정보흐름을 바꾸어 놓았다.

창의와 감성

새로운 것은 느끼고, 표현하고, 소통하며 나누며 구성한다. 감성의 교류는 다양한 구성의 전달형태로 여러 사람 혹은 한 사람과 서로 교감하는 방법으로 공유한다. 감성은 어느 개인적 중심의 내외적인 소유이며 혼자만이 느끼는 것으로 서로 소통하고 공유하는 사회가 우리의 사회이다.

서로 공유하는 예로 작가 등 글로 표현하고 전달하는 내용은 서로 소통하는 방법이다. 독자들이 읽고 공감하며 글에 표현된 내용을 이해하고 느끼며 소통하는 것으로 작가와 독자가 생각을 공유한다.

예술가의 창작적인 표현은 본인 내면의 이야기를 표현하여 작품관람자에게 작가의 감성을 전달하는 것이다. 예술가의 표현예술로 전달하는 내용은 보는 이에 따라 무척 다른 해석과 감성을 느낄 것이다. 느끼는 감성 속에는 꿈을 꾸듯 애매하고, 새롭고, 구체적으로 정리하거나 표현이 불가능하여 미지의 세계를 보는 듯하기도 한다. 때로는 우리의 모든 상상은 애매모호하여 손에 잡힐 듯하지만 재대로 그 모습이 나타나지 않는다.

이와 같이 모든 사람의 느낌과 생각은 서로 다르기 마련이다. 홀로 감성 속에 젖을 때에 만족함과 행복함이 느껴지고 무한한 상상 속에 들어가 새로운 창의적 생각을 이루는 기회를 가진다. 감성의 세계는 무한한 미지의 세계로 표현되는 이유이다.

이것들은 실용의 범주가 아닌 다른 내용이 있을 수 있어 예술가들처럼 느끼는 무한한 감성적 표현이 나타난다. 주변의 환경은 활동하게 하는 동기를 부여한다. 이유가 없으면 활동이 정지하지만 감성적 느끼는 것 등의 동기는 생각하게 하는 요소이다. 생각을 시작하면 무한한 것들을 창조할 수 있다.

감성이 만들어내는 상상과 느낌으로 시작되는 창의적인 생각은 무척 단순히 표현하거나 전개하기 힘들 수 있다. 복잡 미묘하기도 하여 무엇으로도 쉽게 정리되지 못하고 애매모호해지는 경우가 허다하다.

감성은 논리적이지 아니할 때도 있고 체계적 사고로 이해되지도 아니하며 너무나 유동적이어서 설명을 쉽게 하지 못한다.

획일적인 생각과 기준으로부터 탈피해야 된다

혼자서가 아니라 주위의 모든 환경이 내가 활용할 수 있는 재원이라 생각한다.

우리 사회에는 다양한 전문분야의 지식인들이 서로 융합을 통해 공동의 참여로 구성, 발전되고 있다. 창의적 생각과 전문지식의 관계는 생각하는 시작부터 실현화시키는 발전과정을 통하여 완성시키기 위하여 각각의 분야별 전문 지식과 결합하여 만들어진다.

흥미로운 것은 복잡한 세상사가 우리 일상이 혼자서 해결 안 되는 것처럼 여러 가지가 복합적으로 모여서 참여하고 동화하여 협력하며 이루어진다. 그리고 전문가들 이외의 일반인도 창의적 역량을 발휘하는 경우도 흔하다. 이러한 것이 우리가 속한 세상이다.

전문가들이 창의력을 발휘하는 것을 경험할 수 있다. 전문가들이 지식을 기반으로 창의적 활동할 때 어떻게 사회일상에 참여하는가를 생각해 볼 필요가 있다.

전문가들은 순간에 만들어지지 아니하고 장기간 노력과 공부를 하며 연구하여 전문분야의 지식을 구축하며 이렇게 전문분야의 실험적 연구와 경험으로 축적된 지식은 한 분야의 전문가로 완성되며, 타 분야의 지식과 결합하거나 서로 간 지식교류를 통해 사회에 기여한다.

오늘 아침 신문에서 대학총장의 대화가 소개되어 있다. 총장은 지금의 교육에 대해 "제일 중요한 것은 학문간 장벽을 넘어설 수 있는 교류나

소통이라고 생각한다. 특히 지구적 문제를 해결하기 위해선 경제학, 정치학, 지리학 같은 하나의 전공으론 풀 수 없다. 교류가 없는 학문은 이제 학문 자체로도 성립하기 힘들지 않을까"라고 이야기한다.

이 이야기는 하나의 전문가로서 사회에서 이루어지고 있는 일의 기능적 부분을 담당하며 기계의 부속품처럼 반복되는 생활을 지탱할 수 없다면 소통과 교류를 선택하여 다양성을 갖추어야 된다는 뜻이다.

다양한 학문분야에 새로 나타나는 분야들은 "인류문명, 바이오헬스, 미래과학, 문화예술, 사회체육 등의 분야와 더불어 새로 미래융합과학, 미래 바이오헬스 융합 등 연구 협력하는 틀들은 서로 접목되어 전문분야의 전통적 분야의 장벽을 허물어 새로운 복합 지식 소유자를 만들어낸다. 이러한 변화는 빠르게 이루어져야 한다는 필요성이 오래 전에 예측되었고 근래 진행되던 과학기술의 축적으로 나타난 결과인 알파고의 기능과 능력 등을 보게 되었다" 이 현상은 과학이 구성하고 만들어내는 기계가 인간 친화적인 모습의 한계를 쉽게 예측하기 어려운 수준에 가깝게 접근되고 그 결과는 새로운 위험을 초래할 수 있다고 지적한다.

기술을 소유하고 있는 사람이 인간에 대해, 자연에 대해 어떤 생각을 하고 있느냐에 따라 우리 모두가 꿈꾸는 더 편하고 풍요로운 세상으로 갈 것이냐, 이 두 가지 기능성이 공존하고 있다고 본다고 하였다.

또 이 기사에서 지적하고 있는 내용은 인공지능(AI) 시대에 "우리가 생각해야 하는 것은 포스트 휴먼 시대에 대한 것이 아닌가 생각한다. 말하자면 인간의 창의나 감성도 데이터베이스화 되어 인간과 유사한 기계에 탑재될 수 있는 가능성에 대해, 의사보다 더 확실한 진단을 내릴 수 있는 인공지능 의사가 존재하는 시대에 대해 대학은 경고하고 고민하고 치열한 논쟁을 벌여야 한다"고 하였다.

여기에서 인공지능 시대의 충격적인 지식교류의 환경에서도 인간의 감

성의 세계를 통계적 수치화로 정리하지 못하는 한계성을 지적했다. 결국 기계적인 도구일 뿐 우리 뇌보다 우수한 능력을 갖추는 데는 한계가 있다고 본다.

과학자들의 인공지능 개발은 미래 세계에 인간 세계가 한계에 도래되는 시기에 사람을 대체하거나 사람의 한계적 수명의 연장 가능성을 찾는 데 일반적 연구로는 해결하지 못한 만큼의 지식자료를 집적하여 해결이 어려운 내용을 대체적 방법으로 이론적 근본을 찾으려 노력하는 것으로 생각해본다.

미래의 세계에 대한 변화 예측은 이렇게 많은 과학자들이 연구를 수행하며 진행되지만 일반적인 것은 일상에서 일어나는 일을 통해 필요한 내용들이 창의적 사고로 진보하고 개발되어 삶을 풍족하게 만들고 있다.

인간의 창의적 사고는 모두 기술적 판단에 의하여 생성된다고 생각하지 않는다. 많은 경우 호기심과 감성적 애매함이 만들어내는 기회가 창의력으로 나타난다.

홍익대학 건축과 유현준 교수가 페이스북에 소개한 글이다. "미국의 17세의 어린 천재가 아이폰의 잠금장치를 출시 후 한 달 만에 풀어내고 26세에 알파고처럼 '딥 러닝'기능을 갖춘 무인차 인공지능을 개발해 세상을 다시 한 번 놀라게 했다"고 이야기하며 진짜 천재임을 소개했다. 그러면서 "왜 미국에서는 이처럼 지난 수년 동안 배출된 스티브 잡스, 빌 게이츠, 마크 저커버그, 세르게이 브린, 일론 머스크, 조지 호츠 등이 배출되는가"라며 미국의 다양성의 장점과 다민족국가의 다양한 문화가 충돌하여 새로운 패턴을 만들고 그의 변종은 그 환경 속에서 만들어진다며 생활하고 있는 도시의 환경들은 각각 달라 다양한 종류의 생활환경에서 다양한 종류의 생활을 하므로 자연히 다양성을 갖추게 된다고 소개한다.

우리는 국민의 60%가 똑같은 아파트에서 생활한다 어떻게 우리는 비

숫한 공간의 아파트에서 살게 되고 비슷한 학원에서 공부하고 비슷한 생
김새의 아이들과 뛸 공간조차 부족한 도시에서 자란다고 지적했다.

이러한 획일화되고 보편적인 삶의 공간은 서로 균일화되는 것이 익숙
한 환경에서 살았다. 변화에 대해 소극적인 습관이 익숙하여 개인적인 능
력이나 천성의 중요함을 가볍게 여기고 나와 타인이 다르면 이상히 여기
고 하나의 획일화된 교복을 입힌 클론(Clone)처럼 되었다.

풍요로운 성장에 필요한 개성이 매몰되고 다른 창의성이 발현되는 기
회가 만들어지는 환경으로 진입을 저해한다며 "획일화된 보편적인 삶의
공간이 어떤 천재들에게는 창의를 죽이는 교도소"라 한다.

우리나라의 좁은 영역의 세계로부터 넓은 다변화된 외부의 세계와 첨
단정보화 사회의 교류를 통해 다양한 일에 접촉하는 기회를 기반으로 개
개인의 특성화된 개성 및 소양에 특이함이 접목되도록 노력해야 한다. 격
변하는 정보사회에서 인공지능 등이 삶에 결합되는 환경이 만드는 변화
는 무한한 경쟁사회의 필연적인 환경에 많은 젊은이들이 지난 소외되었
던 시기로부터 벗어나 변하고 있는 창의적인 세계에서 우리 사회의 중요
한 변화에 적응하는 준비를 기대하는 이야기다.

일상이 호기심을 만든다

세상은 주위에서 순간순간 아주 흥미로운 일들이 일어나며 새로운 변화를 일으킨다. 그러나 날마다 새롭게 일어나는 일상을 익숙하게 받아들이며 만들어지는 호기심들이나 변화에 무심하게 지나친다.

호기심은 주위에서 일어나는 일들에 대한 생각을 하며 알고 싶어하는 충동이 강하다. 호기심으로 변화의 흐름을 보면서 새로운 용도와 기능의 필요성을 발견하는 예를 보자.

많은 디자이너들은 그들의 주위에서 보고 배우고 발견하는 요소를 변화시켜 새로운 모습으로 탄생시킨다. 이렇게 탄생된 것들을 우리가 선택하여 소유함으로써 다양한 분야에 종사하는 디자이너들이 구성하여 꾸며 놓은 환경에 적응하며 사는 것이다. 다양함의 조화는 오직 우리가 만들어놓은 것뿐 아니라 자연이 함께 변화하며 꾸미는 보이는 것이 함께 존재한다.

1958년 캘리포니아대학교 성격평가연구소에서 1950년대의 위대한 현대건축가 에로 사리넨, 필립 존슨, 리차드 노이트라 등 약 40명의 유명한 건축가들을 초청하여 실험적 과제의 실행을 통해 연구하여 미래세대를 위한 독창성을 개발하기 위한 교육환경을 설정하기 위해 창의적 내용을 찾기 위해 실험한 적이 있다.

그들에게는 독창성은 IQ와 상관없이 남들이 보지 못하는 문제를 인식

하는 것부터 시작한다는 공통점이 있었다. 창의적인 사람들의 특이한 부분은 일반적인 견해로부터 자유롭게 특성적인 자신의 견해를 주저하지 아니하고 실행하는 특성을 보였다.

이러한 특이한 생각들은 창의적인 사고의 보고처럼 모여서 그들이 창의적 활동을 하는 근원이 된다. 실질적으로 새로운 과제를 대할 때 일반적이지 아니한 불완전 현상이 나타나며 그들이 문제해결을 위해 선택하는 방법은 일반적인 사고의 틀과 상이하기도 한다. 그들은 스스로 느끼는 통찰력을 기본으로 한 도전적인 태도를 가지고 있다고 설명하고 있다.

창의적인 사고를 통한 사물의 탄생은 시각적인 형태의 디자인되어 만들어지거나 생활 속에 새로운 구성적 구조로 탄생하여 삶의 형태를 변화시키거나 가치기준의 선택을 달리하여 새로운 경험에 다다르게 한다.

모든 변화는 필요에 의해 행하여지고 그 내용은 목표한 기능에 충족되거나 혹시 불편한 요소를 가져 선택되지 않을지언정 항상 우리 주위에 생성되어 새롭게 탄생된다. 이용가치 평가와 선택의 여부는 기능의 필요성 혹은 기호적 선택환경에 따르게 되며 물리적 형태의 아름다움이 조화롭지 않아 환경을 해치기도 하며 기능적 이용가치에 따라 탄생과 소멸한다.

그러나 우리는 날마다 새로운 생각을 꾸준히 하며 변화를 기다리는 기본적인 습성을 타고 났다. 왜냐하면 날마다 기계처럼 반복되는 생활은 생명력이 없는 또는 인간적이지 아니하다고 누구나 느끼고 있다. 날마다 우리는 얼마나 많은 선택을 하고 있는지 생각하여 보면 사는 동안 정말 엄청난 시간을 선택과 결정을 위해 사용하고 있다.

선택과 결정의 순간에 무슨 생각을 할까?

만약 기능적인 부분의 이용성 중심이라면 필요한 부분을 만족시켜 지도록 제작되어 있는지 혹은 적정하게 결정된 가치 기준에 맞는지 그리고 디자인된 모양이 예쁜 것이 완성되었는지를 비교하며 아름다움과 조화의 구성적인 부분을 순간의 시간에 평가 판단하려고 슈퍼 컴퓨터처럼 계산하고 생각할 것이다. 만약 그렇게 생각하지 아니한 선택이 되었다면 우리 주위에 오래 존재하지 못하고 버리거나 가까이 소유하지 않을 것이다.

슈퍼 컴퓨터 프로그램 알파고와 대결하는 바둑의 최고 경지에 있는 이세돌 9단을 보았다. 기계적으로 완성된 슈퍼 컴퓨터와의 대결 결과보다 그 과정에서 나타난 현상을 주목하자.

세계인이 기계적으로 완성하려는 창작물의 능력은 산술적으로 해결이 가능할까, 감성적 능력의 판단력과 유연적인 사고의 절대적 능력은 우수한가라는 의문이 생긴다. 우리 일상의 범주에서 반복되는 선택을 정리해서 바른 결정을 선택하도록 어마어마한 자료정보를 통계적 분석으로 선택된 답을 제시한다.

그럼 알파고의 창의력은 어떤가?

컴퓨터의 기능적 능력이 인공지능과 결합되었는데 인간에 비교하여 얼마나 근접하다고 볼 수 있나 생각하게 한다. 창의성을 생성하는 원천은 감성인데 사람의 무한한 능력과 감성이 만드는 창의성을 인공지능 도입

으로 사람의 영역을 대체하는 것을 예측할 수 있을까라는 의문이 든다.

감성, 순간의 느낌, 경험 등 사람능력의 순간연산 속에서 만드는 빠른 예측 결정력, 판단력 등은 기계적 통계산술로 이루는 범주 밖까지 볼 수 있는 미래의 가능성을 가지고 있다. 이 능력은 인공지능의 한계이며 인간이 만든 것이기에 인간보다 우월할 수 없을 것이다.

사람의 감성은 무척 단순하고 애매한 부분이 있음에도 불구하고 프로그램화된 로봇이 극복하지 못하는 범위라고 본다. 프로그램화된 인공지능은 과거의 통계적 조합이나 혹은 기계적 반복 효율에 두고 만들어져 있어서 능력의 한계가 존재하며 사람의 순간에 생성되는 무한한 능력인 창의성부분을 대체할 수 없다.

그러나 우리의 일상의 편의성을 향상키고 주위의 환경에서 발생하는 의문점을 찾고 해결하기 위해 이용되는 수퍼 컴퓨터의 축적된 지식자료의 분석을 통해 대량자료 분석능력의 우월적인 기능은 우리가 이기적으로 이용할 수 있도록 다양한 분야의 수많은 전문가의 지식을 동원하여 개발을 진행하고 있다.

우리가 창의적으로 만들어내는 것들을 보면 우리의 능력 밖의 힘을 확장하는데 필요한 것이거나 먼 거리를 빠르게 갈 수 있는 도구이거나 우리를 보호하기 위해 힘을 보태는 것이거나 소유하고 싶은 것을 많이 만들도록 하거나 혹은 사람의 게으름 때문에 생기는 문제를 해결하는 도구 등 모두 우리 주위 것들이다.

우리는 어떻게 변화에 적응하면서 살고 있는가를 생각해 볼 필요가 있다. 지금 우리는 4차 산업기에 들어와 있으며 사고의 변화가 혁신적이라고 한다. 그러나 혁신이라는 단어의 의는 개개인에게 다르게 이해되고 있을 것이다.

우리나라의 60년대부터 70년대를 보면 빈곤한 산업사회와 농경사회의

틀에서부터 산업화된 초기 사회로의 변화가 아주 짧은 시간에 변화했다. 사회의 지도자들의 엄청난 노력의 바탕 아래 국민들의 가난으로부터 탈피하고자 하는 염원이 잘 결합되어 이루어졌다. 이것의 중요한 점은 풍요한 삶을 성취하여야 하는 하나의 목표를 만들어 서로 모든 분야에서 소통하는 환경이 조성된 것이다. 각자가 맡은 일을 하면서 모든 사람이 어렵고 힘들었던 임무를 참고 견디며 할 일들을 한 결과이다.

예로 지금 나이든 사람들이 예전에 어려운 환경 속에서 열심히 노력하여 성취한 내용을 자랑스럽게 이야기하는 것이다. 변화는 도전적으로 중동에 나가서 일을 배우면서 공사를 수행한 수많은 사람들의 노동력으로 이루어지기 시작하였다. 많은 사람의 일자리가 공급되는 기회는 생활의 안정을 가져 왔고 해외에 수행한 경험과 지식을 통하여 우리가 발전하려면 능력 있는 기술을 활용하면 무엇이든지 만들 수 있다는 가능성을 자신하게 되었다.

그 많은 노동력의 투입은 젊은이의 희생을 통하여 우리의 경제적 기반을 만드는 밑거름이 되고 한국의 진정한 성장이 산업을 이루고 선구적이며 도전적인 결정력을 가진 책임자들에 의해 거의 불가능한 기회를 놓치지 아니하고 저돌적인 결정과 추진력으로 완성되어 성장하였다.

사람들에 따라 성취된 결과의 의미는 각각 다를 수 있으나 우리는 빈곤으로부터 변화된 사회로 진입하였다. 80년대 초의 사회는 주택의 시장이 격변하고 노동력 중심의 대량생산을 통해 수출하여 국가의 대형 산업화에 소요되는 재정을 충당하는 동시에 개인들도 재정의 향상을 통해 삶의 기본적인 욕구가 분출되는 시기가 되었다. 이러한 사회의 흐름은 도전적인 산업인들의 노력과 결합하여 모든 국민들이 서로 융합하여 발현되었고 그 결과는 경재성장과 규모의 확장으로 중공업의 발전과 함께 빠른 기간에 산업화되어 생산품의 수출이 되고 상상도 하지 못할 수

출대국이 되었다.

아시안게임, 올림픽 등이 개최된 80년 중반에 학계나 지성적인 사회에 대두되는 중요한 용어 2가지가 있었다. 해외에서 신속히 진행되는 사회의 변화, 즉 지식사회로의 변화에 대하여 많은 토론과 발표가 있었고 대량생산으로 생활의 평준화하는 시기로부터 서비스 산업화로 변한다 하였다. 그리고 동시대에 세계 석학들은 2000년도 이후 세계는 아시아를 주목하게 되며 아시아의 변화가 세계를 변화시킬 것이라고 하였는데 우리는 그 시절 실현되지 못하는 이론적인 이야기로 치부하며 그 실현은 불가능하리라 하고 상상도 하지 아니하였다.

이 시기에 우리의 선진화된 사회의 기틀이 된 산업들이 시작되지 아니했었다면 현재의 세계를 이끌고 있는 IT산업을 조성하지 못했을 것이고 세계의 변화에 따른 우리나라의 경제적 우수함을 유지하지 못했으리라.

변화를 느껴야 한다

지금 우리는 4차산업 혁명기에 진입하고 있다 한다. 산업변화 과정을 시대적으로 보면 1차 산업혁명이 동력의 산업화로 시작되어 산업의 변화는 2차, 3차 산업 혁명기를 지나면서 변화를 만들었다. 시대적 변화의 영향은 삶의 형태를 바꾸었다.

4차 산업혁명기에 들어가는 중심에는 인공지능의 도입이 거대한 영향을 준다. 인공지능 등의 정보분야 연구자가가 만들어놓은 정보처리능력은 전통적인 개념의 방법과 다르게 인간이 평생 해결할 수 없는 분량의 정보를 저장 및 처리하여 모든 분야에 누구나 동시에 접근 가능하여 무궁무진한 새로운 변화를 일으킨다.

세계 경제포럼에서 발표한 내용 중 '4차 산업혁명의 의미는 무엇인가'의 내용 중 1,2,3,4차 산업을 비교한 것을 인용하면,

1차 산업
18세기 시작된 방직기계와 증기동력의 탄생

2차 산업
20세기 초
자동차 생산처럼 대량생산 등의 산업생산 방법도입

3차 산업

1970년대

디지털 산업 및 3차원 인쇄기법 도입 등등

4차 산업

기존산업과 디지털과 생물학적 세계의 기술연계를 통한 융합

감성은 4차산업의 전문직의 기반이 된다.

인공지능은 지금까지의 우수하게 평가되고 선호되는 직업군에 제일 많은 영향을 주게 된다.

전통적 지식기반 혹은 기능적 숙련부분 등 단순 반복되거나 내용의 변화가 이루어지지 않은 분야는 인공지능을 이용한 대체성능 기구 혹은 자료 종합으로 구성된 체계로되 해결하게 될 것이라고 예견한다. 인공지능과 함께 지내게 되는 우리는 개혁적인 사고도 중요하지만 세심한 관찰력을 통해 사물을 볼 수 있는 감성적 능력이 필요하다.

전통적이 다양한 지식의 중요성이나 가치는 인공지능적 성능을 갖춘 거대한 저장자료 종합체로부터 필요할 때 이용되는 환경으로 변하며 개인의 전문적 지식의 이용도 변한다. 지식의 이해와 평가를 종합하여 필요한 지식의 선택능력까지 해결하는 인공지능의 영향은 미래에 평가되는 지식가치의 새로운 이해가 필요할 것이다.

지난 세월의 교육을 통한 지식전달로 이루어진 지식개발 기법으로부터 벗어나야 한다. 새로운 환경은 그간 유지되어 왔던 지식체계는 아무 쓸모가 없어졌으며 근래에 지적되는 지식 전달형 교육과 선택형 중심의 교육 혹은 시험 등이 발전적이며 개방형 사고에 장애가 되는 요소임을 이야기한다.

물론 지식의 암기력으로 도입되는 효율적 사고는 짧은 기간 해박한 지식능력자로 만들어 지지만 이는 기계적 암기력으로 구성되어 지식의 응용력이 결여되어 최근의 사회적 변화의 환경에 필요로 하는 창조적 사고 발현의 요구되는데 취약함이 나타나고 오히려 사고력발전에 장애가 되고 있다.

우리들의 감성은 무한함이 내제하고 있다. 감성의 변화는 순간적이고 또 모두와 개인이 동일하지 아니한 특성이 있는 4차원의 세계라고 본다. 인공지능과 감성의 세계가 서로 얼마나 가까워지느냐는 미래의 과제로 보인다. 그러나 우리는 지금 4차원 산업 등을 이야기하면서 미래의 숙제를 풀려 노력하고 지낸다.

미래에도 전문직이 없어지지 않을 것이다. 하지만 전문지식인의 역할과 기능은 크게 변화될 것이고 이러한 환경에서 지식습득의 방법도 전통적인 교육의 틀로부터 변하게 될 것이다. 4차 산업시기의 교육은 단순히 지식과 기술을 전달하는 틀에서 벗어나 인간의 지능개발이 아니라 지성과 감성의 능력을 기르는 배움이 요구되는 시점이다.

스티브 잡스 등 우리 생활을 바꾸어 놓은 창의적인 생각을 실현시킨 이들의 시작은 호기심과 감성이 결합되어 만들어져 지식과 결합했다. 그 중요한 창작물은 모두와 소통하는 데 편리한 방법을 찾는 데 중심을 두었고 이러한 선택은 세상의 많은 사람들의 선택으로 성공할 수 있었다. 다른 사람의 견해를 존중하고 설령 본인과 다른 견해를 가졌다 하여도 충분히 이해하려 노력하여 서로 다른 견해 속에 들어 있는 중요한 의미의 내용을 놓치지 아니했다.

창조적인 창의물은 각각의 내용이 가치가 있지만 평범하고 보편적이며 대중적이지 못하여 실현을 통한 결과를 찾는 의미를 찾을 필요가 없는 내용도 수없이 많이 존재한다.

새로운 것은 남과 소통하여야 된다

남의 이야기를 경청하며 나와 다른 점을 이해하려 노력한다. 대화를 통한 남과의 소통은 사회생활에서 가장 중요한 부분이다. 우리가 사는 세계는 혼자만이 존재하는 것이 아니고 더불어 사는 곳이며 항상 서로 연계되고 교류하며 지낸다. 요즈음 특히 어디에서나 대화와 관련하여 그 중요성을 이야기한다.

대화 중 서로간 소통이 서툰 경험을 하는데 그 이유는 어려서부터 타인에게 자기 생각을 표현하는 방법을 배우지 못하여 서로 의견을 공유하는 방법을 모른다. 여러 사람들과 소통하려면 상대방마다 다른 점이 있어 다양한 방법으로 응용하여 설명이 가능하여야 하나 한 가지 방법에 의지하는 것은 모범답안식 교육을 받았기 때문이다. 자기중심적으로 남을 이해시키거나 이야기를 듣는 데도 서툴다. 서로의 의견 차이를 조화롭게 좁혀서 하나의 현명한 결정으로 접근하는 내용을 찾는데 어려움을 느낀다.

타인이 가지고 있는 환경을 이해하여 새로운 사고 도입을 실현한 내용을 예로 보자.

일상에서 타인들이 필요한 것을 찾은 예로서 간단한 변화된 사고가 이루어놓은 사회생활의 변화이다. 케냐의 엠페스라는 금융유통구조이다. 이것은 기존사회의 일반적인 금융구조에서 이용기회를 갖지 못하고 경제적으로 어려움을 겪고 있는 사람들을 위해 개발한 방법의 창의적인 방법이다. 신용이 증명되지 못하여 제도적 금융기관을 이용하지 못하는 빈

민층 및 저소득 주민에게 신용과 관계없이 소액사업자금형 대출의 기회를 갖도록 한 방법이다.

단순하게 각자의 고유번호(Pin Number)를 부여하여 화폐를 이용하지 않고 서로간의 직거래가 신용중심으로 성립되도록 상호간에 상행위 활동구성이 쉬운 유통체계를 설립하였다. 현금중심의 제도적인 금융기관의 신용조건 등의 요구를 충족시키지 못하는 서민에게 개인들의 신용거래로 유통행위가 이루어지는 내용으로 현금보유능력의 불편함을 완전히 해결한 내용의 실행이다.

실용성을 기반으로 생각하는 새로운 개념도입은 물리적인 형태로 만드는 창의성과 다르게 새로운 개념을 구성하여 프로그램을 생활에 연계하는 것이다.

디자인은 실용을 통하여 이루어지며 이용하고, 변하고, 발전하며 편안함과 안락함마저 소유한다. 디자인을 통한 공유와 확장은 소통이다. 서로 공유하며 공통의 기준으로 이해하면 광범위한 확장성을 가지며 완성된 디자인은 실용적 성능을 가진다.

새로운 사고는 조화·균형·혁신으로부터 시작된다

지난 몇 년 동안 '스타트업'이라는 용어를 여기저기서 듣게 되었다. 이것의 사전적 정의는 설립된 지 오래되지 않은 신생 밴처기업을 칭한다. 기존에 없던 혁신적인 아이디어로 만든 기술을 바탕으로 한 기업을 의미한다. 스타트업 기업들은 사람들을 불편하게 하는 문제를 찾아 기술을 활용해 해결하는 작은 규모의 기업들로 특히 정보기술(IT)분야 회사가 많다. 새로운 창의적인 아이디어로 시작하는 조직을 정부가 사회적 차원에서 지원하는 인큐베이터센터 등이 있고 이들은 기존 창조혁신센터 등 정부지원체계와 연결되어 신규창업 부분의 발전을 위한 경제적 지원을 한다.

이러한 창의를 기본으로 하는 벤처들은 4차 산업혁명 사회에 지대한 영향을 줄 수 있는 아이디어일 수 있고 이러한 노력의 뒷받침이 없으면 미래 4차 산업사회로의 변화가 이루어질 수 없고 우리 사회의 변혁을 이끌 수 없다.

최근 스타트업을 시도하는 신산업들을 보면 4차 산업사회에 적용되는 창의적 구성이 여러 방법으로 소개되고 있다. 신산업을 위한 연구와 개발에 혹은 산업화를 위한 지원을 받기 위해 창의적 내용을 소개하며 설명하는 모습을 TV에서 보게 된다.

개발 내용을 설명하면서 짧은 시간에 심사위원을 이해시키기 위해 중요한 내용을 제대로 전달하지 못하여 아쉬움을 남긴 팀이 있었다. 그 팀

들은 설명내용을 명확히 구성을 하지 못하고 전달방법과 요령이 부족해 보였다. 새로운 것들은 생소하여 설명을 하여도 남들이 쉽게 이해하지 못하는 것이 일반적이다.

이러한 경우의 소통방법은 설명을 듣는 상대가 누구냐에 따라 내용의 구성과 대화의 방법 등이 꾸며져야 한다. 하지만 설명하는 이가 자기중심적이면 상대를 이해시키기보다 전문적인 내용을 전달하는 데 그친다.

이러한 것은 대화의 기법에 관련된 문제로 보인다. 5W1H는 초등학교에서 이미 배웠으나 상대방을 이해시킬 때 내용의 선택과 집중적 구성이 미흡하고 나열식이 되면 설명의 이해를 구하는데 미흡한 결과를 초래한다.

이것이 무엇인가 하고 내용을 질문하는데 대답은 내용을 어떻게 만드는가를 설명하는 경우도 있고 왜 만들었는가를 설명해야 할 때 누구에게 필요하며 어떻게 이용됨을 집중적으로 설명하여 충분히 이해되도록 하여야 하나 내용중심에서 벗어나 설명의 내용선택과 집중이 미흡하여 상대에게 전달이 안 되는 경우이다.

창의적 생각은 나에게 가까이 온다

새로운 도전의 시작은 주위에서 문제를 찾고 해결하기 위해 도전적인 시도가 이루어낸 도전이라고 본다. 시도되는 새로운 생각은 다양하겠지만 생태적으로 변화를 통해 새로운 것에 접근하고 발전한다.

창의란 새로운 도전의 본능을 가지고 있고 태동순간부터 다른 내용과 결합 혹은 분류되어 변하는 습성이 강하게 존재하여 발전하는 생리가 있다. 창의적이거나 창조적이거나 혁신적인 것은 항상 목표를 수반하여 만들어지는 것이지 막연하게 생성되지 아니한다.

융합과 결합 과정으로 진행된 내용은 초기의 생각으로부터 멀리 진화하여 생각지도 못한 것이 되기도 한다.

이러한 진화 과정은 파생적으로 새로운 목표와 목적을 만들기도 하며 단순성보다 복합적 구성으로 진보하기도 한다.

예술가들의 감성과 창의적 표현은
우리가 이해 못하기도 한다

 새로운 것을 표현하는 예술가들의 소통 방법을 보면 이해할 듯도 하지만 이해가 안 되는 경우도 있다. 음악은 작곡가의 느낌과 감성으로 작곡되어 대중과 소통하여 감성을 전달한다. 음악도 각각의 작곡가의 이야기는 다르다. 미술세계의 작품들에는 또 다른 표현이 개개인의 예술가들이 표현하여 보는 이와 서로 공감하며 느끼려 하나 때로는 추상 등의 작가들의 표현이 사실적인 표현 작가와 다르기에 일반 감상자들이 이해하기 어렵고 보통의 대중과 공감하지 못하는 경우도 있다.

 예술가들의 작품은 그들의 독자적인 감성의 표현을 창의적으로 표현하는 것으로 타인이 같은 표현이 될 수 없는 특별한 것이다. 예술가들은 여러 분류의 장르들을 이야기하기도 하지만 그 독창성은 예술가들의 독자적인 표현으로서 기법이 예술적 영감과 화합하여 만들어진 표현이며 작품을 보는 관람자에게 전하고 있으나 내용은 작가의 독자적인 세계이고 많은 경우 작품의 내용이 보편성과 다르게 독자적 세계로 존재하는 특성이 있다. 이것은 보편성과 공유라는 가치의 중요한 내용을 포함하는 디자인과는 완전히 다른 의미의 전달형태이다.

 예술가들의 창의적인 예술분야는 다른 의미를 내포한 창의성이다. 예술의 순수한 작품이 미술관 등의 공간으로부터 이동하여 옥외의 사회 환

경과 결합하는 등의 의미가 다른 모습의 창작예술도 있다. 예술은 자기 세계가 중심이 되는 것으로 다른 누구에게 강요나 소유를 강요하지 않은 독립적인 감성의 세계다.

새로운 것은 항상 필요한 목표가 있다

디자인은 창의적인 표현의 목적과 이유가 존재한다. 그러나 디자인의 세계는 어떠한가.

디자인은 기본적으로 실용적인 목적이 있다. 디자인의 기본은 소통에 두고 있다. 디자인은 아름다운 형태일 때는 감성적 만족을 주며 기능과 성능이 반영된 디자인은 필요한 욕구를 만족시킨다. 그리고 디자인은 서로 공유하는 보편성을 갖춘다. 혹 혼자의 생각의 세계로 완성되는 개성적 디자인은 특별히 예술로서 존재되기도 한다.

창의의 의미와 창의적 디자인의미의 언어적 내용을 우리는 어떻게 생각하고 이해하여야 할까?

창의라는 것은 무형적 생각일까?

표현이나 설명을 구체적 형태로 공유할 수 있나?

창의적 디자인은 새로운 모습을 표현한 것이기도 하며 새로운 기능적인 것일 수도 있다.

우리말 중에 '꾸미다'라는 말이 있다. 이 말은 모습을 바꾸는 것, 즉 변화를 이야기하기도 하며 선택한다는 의미도 있다. 또한 꾸미다가 완성될 때 '만들다'가 될 수도 있다. 이렇게 사람들은 태어난 후 선택할 능력이 만들어진 후부터 우리는 아름답게 꾸미고 있다.

꾸미는 것은 무척 개인적인 취향이며 창의적인 영역으로 독특한 능력이다.

날마다 익숙하게 이야기하는 디자인의 용어에 스며 있는 의미를 어떻게 이해하고 지내고 있을까?

디자인은 일상에서 상시 사용되는 말이다. 디자인은 꾸미고 만드는 것이다. 이는 창의적인 내용이 바탕에 있다.

창의적인 생각과 창의에 대한 사람의 욕구는 인지영역으로 우리가 생명력을 유지하고 있는 것처럼 우리에게 항상 샘솟듯 나타나는 것일까?

취향과 흥미를 일으키는 감성적인 인지성은 변화의 흐름에 따른 사람들의 중요한 개인의 개성적 선택이다.

창의적 개성의 특성과 능력은
디자인을 통해 모두가 공유하며 이용된다

새론운 것은 주위에 있다. 창의적인 생각에는 생명력이 내제되어 있어 계속해서 진화와 발전이 이루어진다.

모든 사람에게 즐거운 기회를 재공하고 흥미로운 내용은 창의적 행위로 유도된다. 무궁무진한 새로운 내용들은 시작될 때에는 정리되지 아니하여 미래의 발전방향이 예측되지 못하는 생각이라고 본다.

이러한 애매함은 예술가들의 표현 속에서 많이 나타나고 무척 사실적인 예술에서부터 추상에까지 그 속에 표현되는 것들은 모두가 각자 다른 느낌이 전해질 수 있도록 표현되어 있는 것을 본다, 그러나 때론 난해하고 이해가 어려운 것이 많다.

예술의 범주에서 나타나는 창의적 내용은 감성을 기본으로 표현하기 때문에 객관적인 부분의 모호함이 내포된 주관적인 창조일 수 있다. 일반적으로 디자인은 예술적인 표현에 기본을 두는 내용으로 이해된다. 그리고 디자인은 일반 순수예술분야보다 표현된 내용은 사실적인 면이 있어 구체적이다.

예술의 범주에서 나타나는 창의적 내용은 감성을 기본으로 표현되나 객관적인 부분의 모호함이 내포된 주관적인 창조일 수 있다.

창의의 순수성과 디자인이 의미하는 애매함

그러나 또 다른 예술가의 생각의 예를 보자.

예술가들이 공동의 가치와 대화를 하는 모습을 본다. 우리가 잘 알고 있는 이화동 벽화를 보자. 작가는 공공 예술로 일반 관람자와 교류하는 작품의 표현 장소를 선택하고 그곳에 작가의 작품을 표현하였다. 작품은 홀로 완성되어 전시되는 내용과 달리 방문자의 부분적 참여로 완성되어 주위의 환경과 조화를 이루어 작품의 이야기를 공감하며 많은 사람들에게 작품의 이야기를 전하였다. 수많은 방문자들이 미술관이 아닌 곳에 찾아오게 하여 색다른 경험을 하게 하여 매력적인 곳이 되었다.

이러한 예술적인 교감의 방법은 발전하여 '낙산공공미술 프로젝트'가 되었고 유사한 내용의 시도가 곳곳에서 일어났다. 이러한 현상은 전통적인 개념의 예술과 문화의 전시방법의 새로운 시도로 전통가치를 다르게 도입하는 것이 되었다.

이 작품이 위치한 마을에는 거주민들에게 새로운 경험과 예기치 못한 마을의 변화가 이루어지고 외부사람들의 방문으로 도입되는 생소한 문화적 충격은 이 동네 사람의 생활조차 변하게 하고 지역적 환경변화와 경제적 환경변화 등으로 주민들간에도 갈등과 충돌도 일어나게 하였다.

순수한 예술이 도시환경 속에 참여하면서 순수성이 예상치 못한 환경의 변화가 이룬 다른 결과에 직면하게 하였다.

이러한 경우의 시험적 예는 예술가의 창의적 표현으로 시작되어 하나

의 새로운 특성적 표현이 모여 디자인이 되어 새로운 형태로 옛 마을을 예술적 결합을 통해 새 동네로 태동시킨 것이다.

창의적인 부분은 필요한 내용 정립되고 목표와 목적의 내용이 설정되어 시작하는 실용부분의 실현이다.

작가가 선택한 작품의 구성은 그가 의도한 방향으로 진행되어 사람들에게 큰 방향을 이루었고 그 작품전시의 결과는 사회문화에 새로운 부분을 만들어 관광객들이 찾아오는 명소가 되어 유명한 곳이 되었다. 변화된 환경의 도입이 조화롭게 기존 환경과 유지되어 새로운 조합이 될 때 올바른 변화가 이루어진다고 한다.

창의적인 행동으로 이루게 되는 내용은 계획적으로 시작될 수 있으나 예기치 못한 발전방향으로 흐르기도 하고 상상의 경계를 벗어나 무척 경이롭게 발전하기도 한다. 또 융합과정에 새로운 충돌이나 추가적인 내용의 참여로 복합화 되는 새로움이 탄생하고 성장하기도 하는 것이 우리가 생활하고 있는 세계의 창조적 변화로 볼 수 있다.

창의는 정지되어 보이나 시간의 흐름에 따라 꾸준히 변하고 있다.

디자인

　　　　　　창의적인 부분은 필요한 내용 정립되고 목표와 목적의 내용이 설정되어 시작하는 실용부분의 실현이다. 실용과 목적이 존재하는 창의는 사물을 창조하기도 하고 사람의 행위를 새롭게 만들어 모두 공유토록 한다.

　단계적 개발진행과정 중 초기의 사물의 이치를 이해하여 새로운 생성과정은 지혜를 기반으로 문제의 근본적인 보습을 형식화하는 데 중요한 시점으로 전체를 이해하는데 많은 노력을 집중해야 한다. 다음 과정으로 성숙과정의 시간으로 문제 혹은 과제의 근본에 대한 이해와 더불어 과제 해결방법의 접근에 다양한 선택과 집중을 하여 과제의 초기 아이디어의 틀의 변화를 검토하고 재구성 재정립 등을 도입하여 과제의 재검색으로 문제의 틀을 완성한다.

　창의적 구성의 접근과정에서 지적되는 중요한 점검사항을 단계적으로 비교, 분석의 도입으로 단계적 개발과정의 구체적 실현을 위해 섬세한 접근요령이 필요하다. 이러한 과정으로 만들어지는 것이 솔루션이다.

　우리는 모두 타고난 능력자다. 아침에 눈을 뜨고 아침을 대하는 순간부터 삶을 유지하기 위한 선택의 디자인을 하면서 만족스러움을 느끼며 시작한다. 순간순간 현명한 선택과 결정을 하면서 필요한 것을 찾을 수 있다. 매일 우리는 선택하고 계획하고 찾고 결정하고 느끼며 지내고 있는데 생활 중에 일어나는 행동을 인지하고 생각하면 새로운 것을 찾는 길

잡이를 알아 찾을 수 있지만 그냥 무심코 시간을 보내면 아무것도 기억하지 못한다.

주말 잡지에 소개된 홍콩의 유명 디자이너 알란 찬과 인터뷰한 기사 중 그는 부모님의 일하시는 모습을 보며 배웠고 직장에서 일하면서 주위의 사람들이 무엇에 관심이 있는지 무엇을 소유하는지 등을 유심히 보며 공부했다 한다. 그가 말하기를 "나는 헌신과 몰입이라는 자질이 누구에게나 있다고 생각한다. 문제는 어떻게 발휘하느냐인데, 이걸 밖으로 드러내고 다른 사람과 나눌 때 더 많이 얻을 수 있다. 그때도 그랬고 지금까지도 나의 신조다"라고 했다. 어릴 적부터 아름다운 것을 좋아하며 자기의 능력과 관심이 무엇인지를 알고 헌신과 몰입하면 이룰 수 있다고 설명한다.

그는 "나는 모든 것이 궁금하다"고 말한다. 이는 누구나 하는 말이나 그 의미의 중요도는 각각 다르게 느껴진다. 그는 해외출장 때는 시장과 박물관을 반듯이 찾아서 가며 그곳 사람들은 지금 무엇을 원하는지, 옛날 사람들은 뭘 원했는지를 이해하는 기회로 삼아 거기서 새로운 것을 찾았다 한다. 그는 문화와 전통을 기반으로 새로운 것을 찾아내 그의 디자인에 도입했다고 한다. 이러한 것은 수많은 디자이너들이 기본을 두는 것이기도 하다. 문화를 이해하는 것은 과거와 현재를 비교하며 연계하여 미래를 예측할 수 있다고 본다. 이 글에서 인문적 창의적 사고에 대한 논리 혹은 이론에 대해서 창의에 대한 가치적 의미와 실현을 위한 과정 등을 이야기한다.

창의적이라는 용어를 이해한다는 것은 논리적으로 전개하기가 무척 어렵다는 것을 인정한다. 생각의 경계가 모호하며 인간의 사고력과 능력의 변화와 범위가 무한한 범주의 세계이다.

일상에서 변화를 찾는다

좋은 디자인은 오직 실용적 기능을 만족하고 효율적인 사용에만 목적인 것이 아니다.

신기하게도 완성된 무기물 형태의 디자인의 결과는 사람들에게 물리적 형태로 구성되고 시각적 감성적으로 느끼게 한다. 느끼는 감성은 만족감, 고마움, 안락함, 행복함, 즐거움, 충동적 느낌 등등을 우리에게 전한다. 디자인은 우리의 생활 속에 일어나는 행동영역 속에서 생성되며 감성적 느낌으로 계획하도록 구성하는 틀 속에 존재하고 이루어진다.

이런 내용의 의미의 디자인은 오직 무기물적인 형태로만 존재하지 아니하고 기능이 살아 있는 생명을 유지하는 것과 유사한 의미로 이야기될 수 있다.

재미있는 신문기사를 소개한다. 한국일보에 소개된 "또 그 속재료? 평생 먹어온 뻔한 김밥은 가라"라는 제목의 라이프면 기사이다. 제목을 보는 순간에 항상 익숙하게 먹었던 김밥의 내용에 대한 새로운 변화를 주면 어떠한 음식이 되는지 하는 호기심과 또 다른 김밥을 찾는 사람들의 식성을 만족하는 속재료 구성을 하여 새롭게 완성하여 다양한 변화된 김밥 구성을 할 수 있는 가능성과 방법을 찾는 내용이다.

이를 통하여 보면 전통적인 김밥을 구성하는 내용물, 즉 시금치, 달걀지단, 당근, 고기, 등등 그동안 전통적인 레시피로부터 변화는 지역별로 진화되고 변화되었다. 지역적으로 쉽게 구하게 되는 재료가 구성을 다르

게 하였겠으나 내용물의 구성은 무한하게 다양한 맛을 만들 수 있는 구성이 되도록 처음 시도한 손맛은 대단히 창의적인 응용을 도입한 것이다.

중요한 변화로 유도하는 것은 기존의 김밥맛과 다른 김밥을 만들며 김밥의 본질적인 새로운 맛을 찾는 이들의 변화된 요구에 맞추어 새로운 맛이 세상에 나타나 다양한 새로운 맛을 도입한 김밥으로 전통적인 김밥을 뒷전으로 미뤄내고 있었다.

이러한 디자인이 만들어지는 모습은 너무나 자연스럽게 새로운 입맛 요구와 다양한 식음료 문화 속에서 변화의 필요성이 부각되어 완성되는 창의적 생각으로 진화된 내용이 나타난 전형이라고 본다.

또 다른 예를 보면 어느 사업가가 변화하는 사회상을 통해서 사업개발을 진행한 내용을 보자. 그는 경제성장으로 승용차가 증가하는 모습을 보며 도심에 주차장 수요증가가 일어날 것을 예견하고 주차장 사업에 투자하는 사업확장을 하였다고 했다.

이러한 예는 사회의 변화를 보면서 조금만 생각하고 생활하면 찾을 수 있는 일이며 새로운 변화의 흐름에 따라 창의적인 결정이 가능한 일이다.

다른 측면의 디자인이 만드는 가치

우리가 생활하는데 쉽게 소유하지 못하고 비싸게 지불하며 희귀성 때문에 한정된 사람의 소유물로서 고가의 가치를 갖는 '럭셔리' 제품들은 본다.

전통적으로 이러한 제품을 소유한 이들은 상위 일부의 부유층만의 전유물로 치부되어 왔다. 그 '럭셔리' 제품들의 특성은 일부 특별한 기능을 소유한 장이들이 수공업 형태로 제작하여 희귀성이 보장되고 기계적으로 대량 생산된 것과는 다른 개성을 갖은 것들이다.

그러나 지금은 럭셔리의 정의가 변하고 있다. 오늘의 럭셔리의 가치와 희귀성의 가치의 평가가 미래에도 유지될 수 있는지에 대한 불확실한 가치평가의 예측하기 어려운 격변 시대이다.

이 시대의 기술혁명의 변화와 소셜 미디어를 통한 소통의 방법이 이루어낸 가치 평가 환경이 전통적인 기준의 관습적 평가가 불가능하여 예측하기 어렵게 만들고 있다.

예전의 명품의 디자인은 시간이 흘려도 모양과 품질의 내구성이 있고 소수의 장인을 통해 만들어 지기에 시간이 흘러도 가치가 보장되리라 생각하였다.

럭셔리는 어디에서나 볼 수 있는 "좋은 디자인은 많은 사람들의 선택에 의해 보편적인 소유를 창출한다" 동시에 개인의 개성에 따른 선택의 특성을 갈구하기에 새로운 변화를 일으키며 새롭게 탄생한다.

유명 럭셔리 브랜드의 크리에이티브 디자인의 새로운 도전적 시도를 통해 일으키는 변화는 '한정적인 대상의 소유를 위해 특정한 디자인'으로부터 과감한 디자인의 변화를 시도하여 일반대중이 소유할 수 있는 디자인으로 변화하고 있으며 전통적인 희귀성의 의미는 현제 급격이 쇠퇴했다.

럭셔리의 가치를 공유하고자 하는 사람들은 개인의 경제적 능력의 향상으로 대중에 의해 새로운 수요의 급팽창에 따른 환경이 명품에 대한 가치를 평가하는 기준이 변화되기 시작하고 새로운 세대의 가치기준의 평가는 럭셔리라는 의미를 다르게 생각하는 변화를 일으키고 있다. 이러한 변화는 디자인의 가치를 평가하고 구성하는 의미와 내용의 변화이기도 하다.

또 다른 예를 검토하여 보자.

중국의 드론 회사의 움직임을 보면 대단히 빠르고 대담한 결정능력을 보게 된다. 새로 발전하는 드론 사업의 파생적 확장은 무궁무진할 것이다. 단지 드론 제작의 기술적 선점은 중국회사에서 시장을 점유하고 있으나 드론의 용도적 가능성을 참작하면 확장되는 이용 시장의 가능성은 무한하다고 본다. 이 부분의 확장은 자동차개발이 이루어 놓은 영향보다 더 그 다양성이 사회적으로 강하게 영향을 주게 된다고 본다.

이러한 사회적 환경 변화를 보면 아주 쉬운 창의성을 발휘할 수 있을 것이다. 날마다 주위에서 일어나고 있다. 본능적인 소유욕망과 소원을 성취하도록 미래를 기대하는 마음이 있다. 미래에 대한 기대는 가능한 희망이지만 구체성이 떨어지는 막연한 감성 같은 것으로 표현이 어려운 경우가 일반적이다.

우리는 이러한 애매모호함 속에서 머릿속에서 떠다니는 생각이 구체적인 실현과 구성을 이루게 되면 창의적인 내용의 형식을 갖추게 되고

그 결과를 여러 명이 공유할 수 있도록 만드는 것이다. 이러한 것이 처음에는 조그마한 내용일 수도 있고 미래의 오랜 시간 동안 이루는 과정이 결합되어 삶의 형태에 위대한 영향을 주는 경우를 항상 경험하고 있다.

이렇게 미래를 생각하며 새로운 것을 찾아 여러 형태의 연구에 또는 개발에 참여하는 젊은이들의 도전은 꾸준히 늘어나고 있다. 이들의 참신한 생각과 도전은 무한한 상상의 세계에 존재하는 가능성에 대한 접근을 시도하는 것일 것이다.

경험과 지식은 미래 성장의 기초를 만든다

젊은이들은 무엇을 찾는 것일까?

미래를 위해 막연히 새로운 것을 찾는 것일까?

새로운 것이 필요해서 노력하는가?

전문적인 분야의 교육과 연구를 통하여 배운 지식을 이용하여 우리가 사용할 새로운 것을 찾고 있는 것은?

필요한 내용의 요소를 구성하여 성취하려고 하는 목표설정은 정확하고 준비는 명확하며 목표 방향을 명확히 이해하면서 시작하고 있나?

경제적 가치를 갖는 것이 창의의 최종 실현이며 성장을 위한 바탕으로서 성대한 목표달성을 기대하는가?

혹은 창의적인 것이 오로지 성취하려는 순순한 진리의 발견인가?

경제적 부를 위해 무엇인가를 찾아야 하기에 목표달성을 위해 날마다 밤을 새워 탐구하는가?

이러한 질문들에 대한 답이 만들어지는 경우를 보면 신기하게도 전통적인 지식이나 경험의 틀 안에서 답을 찾기가 힘들기에 한계성을 들어낸다고 지적하고 있다.

요즈음 여러 연구논문에서 발표되는 다른 분야간의 융합과 일반적인 동류분야에서 실행되지 않았던 전문분야간의 협업이 이루어지는 현상, 즉 '매디치현상'처럼 혁신적인 새로운 창의적 결과를 이루어내는 것을 이야기한다.(이탈리아 매디치 가문이 다양한 예술가들을 모아 서로 교류하는 환경을 조성하여 새

대량의 정보교류 사회에서는 특정 분야만의 지식만을 쌓아놓고 논리적인 분석으로 최종 목표에 집중하는 특정 목표달성보다 타 분야와의 융합, 즉 예술과 과학, 음악과 문학, 음악과 체육 등등은 예전에 상상도 하지 못하고 연계가 불가능했던 분야와의 융합은 경험하지 못했던 새로운 혁신적인 일들이 일어나 우리 사회의 흐름을 바꾸고 있다.

현재 우리 생활의 중요한 IT산업은 생활의 일부분처럼 깊은 영향을 주는데 수많은 젊은이들이 소프트웨어나 하드웨어 개발분야의 참여는 근래의 우리 생활에 가장 중요하게 영향을 주는 정보통신기술(ICT) 및 사물인터넷(IoT) 가상현실(VR), 증강현실(AR), 인공지능(AI) 등등은 현재 창의적 개발의 과학분야이기 때문이다. 이 분야의 발전은 인공지능의 발전 등 새로운 형태로 예전에 상상하지도 못하였던 분야로 접근이 가능하여 새로운 창의성 발현이 가능하도록 도전적인 기회가 만들어지고 있다.

창조적인 창의적 생각은 우리 주위 가까이에서 생활의 일부처럼 이루어지고 있는 것을 의미한다고 볼 수 있다. 창의의 순수함은 초기 인지 상태의 사물을 이해하는 이치에 대한 지혜이다. 이러한 내용이 중심된 창의는 형식과 형태를 갖추어가는 과정 중에 인문적인 것과 자연적인 것 또 과학적인 것이 결합한 지식이 접목되어 내용이 만들어진다.

창의성 중 표현되는 부분은 디자인을 통하여 표현된다. 형태를 다르게 만드는 것, 기능을 바꾸어 개선하는 것, 다른 모습으로 꾸미는 것 등을 구성하는 것 혹은 만들도록 계획하는 것, 과정과 순서를 정리하는 것, 들이 디자인이다.

디자인은 창의적인 생각을 꾸미고 완성하는 방향의 구성이라고 정의하고 싶다.

새로운 시작의 내용이 일반적으로 우리가 사용하는 의미로의 디자인

일 수 있는데 그러한 행위의 변화를 이루고, 꾸미고, 모으고, 결합하는 과정과 결과이다. 이렇게 하는 디자인은 필요한 내용을 수용하여 용도에 맞도록 완성하는 것일 것이다.

디자인에 접근하는 방법은,

첫째는 사용자 중심에서 필요한 내용을 만족하기 위해 구축하는 것.

둘째는 기술 중심으로 편의성을 만족하기 위한 기능적 구성

셋째는 제작능력과 방법중심에서 효율적인 내용을 만족하고 경제적인 것에 의미의 중심이 될 수 있다.

넷째는 사람의 감성을 만족하게 하는 의미중심

다섯째는 사람의 행동중심의 방법과 순서 혹은 가치의 선택중심 등등 여러 방법의 동기에 의해 진행되리라 본다.

디자인의 예로 우리 모두가 날마다 접하는 패션을 중심으로 생각해 보자.

첫째, 패션디자인은 대중적인 유행이라고 하지만 패션 선택의 진정한 내용은 무척 개인적인 결정이다. 그런데 일반 사회에는 공통으로 소유한 가치의 보편성과 함께 유행은 타인과 같은 흐름의 모방을 통해 비교도 하지만 같은 틀 안에 공유하고자 하는 선택의 모임이다.

개인적인 선택의 옷의 디자인 선택이며 기본적으로 환경적인 느낌의 판단이 기준으로 시작하며 남과 다르게 개인적인 모습을 표현하려는 창의적 생각이 표현되어 패션이 된다. 사용자의 개인적인 선택으로 완성되는 디자인이다.

둘째, 디자인은 패션에서 옷감의 품질과 다양한 질감 및 색상으로 생산되는 모든 패션 원자재의 디자인을 하기 위한 창의적인 부분으로 본다. 이러한 창의성의 기본은 사용자의 촉감, 무게, 질감 등 느낌을 만족시

키며 옷을 꾸미는데 선택될 수 있는 색상들과 착용시 무게 등 또 내구성 등을 고려함이 중요할거다.

셋째, 아이디어로 만들어진 재료의 성질 등을 만족하게 생산할 수 있는 기술의 응용을 통해 가치를 사용자와 공유하는 의미가 있을 것이다. 계절적 요인에 따른 질감 및 성능에 따라 시장수요에 맞게 하며 수요자들의 계절적 성능 요구를 만족하게 하는 기술적 디자인 선택 등이다.

넷째, 사용자에게 필요한 것이며 만족함을 느낄 수 있는 아름다운 색상, 아름다운 선, 옷의 조화 등등 만족한 감성을 갖을 수 있는 재료를 만드는 창조적 디자인이다. 이것이 아름다움을 연출하여 우리가 일반적으로 많이 표현하는 용어로서 패션이라고 본다.

밖으로 나타내는 멋, 즉 모델들이 착용하고 멋을 연출하는 것을 통해 옷의 멋을 일반에게 전하여 사람의 선택을 통해 만족하고 행복하게 느끼게 하는 것일 것이다.

다섯째, 옷감의 디자인이 사람의 행동과 계절의 변화에 따라서 다르게 혹은 입고 찾아가는 장소에 따라 선택되는 편리성, 보호성, 내구성, 보온성, 아름다움 등등을 고려한 창의적 디자인의 기준으로 제공되는 것일 것이다. 디자인이 미려하여 옷을 입은 사람의 꾸며지는 모습이 돋보이게 하거나 추운 겨울에 보온적인 기능과 모양을 만족하게 하거나 운동선수들이 입고 운동하는데 편하게 하는 등등 수없는 기능적 만족으로 배려하는 것들이다.

이토록 창의적인 생각을 시작하는 기회와 동기는 필요로 하는 대상을 느끼며 만들어야 하겠다는 목표가 생성되는 다양한 시점에서 형성된다고 본다.

생각을 나누어 보면 모두 연결된 행위로서 단지 하나만이 절대적인 요소라고 말할 수 없으나 중요한 것은 최종으로 결성되어 직접 이용되고 선

택되는 완성이 제일 중요한 목적이었고 창의적인 디자인이었다. 각자 창의적 동기와 의미의 시작점이 어느 부분이었나에 따라 결정의 내용의 중요도를 다르게 평가할 것이다.

창의적 사고가 디자인을 진행하는 과정에서 계속해서 진행하며 발전하고 변화하는 모습의 새로움으로 나타나는 모습의 예를 보자. 우리 일상에서 하는 행동의 결정을 선택하는 행위를 예로 보자. 만약 어느 날 친구와 만나 좋은 곳에 가서 차 한 잔하려 장소를 선택하는 순간에 얼마나 많은 생각을 짧은 순간에 하는가 생각하여 보자. 찾아가는 목적에 따라 다르겠으나 첫번째 찾는 곳은 차나 커피 맛이 좋은 가까운 곳을 선택할 것이다.

다음 생각은 조용하게 친구와 이야기하기 좋은 분위기와 안락한 가구들이 있어 편안한 시간을 보낼 수 있는 곳일 것이다. 분위기가 좋은 실내 환경은 밝은 분위기 혹은 아늑한 조명등 등의 분위기가 매혹적이어 사적인 취향을 만족시키는 곳이라면 선택할 때 주저하지 않을 것이다.

이러한 기회의 장소는 주인이 손님에게 제공하고자 하는 꿈이 반영된 인테리어가 만들어진 곳이며 실내 분위기가 디자인되면 찻집 주인이 손님을 위해 꾸미고 싶어하는 목표를 달성한 것일 터이고 이 찻집을 찾아온 손님과 취향이 비슷하거나 서로 생각의 공통점이 있는 것일 것이다. 그토록 완성된 곳을 만들도록 노력한 인테리어 디자이너는 주인과 고객의 취향에 대한 깊은 이해로 좋은 디자인을 완성하여 많은 사람에게 만족한 기회를 향유할 수 있게 하였다.

그러나 찻집의 실내 분위기는 계속하여 꾸며진다. 실내에는 손님들의 모습을 통해서 나타나는 분위기와 색상들이 추가되며 가구들이 공간에 채워지고 또 찻집 안에서 흐르는 음악은 그 실내에 추가된 무형의 환경을 만들고 사람에게 감성적 정서를 만들어 느낌이 풍성한 공간을 만든다.

찻집의 실내공간 느낌은 기후적 계절의 변화에 따라 다양한 느낌 등이 만들어지는데 이러한 현상은 공간이 한 모습으로 정체된 상태로 고정되지 아니하고 계속해서 변하는 모습은 살아 있는 듯 움직이는 공간으로 존재한다.

이처럼 하나의 현상이 계속해서 변화의 흐름이 진행되는 창의적 사고에 대한 내용은 단순히 완성된 결론으로 해석하기 어려운 모습을 본다. 창의적 사고로 만들어지는 것은 어느 순간에 형태적으로 존재하는 것일 수도 있지만 이것들은 사람과 생활 속에 더불어 존재하며 시간의 흐름과 함께 변하고, 추가되고, 퇴색하고, 소멸되는 과정을 통해 이루어진다.

창의적 생각을 정지 상태로 구성되기는 하지만 이러한 모습은 우리의 이해를 위한 편의적인 가정일 따름이지 절대 정지 상태로 존재할 수 없다. 새로운 시작으로부터 생각은 계속된 진화와 발전의 흐름 속에 점진적으로 진화와 변화를 통해 발전하고 구체적인 모습이 만들어지는 고정의 흐름 속에 존재한다.

우리의 생활은 시간과 더불어 진행하고 있는데 생각이 정지되면 그 순간부터 옛것이 되고 만다. 우리 주위를 보라. 모든 것은 새로운 제안으로 꾸준히 나타나고 변하는 일상의 모든 것을 보고 있는데 순간의 정지는 있을 수 있으나 정지하면 다음 순간에 소멸의 과정에 들어가고 만다.

많은 사람들의 행위의 결과가 실패로 돌아가는 것은 꾸준히 변화되는 환경의 흐름 속에 있지 못하기 때문이다. 새로운 것은 추가되고 변하며 지속성을 유지하면서 이용되고 적응하지만 시대적 환경변화에 의해 가치의 변화가 이루어진다. 변화하고 있는 사회 환경은 생성과 소멸을 통해 끊임 없이 진행되는 것을 우리는 쉽게 이해할 수 있다.

오래 보존되어 현실에서 사라지고 기억되어 역사성의 존재로 남을 수 있으나 현실적으로 창의의 순간으로부터 시작되어 계속되는 발전과정을

거쳐 어느 순간에 가치의 의미가 변하고 지속적 한계에 도달하고 대신하는 새로운 것이 나타나는 순서로서의 과정이 만들어진다.

스마트폰으로 변화된 전화기를 보자. 휴대전화 이후 단지 몇 년 사이에 모양과 기능의 변화를 통해 사람의 행동 습성조차 변하게 하고 변화된 기능과 성능은 상당 부분의 정보소통 기능을 하여 전통적 전화기의 개념이 아닌 변화를 이루고 카메라 기능이 도입되어 카메라 산업의 변화가 필요하게 하고 있으며 새로운 기능과 접목되어 변혁하는 모습을 본다. 추가적으로 인지기능의 도입으로 어디까지 변화하고 발전할지 예측하기도 어렵다. 이토록 모든 디자인은 정지되어 있지 아니하고 변하고 성장하는 모습을 나타내고 있다.

디자인의 변화와 성장이 살아서 진행되고 있는 모습은 도시의 팽창과 성장 그리고 도시 속의 기능의 변화, 건물들의 꾸준한 변화 등 커다란 도시에서조차도 모든 것이 정지된 듯 보이나 성장과 변화하는 모습을 보며 살고 있으며 우리 주위에서 살아있듯이 계속 일어나고 있다.

디자인은 창의성을 이야기한다.

디자인은 새롭게 꾸민다.

디자인은 변하게 한다.

디자인은 사물을 결합시킨다.

디자인은 눈에 보이지 않은 흐름을 만든다.

디자인은 모든 새로움을 만든다.

디자인은 생각하게 한다.

디자인은 사람의 감성을 자극한다.

디자인은 예측이 아니고 실현되어 이용되는 것이다.

디자인은 …

디자인은 세상의 모든 행동에서 이루어진다.

사람들이 종사하고 있는 분야의 내용을 일부 나열하면 여러 가지 분야로 분류하지만 예로 의류디자인(패션 디자인), 도형디자인(Graphic Design), 광고디자인(Communication Design), 통신, 전자디자인(IT Design), 프로그램디자인(Software Design), 산업디자인(Industrial Design), 엔지니어링디자인(Engineering Design), 실내디자인(인테리어 Design), 건축디자인(Architectural Design), 조경디자인(Landscape Design), 토목디자인(Civil Design), 조선디자인(Ship Design), 자동차디자인(Automobile Design), 항공기디자인(Airplane Design) 등등 엄청나게 다양하게 이루어지고 있으며 우리에게 필요한 모든 것은 디자인을 통해 만들어지는데 이것들을 우리가 선택하면 이용되고 존재하나 그렇지 아니하면 소멸되고 없어진다.

디자인에는 아이디어에 의하여 만들어지고 홀로 만드는 생각과 내용으로 시작되기도 하지만 여러 과정의 절차와 협업으로 완성되기 마련이다.

디자인의 의미는, 즉 산업이다. 산업의 구성은 디자인이 모체가 되어 경제적 규모로 구성되어 기업이 되고 산업에 종사하거나 참여하는 분야별 전문가들의 집단은 같은 목적의 내용에 기여하는 것이다.

디자인의 과정을 거쳐 제품으로 완성되지만 제품을 생산하기 위한 시스템을 구성하는 디자인이 있고 제품이 구성되도록 하고 혹은 필요한 내

용의 원리를 결합하는 과정을 설정하는 디자인도 있다 이 과정은 일반적으로 프로그램이라고 한다.

이렇게 중요한 디자인의 행위에는 우리의 창의성이 결합된 형태의 구성이 치밀하게 용해되어 날마다 변하며 진보하는 새로운 것을 만들고 있다.

창의성에서 융합적인 생각의 의미

무척 어려운 이야기로 들리겠지만 모든 부분의 근본을 보면 아주 간단한 동기에서 시작하며 진행과정에 도입되는 지식과 기술은 수학적 논리를 기본으로 한 과학의 범주에 속하는 내용과 더불어 진행되고 모든 응용과학분야의 전문가들로 구성된 전문지식의 결합과 응용으로 이루어낸다.

이렇게 과정을 통해 진행된 창조적인 내용이 지식과 기술을 접합하여 완성되어서 생활의 도구로 이용하는 모든 사물에 해당하는 것으로 보인다.

학교는 공부만 열심히 하여 성취하지만 사회는 획일화된 곳이 아니며 용광로처럼 다양한 내용이 함께 이루어져 구성된 곳이다. 삶은 혼자서 모든 것을 해결하지 못한다는 사실은 누구나 알고 있지만 젊은 시절 때로는 착각 속에 혼자만의 지식과 능력이 남보다 우수하면 모든 것을 스스로 해결할 수 있다고 생각을 하는 경우가 있다.

사회생활에서 다수의 능력 있는 우수한 사람은 사회적으로 다양한 분야의 넓은 교류망을 가지고 있는 현상을 본다. 다방면과 교류하는 연결망을 가지고 있으면 필요한 지식 등 관련사항을 접목하여 쉽게 해결할 것이다.

이러한 관계망을 최대한 연계하여 문제해결의 접근방법을 구사하는 내용은 계획적 연결틀인 프로그램을 통해 구성되는 것이다. 디자인이라

는 용어의 의미 속에는 프로그램을 하는 내용도 포함되어 있다.

사회의 관계망 중에 넓은 영역으로 확장될 수 있는 능력을 소유하고 있다면 지식망의 이용방법에 따라 새로운 분야로 접근하는데 용이하게 되고 문제의 해결에 필요한 지식을 관계망을 통해 쉽게 도입하여 결과를 도출하는 데 이용할 수 있다고 본다.

이 시대에 실력을 소유하고 있다고 평가되는 요소의 중요한 부분은 넓은 관계망을 갖추고 있는가의 내용에 따라 평가될 수도 있을 것이다. 여러 분야의 사람들과 연계를 광범위하게 유지하는 것은 중요한 자산이다.

현제 우리의 삶은 사회관계망 SNS 혹은 Facebook을 통한 서로간의 정보교환 환경에 깊이 묻혀 지내고 있다. 예전의 생활 중에 경험한 주위와 서로 교류하였던 정보속도 및 규모의 범주와는 비교할 수 없는 환경이다.

지식은 연구하고 이론을 정립하는 학자들이 분야별 지식과 논리를 만든다. 이 지식들은 소유의 내용적 의미에 이견이 있을 수는 있으나 현재와 같은 사회에서는 전통적 개념의 지식과 달리 이용할 수 있는 정보라고 하는 보편적 소유도 이루어지고 있다. 지식의 결합으로 진행되는 사물의 창조과정의 내용을 보면 자료의 정보가 서로 결합, 변환, 융합, 분리 속에서 발전하고 완성되는 과정을 거치기 때문이다.

이러한 내용의 다른 정의를 통하여 보면 지식의 가치와 평가의 중요도는 변치 않은 원천의 내용이지만 이용되는 형태는 정보화 사회의 지식 가치의 의미와 내용이 예전과 다르게 보편적인 개념으로 존재하는 사회적 환경이 되었다.

지식의 흐름과 결합

일반 사회생활 중에 경험하는 현상으로 학창시절에 공부 잘하던 사람만이 자기가 하는 일에 성공하는 것이 아닌 모습을 봤으리라. 물론 공부를 열심히 한 능력자들이 일하는 기회를 많이 찾을 수 있는 현상에 대해서는 이야기할 필요가 없으리라. 그러나 공부 이외의 다른 취미를 갖거나 타 분야에 흥미를 가지고 지내면서 친구들 모두와 관계가 좋아 인기있었던 사람들이 시간이 지나면서 사업가로 발전하여 자기분야의 성취를 하여 많은 사회적 일을 하고 있는 모습을 보았을 것이다.

다양한 분야에 관심이 많아 여러 부분에 참여하거나 교류하는 기회를 많이 갖는 사람은 사회활동이 역동적이며 사교적인 부분이 적성에 맞아 사회활동을 활발히 하는 것을 볼 수 있다.

이러한 성격의 사람은 일반적으로 개방적인 사고를 가지고 사물에 접근하는 방법이 확산적 혹은 발산적 사고(Divergent thinking)를 가진 모습을 보이고 일을 추진하는데 자기 지식을 기본으로 독자적인 추진보다 타 분야와 협업을 수용하는 방법을 선택하는 것을 볼 수 있다. 이러한 능동적인 태도는 광범위한 지식을 활용하는 데 높은 효율성이 나타난다.

이러한 성격을 소유한 사람은 지식발전 과정에 검토사항을 개발하고 진행할 때 관련 사항과 연계되는 사항을 다양한 측면으로 비교 검토하도록 유도하는 장점이 있다.

내면에서 생성되는 생각을 밖으로 표현하고 주위와 서로 의견을 교류하여 서로 다른 견해를 도출하고 견해 차이를 이해하며 조정하여 하나의 공통된 방향으로 조정하여 최선의 답을 선택할 줄 아는 능력은 아주 중요하다. 이 과정이 중요한 이유는 적정하게 필요한 지식을 선택하여 문제의 핵심에 집중되는 노력을 할 수 있는 능력이라고 본다.

확장형 창의자(Divergent Thinking)는 역량을 다양한 분야로 확장하는 성격이 있으며 타 분야의 결합을 통해 새로운 생각과 문제의 정의와 의미를 재검토하여 최종 확정적 방향으로 내용들이 목표 가까이 가는 집중성이 있다. 그리고 새로운 이슈에 관심이 있고 참여하는 집단과 광범위하고 쉽게 교류하는 능력을 가지고 있어 확장형 사고의 실현에 적극적이다.

이와 다르게 수렴형 창의자(Convergent Thinking)는 새로운 좋은 생각, 즉 아이디어를 구체화하고 정리하는 능력을 갖은 형식의 사람으로 보여진다. 이런 경우의 표현이 집중형 사고의 소유자로 표현하기도 한다. 이러한 능력을 소유한 사람의 경우 전문적인 분야의 집중적인 지식을 보유하며 독립적인 영역을 구축하여 지식의 결합을 통한 내용의 완성을 지원하기에 확장형 창의자와 수렴형 창의자의 결합적 구성이 많이 일어나고 있다.

이외의 다른 예로 자기 전문분야로부터 시작하는 지식기반 창의가 있으며 이러한 창의성은 사회에서 필요한 전문지식과 기술을 여러 분야에 공여하여 새로운 사고의 전환 기회를 재공하기도 한다. 아무리 새로운 생각이 발현되어도 기술과 지식의 지원이 활발히 안하면 개발의 추진이 불가능하다. 모든 창의적인 것에는 지식의 결합이 절대적이다.

창의적인 생각이 발전되어 진행하는 과정에 필요한 지식 지원은 창의자로부터 시작되는 연계망을 통해 관련 지식에 대한 지원을 쉽게 습득할 수 있기에 사회의 모든 분야와 교류할 수 있는 능력에 따라 능력에 대해 평가된다.

현재의 지식정보망은 엄청난 다양한 정보를 순간에 접근할 수 있는 규모이며 누구나 접근 가능하고 지식의 상호 공여도 아주 쉽게 이루어지고 있다.

전문가처럼
혼자서 모든 걸 해결하려 들지 마라

전문가들이나 지식인들은 자기분야의 깊고 해박한 지식의 이해와 경험 등을 소유한 사람이지만 지식적 영역이 전문분야에 머물러 다른 분야와 연계성이 미흡하여 홀로 서 있는 나무처럼 고립되어 넓은 숲을 보지 못하는 경우가 아주 많다. 이처럼 좁은 전문분야의 우수성만 생각하여 고립된 환경에서는 다양한 지식과 접목되어 지식의 활용이 넓게 확장되고 활성화되는 데 장애를 만든다.

지식인은 창의적 사고에 필요한 진리와 탐구적인 내용을 이해하고 전달한다. 전문가들은 한 부분의 지식이 많아 전문적이다. 전문가는 실용적, 창의적 내용의 실현이 가능토록 지식과 경험을 통해 일부분 혹은 전부에 관여하여 완성되는 것의 역할을 분담한다.

창의적 생각은 혼자 시작하는 것일 때가 대부분이고 창의적 아이디어의 발전은 여러 분야의 공동 참여로 진행되는 것으로 나타난다. 창의적 디자인은 모방 또는 반복, 훈련, 배움, 경험 등을 통해 사물의 모습에서 변화된 새로움이 찾아질 수 있다.

디자인은 혼자서도 가능하고 여러 참여자와 함께 만들기도 하는데 공동의 주재에 관하여 서로 공감하고 부분적으로 참여하며 표현, 지식 등을 공유하여 완성한다.

디자인은 대상과 목적이 분명하다. 만약 이러한 의미가 분명하지 아니

하면 완성된 디자인은 잘 완성되어도 쓸모가 없는 결과를 가지게 된다.

모두가 생활하며 사회에 참여하는 방법은 전문가 혹은 각자의 전문직업을 유지하며 살고 있는 다양한 분야별 분류는 견해에 따라 여러 형식으로 분류하기도 하지만, 내용을 분류한 세상의 직업군의 직업 및 역할의 근본은 4가지로 분류되는데 첫번째는 아이디어를 만드는 것이다.

큰 아이디어가 생성되기 시작하는 내용은 사회의 흐름을 읽는 사고력과 혜안이 있는 지식의 소유 또는 전략적 사고 소유자, 지성 등이 기본이 될 수 있고 일상의 경험의 다른 해석 및 방법을 찾거나 새로운 사업형식의 창의적 개발 또 새로운 아이디어 발현 등을 통하여 미래의 환경을 개발하는 계기를 조성하는 것이다.

둘째는 아이디어를 실현하도록 생각하고 구성하는 것이다. 새롭게 개발 진행되는 사물의 생산 활동 과정에 종사하며 복잡한 생산 및 조립 결합 등에 관련한 고급 기술 등을 관리 운영하며 성능과 품질을 유지하는 부분의 종사자이다.

셋째는 내용이 발전하도록 개선하고 발전시키는 것이다. 성능 향상 등 현재 사용되고 있는 모든 것에 대해 효율적 혹은 품질 성능 향상에 관한 혁신적 업무 등을 수행하며 교육개발 등 프로세스를 개선을 진행하는 집단적 지식 집단이다.

넷째는 필요한 사람의 요구되는 용도에 맞도록 완성하는 것이다. 최종 목표는 인간에게 편리함을 또 만족함을 주기 위해 서로 생각하며 노력하는 과정이고 모든 창의성은 이러한 기준에 맞게 진행되지 못하면 쓸모가 없어지는 것이다.

이처럼 역할을 나누어 활동하며 새로운 아이디어 재기하고 새로운 사업형식이 개발되는 시기에 시작하고 예전의 내용을 점진적으로 개선하며 발전시켜 변화를 만들고 있다.

현재의 많은 분야 활동 중 연구분야, 활용하는 제품 생산분야, 마지막으로 소비하도록 공급과 배분의 유통분야로 분류된다. 큰 역할의 내용으로 분류하면 직업 활동이 근본적으로 4가지로 분류되는 부분에 대해 이해하기 바란다.

모든 사람들의 직업 및 전문분야는 이를 기본으로 수십만 가지의 직종에 종사하며 활동하므로 인해 어떤 사람은 창의적인 활동을 수반하여 발전하는 직종에 종사하지만 어느 사람은 숙련된 기능을 반복적으로 수행하는 안정적인 내용의 업무를 수행하며 살고 있다.

창의적 생각의 근원은 위의 생활중심의 행위를 기본으로 하는 틀에서 창의적 활동과 생각, 즉 아이디어가 만들어지고 설명한 4가지의 성격에 분류된 과정에 나누어서 우리에게 필요한 모든 것을 창의적인 형태와 기능적으로 목적하는 것을 이루어내는 행위이다.

창의적 사고의 분류

창의적인 것을 발전시키는 과정을 분석적으로 정리한 외국의 자료를 인용하여 창의에 대한 의미와 구체적인 사고개발 진행을 위한 의견을 살펴보자.

여러 방법으로 창의에 대한 접근 중 분석적으로 소개한 내용을 참고로 인용해 보겠다.

창의적 사고의 4단계

4단계 과정을 통해 아이디어가 성공적으로 실현되기 위해서면 아래의 4단계의 흐름을 설명하고 있다.

1단계 – 초기에는 가능한 모든 정보를 수집하고 흡수하는 것

이 단계는 책이나 전문분야의 모임 혹은 특별교육을 통해 배운 지식을 이해하고 갈망하는 것이다. 새로운 사고가 시작되면 시간이 갈수록 점점 생각과 질문이 증가한다. 이 시기에 구체적인 내용의 부족한 부분이 나타나고 보다 많은 지식을 확보하려 노력한다.

개발자들을 연구한 학자가 말하기를 과학분야의 개척자들은 "아이디어는 본능적인 지능과 연계되어 시작하고 새로운 생각이 조성되고 새로운 형태의 자극 등이 복잡한 지능체계의 활동을 진행하도록 연속적인 활동이 만들어진다" 하며 자료가 많아질수록 머리는 새로운 틀을 구성하도록 활발하여진다.

2단계 - 생성단계

새로운 정보가 형성될 때 당황하거나 몰입되는 것은 무의식적인 환경에서 조성된 목표 혹은 욕망 등 필요한 내용은 의식 속에서 오히려 더 구체적일 수 있다. 지식의 이해는 생성과정 단계에서 무의식 속으로 전달되는 생각으로 생각을 재구성하고 또 연결망을 보강한다.

뇌가 우리의 의식 축적 속에 형성되는 과거의 자료와 지식을 통합하여 흥미로운 해결책을 찾는 것이다. 이 시점에 자료를 활용해 문제에 접근하며 나타나는 편차를 식별한다. 문제해결의 어려움에 봉착하고 더 향상된 창의적 사고가 필요하게 되는데 아직 미흡함이 있다면 큰 그림을 완성하는데 부족함이 있고 최선의 내용을 만드는데 충분한 여건이 아님을 의미한다.

3단계 - 아이디어 체험

2, 3단계에서 문제가 생기면 번거롭게 하는 내용에 처할 때 해결을 빠르게 하기 위해 생각을 더 해보고, 작업환경을 바꿔보고, 마음을 안정하고 생각을 단순화 하여 머릿속에 생각나는 내용을 기록하면 된다. 이러한 방법들은 평온한 마음을 유지하고 생각이 명료해지고 무기력함으로부터 벗어나게 된다. 이 단계에서는 그동안 존재했던 차이점을 극복하고 어려움으로부터 벗어나고 드디어 혼돈과 막연한 생각들이 명료하게 정리된다. 그간 무의식 속에 있던 창의적 내용이 논리적 감각으로 정리되고 결론으로 움직이도록 의식하게 된다.

4단계 - 실행, 완성

이 단계에서는 일상과 생각이 결합되게 한다. 의문은 새로운 과제를

시작하게 하는 동기이다. 구현 단계는 여러분의 아이디어를 일상생활에 결합시키는 방법을 찾는 것이다. 실행할 가치가 있는 각각의 아이디어를 성공적으로 발전되기 전에 결과가 실패로 이어질 가능성도 존재한다.

　결론으로 접근하는 과정에 돌출적인 문제를 접할 것이고 다양한 시도와 반복된 재구성을 하게 될 것이다. 도출과정을 조정하고 새로운 혁신적 도전에는 인내와 끈기가 과제해결에 필요하다.

　창조적인 능력이 단계적 과정을 통하며 삶의 모든 영역에 아이디어의 통합으로 만들어낸다는 것을 깨닫게 된다. 그리고 디자인의 창의성은 결코 정지하면 다음 순간에 소멸되기에 정지하면 아니 된다고 하는 것이다.

발상의 의미

발상

발상 내용의 정의는 생각을 창출하고, 개발하고, 새로운 것을 서로 교류하는 것으로 표현된다. 발상은 혁신적으로 개발되고 또는 실현으로 연결되는 모든 단계의 내용이며 새로 생성되는 디자인과정의 본질은 배움과 경험으로 이루어진다고 한다.

아이디어는 추상적 내용으로 시작되기도 하지만 시각적, 형태적 표현으로 발상에 내포된 내용의 새로운 시도이므로 의도와 다르게 때론 황당한 결과로 나타날 수도 있다. 발상과 혁신에 대한 내용의 분류의 정확성에 대한 모호한 의미도 내재하기도 하지만 아이디어의 생성과 소멸내용을 분류한 내용도 있다.

발상 혁신의 분류

1. 과제의 해결(Problem 솔루션). 이 내용은 가장 단순한 것으로 발생한 문제를 해결하기 위한 내용을 찾는 방법이다.

2. 파생적 아이디어(Derivative 아이디어). 현재 존재하는 내용으로부터 변화를 통하여 이루는 것이다.

3. 공생적 아이디어(Symbiotic 아이디어). 복합적인 내용이 혼재되어 있는 내용 중의 특성이 결합되어 도출하는 결과이다.

4. 혁명적 아이디어(Serendipitous discovery). 전통적인 사고의 틀로부터 벗어

나 새로운 혁신적인 발상을 시도하는 것이다

5. 우연 뜻밖의 발견(Serendipitous discovery). 개발과정 중 시도하지 않은 내용이 우연히 발견되는 내용의 결과이다.

6. 목표한 혁신(Targeted Innovation). 예측된 결과를 찾기 위해 집중적인 연구와 노력을 통하여 목표된 것을 완성하는 내용이다.

7. 인공적 혁신(Artistic Innovation). 인공적 혁신은 실용적인 가치적 틀이나 제약의 한계로부터 초월하다.

8. 철학적 관념(Philosophical 아이디어)

9. 컴퓨터를 이용한 발견(Computer assist)

여기 설명된 내용이 모든 혁신과 창의적 생각을 정확하게 정리되었다 할 수 없다. 새로운 것과 비교하여 다른 것을 기존에서 찾아 구성한 것을 명료하게 구분할 수 없다. 지식과 경험 내용들은 서로 유사하게 활용되어 혁신적 사고 같은 창의에 이르게 된다는 의미이다.

혁신적 사고와 개발추진

경험과 지식은 미래를 위한 성장의 기초를 만든다. 참고로 새로운 생각을 개발하려 진행과정을 단계적으로 설명한 경우의 이야기를 소개하여 보겠다.

최근 영국의 젊은 디자이너 토마스 헤더위크는 혁신적인 아이디어를 펼치는 디자이너로서 그는 스스로에게 질문을 하는 방법에 중요한 의미를 두고 남들이 완성한 내용을 보면서 다른 면을 구성하는 생각을 본인의 습관에 깊게 만들었다며 많은 디자이너들은 그들이 진행하는 디자인 관련 중요한 내용인 '세상은 왜 이걸 원하지?'하고 질문하지 아니 한다고 지적을 하고 있다.

그가 진행하는 일에는 '사람들이 왜 이것을 원하는지, 제품을 사용하는 사람이 누구인지, 취향과 소득 수준은 어떤지' 꾸준히 이해하려 노력한다고 한다. 내용을 보면 무척 평범하지만 이것보다 중요한 것은 없다.

그는 스스로 천재가 아니다 하며 창의적인 아이디어가 머리에서 갑자기 나타나는 것이 아니라 놀랄 만한 생각은 식물처럼 정성들여 키워야 한다면서 다양한 면의 생각들을 서로 교환하며 경험하는 내용들이 중요한 의미를 내포하고 있다고 설명한다.

그는 새로운 것을 찾아가는 방법 중에는 참여자들이 제시한 아이디어 내용들과 창의활동을 진행하면서 발생되는 과정들의 내용을 대형 벽에 부착하여 놓고 서로 대화를 나누어 각자 제시된 내용에 대한 의견 교류

기회를 통해 결과를 도출하는 방법도 이용한다.

모든 참여자들은 개인적인 의견과 느낌을 자연스럽게 표현하며 중요한 결정에 모두 참여한다. 무척 평범한 일반적인 과정의 방법이지만 서로 다른 생각을 이해하는 중요한 기회이다. 이 과정은 중요한 내용을 부주의하게 지나치는 것을 방지할 수 있다.

다른 실예를 소개하여 본다.

7단계로 생성과 발전의 과정을 통해 전개되는 내용이다.

가설정 의문(Questioning assumptions)

대부분의 사업에는 특성이 있다. 무심히 반복하는 일상을 안정적으로 받는 습관이 있다. 오랫동안 유지하였던 동일한 내용과 기능을 유지하면서 좌우를 보지 않고 꾸준히 진행하는 사업이나 생활이 일반적이다.

그러나 새로운 변화나 성장을 위해 생기는 의문 속에서 새로운 가정과 가능성을 찾는다.

이 방법을 예로 무엇보다 먼저 창의적인 도전의 대상 및 문제를 먼저 결정해야 된다고 한다. 다음으로 검토될 유사한 내용을 20부터 30가지로 가정하고 비교 검토하며 그중 몇 개의 내용을 선택하여 시작하며 창의적인 내용에 도전한다는 것이다.

예로 만약 상품의 시장성을 검토한다면 모든 단계의 중요내용과 사업과정을 생각하고 고객의 믿음과 생산, 원자재, 가격, 공급 상품의 품질을 평가하여 고객만족을 도출하여 매출증가로 연결되도록 집중하는 것이다.

대부분의 사업에는 특성이 있다. 무심히 반복하는 일상을 안정적으로 받는 습관이 있다.

오랫동안 유지하였던 동일한 내용과 기능을 유지하면서 좌우를 보지

않고 꾸준히 진행하는 사업이나 생활이 일반적이다. 그러나 새로운 변화나 성장을 위해 생기는 의문 속에서 새로운 가정과 가능성을 찾는다.

기회 정립(Opportunity redefinition)

발상은 시작은 대단히 단순하다. 그러나 때론 예측하거나 기대하지 아니한 독특한 것을 만들기도 한다. 첫째 창의적 대상이 무엇인지 내용의 명확한 이해와 설정이 중요하다.

다음으로 창의대상의 성격을 잘 구분하여 유사한 내용을 참고하여 창의적 변화와 개발의 과정을 검토할 때 많은 시간소모나 착오를 줄일 수 있다.

우리는 항상 주변에서 일어나는 것들에 익숙하여 결과적으로 눈을 감고 있고 지내는데 찾지 못하는 내용을 찾을 수 있도록 눈가리개를 제거하여 볼 수 있게 하는 것이다. 이것은 결과적으로 예전의 생각보다 가능성을 넓게 보고 찾을 수 있는 것이다.

기대와 가능성(Wishing)

이 단계의 생성기법은 불가능한 것에 도전하고 완성하려는 길을 찾아 비슷한 내용을 찾는 것이다. 먼저 희망하는 내용을 명확하게 하고 다양한 방법 도입을 통해 유사한 내용을 비교 검토하여 특이한 부분을 찾아 비교하여 보며 각각의 특성을 이해한다.

시작할 때에 불가능처럼 느껴지는 새로운 희망에 대하여 집중하여 창의적인 결과가 실현이 되도록 한다. 새로운 대상을 다른 방향으로 보는데 도전하는 것은 이 분야에 전혀 경험이 없는 다른 세계에서 온 사람처럼 새롭게 생각해보라고 한다. 이러한 방법이 참신한 길로 찾아가게 하는 것이다.

동기적 결합(Triggered brainwalking)

전체 과정 중 참여하는 각자의 아이디어를 접목하거나 협의하여 내용이 합리적으로 구성될 수 있는 기회를 만드는 단계이다.

아이디어가 될 수 있는 내용을 제시되어 창의적인 대상의 과제를 설정한다. 협의와 의사교류 방법 중 하나의 예로 벽에 여러 가지 의견 내용을 붙이고 참가자들이 내용을 공유하며 검토하고 생각한 것을 제안한다. 본인 의사와 타인의 의사의 다름을 반영한 내용으로 참여자 서로의 의견을 교환하는 방법이다. 협의 진행에서 이러한 기회는 특별한 내용에 대한 의견을 갖지 않은 사람도 남이 생각한 내용에 자기의 의견을 새로 접목하여 이야기할 수 있다.

직관적 의미(Semantic intuition)

직관적 느낌은 새로운 활력을 넣어 브레인스토밍 집회 이후에 느끼는 무력감에 빠지는 모임에 새로운 기력을 제공하기도 한다.

참여자들에 의해 여러 가지 내용을 조합하여 만드는 새 아이디어의 핵심내용 즉 구체적이지 않은 내용을 구성한다. 이 기법을 이용하는 데에는 특별한 규칙이 없다고 이야기한다. 새로운 아이디어가 기존의 습관적이거나 전통적인 내용에서 벗어나는 평가에 대한 의미에 집착할 필요가 없다. 그리고 직관의 의미는 다르게 사고하는 것이다.

Picture prompts 즉석 구상

시각적 표현기법에는 직관, 감성, 느낌이 있다.

깊은 감성과 심리적 내용은 문제해결을 위해 창의적 도전의 해결을 위해 브레인스토밍하는데 중요하다. 이것은 아이디어를 만드는데 쉽고 빠르게 진행시킬 수 있다.

관련자들에게 서로 공유하는 내용을 이해시킨 후 각자의 느낌과 생각을 교류하면 다양한 흥미로운 내용들이 표현될 것이다. 과제의 도전적 내용을 구체화 하며 여러 면의 구상을 다른 사람들로부터 들을 수 있는 계기는 개인적 주장이거나 단순한 틀로 만들어진 내용을 다시 보아 다른 측면을 찾는 좋은 방법이다. 새로운 상품의 아이디어를 구상할 때 산업의 생산품의 내용범위를 넓게 시도하라. 주의할 것은 때로는 아무 관련없는 내용도 검토해보는 데 이것이 특출한 창의적 내용이 되기도 한다는 것이다.

Worst 아이디어 쓸모없는 생각

한편으로 진행이 지지부진할 때 새로 활력을 재점화하여 창의성을 발휘하는 기법이다.

방법은 단순하다. 검토내용 중 선택 적용하지 아니하며 쓸모없고, 잘못됐고, 합리적이지 못한 내용이라고 평가하였던 것을 다시 생각하여 보면 참여자들이 버린 내용이 잘못 평가되어 내린 내용도 다시 재생시키게 되기도 하며 우매했던 결정을 보며 모두가 웃게 되며 이를 바탕으로 다시 결합시키는 계기도 된다.

쓸모없고 잘못되었던 항목을 다시 정리하여 재점검할 때 문제의 내용이 다른 측면으로 생각되어 그전과 반대로 보이기도 한다. 다시 말해 참여자에게 쓸모가 없는 것도 섬세하게 재점검하는 기회를 만들어 문제해결의 돌파구를 찾는 경우를 본다. 이러한 방법은 놀랍게도 정신적 압박을 받는 참가자들에게 편안한 여유를 갖게 해줄 수 있다. 집중적 환경에서 강한 창의성이 발휘되기도 하나 반면 그 압박이 때로는 창의적인 생각을 방해하기도 한다.

우리 뇌는 새로운 생각의 아이디어를 만들 때 동시에 반대의 생각도

진행하고 있는 경향도 있다. 잠시 쓸모없는 아이디어에 집중해 보는 것은 참여자에게 재미있도록 하고 휴식이 될 수 있다. 웃음이란 사람에게 새로운 기운을 줄 수 있고 예상치 못한 내용의 결과를 만들 수도 있다.

이러한 과정의 새로운 아이디어 생성과정은 새로운 창의성에 대한 도전이 가능하게 한다. 이러한 과정은 사업적인 결정을 고려할 때에도 성공을 기대할 수 있다.

경험과 지식을 기초로
본인의 발전을 위한 생각을 찾아내고
미래를 위해 성장의 기초를 다진다

우리는 생활이 편안하면 현재의 생활에 만족하며 특별히 다른 것을 갈구하지 않는다. 그러나 생활의 활력은 약간의 긴장 속에서 활동성이 증가하고 의외로 조그마한 성취에도 어느 환경에서보다 만족함을 느낀다.

새로운 충동과 창의적인 생각이 만들어지는 기회는 우리의 생활에 어려움에 처하거나 또는 불편함을 느끼거나 불만족스러운 내용에 처할 때 반대적인 생각으로 어려움을 극복하는 대체적 생각이 창출되고 불만족스러울 때 만족스러운 대안이 떠오르고 이러한 환경을 극복하는데 적극적인 자세를 취하거나 새로운 방법을 찾는다.

역동적인 활동을 만들어 내는 것은 호기심이 기회가 될 수 있고 새로운 생각이나 창의적 생각이 만들어질 때에 꼭 필요한 요소가 있다.

평균 보편적 사고, 평범 일반적 사고

　　우리의 일상생활은 보편적인 사고기준으로 현명하게 살고 있다고 생각하고 있다. 그렇게 살면서 서로 개인적인 개성의 매력적 특성을 서로 교류하고, 비교하며 생활하고 있다.

　예로 패션에서 비슷한 듯하지만 서로 다른 모습의 옷을 입으며 뽐내며 지낸다. 가령 획일화된 유니폼을 입고 있을 때 동일한 디자인의 옷은 획일화되고 개인적 개성이 매몰된다. 이런 모습은 아무리 아름다운 선택의 유니폼일지언정 서로 다른 표현이 된 선택이 아니어 표현된 아름다움이 안보이게 된다. 각자의 취향에 맞도록 선택하여 멋을 부리며 멋의 표현이 이루어질 때 멋이 있다고 좋아한다.

　개성이 살아 있는 모습은 비슷하나 서로 다름의 조화로 아름다움이 있다. 개성은 특성으로 존재하여 내용이 일반적인 환경에서 새로운 조화를 만들어 다양성이 존재하게 하며 매력적인 개성은 특성적 요소로 존재한다.

　개성의 표현이 유행으로 변하는 것은 처음에는 대중적이기보다 소수의 사이에 존재하지만 시간이 지나며 대중화되어 보편적으로 진화한다. 이 과정을 보면 개성은 특성이 있게 시작되나 보편화되어 여럿이 공유하며 선택하면 새로운 모습으로 일반화하는 유행이 된다. 만들어 나타낸 개성은 추가적으로 변하고 가공되어 연속적으로 진보하며 긴 시간 동안 존재하거나 소멸된다.

이 과정을 보면 창의란 특별히 의식적이지 않아도 필요에 따라 새롭게 나타나고 그 내용을 서로 공유하며 이용한다.

일상에서 새로운 창의적 내용을 도출하려고 많은 노력을 기울이나 안정적인 일상에서 특별함을 찾는 일은 쉽지 않다. 새로운 선택은 익숙하지 않아 두려움과 더불어 어렵게 느끼기 마련이다. 동일한 모습에서 벗어나면 동질성을 잊고 금방 외로워지며 익숙하지 않은 환경에 적응이 어려워져 새로운 환경에 익숙하게 되려면 시간과 노력이 필요하게 된다.

길에 나설 때 특별한 색과 모양이 다른 옷을 입고 나갈 때 남들이 어떻게 볼까하는 걱정을 자주 해봤을 것이다. 그러나 많은 경우 남과 다른 멋을 부려보며 칭찬을 받을 때 무척 행복을 느낀다.

새로운 창의적인 모습이 만들어지는 내용은 보편적이고 평균적인 생각에서 벗어나 새로운 사고로 만드는 환경으로 외롭게 나와야 성취된다. 처음엔 서툴고 무척 산만하고 정리되어 보이지 아니하나 이를 정리하여 논리적인 틀을 갖추는 데는 시간이 지나면서 생각이 진보하고 만들어지는 결과는 새로운 창의적 생각이 실현되는 것으로 유도될 것이다.

이러한 환경이 새로운 변화를 유도하고 창의적 내용을 보편적이고 평균적인 내용에 쉽게 적용하고 적응되도록 유도되어야 목표로 하는 내용의 가치가 점진적으로 개선 발전하면 실용성의 기준을 충족하게 된다.

생각을 기록하기가 어려워 일순간에 꿈속의 일처럼 사라지기 마련이다. 생각나면 기록하는 습관을 만들어야 한다. 가능하면 실행하는 적극성도 수반되어야 할 때도 있고 이러한 행동은 실현가능한 방법을 만들수도 있다. 작은 기회로부터 서서히 개발하고 확장하고 전문적인 지식을 접목하여 개발내용이 진행형의 구조를 갖기 시작하면 미래의 성공의 유무를 알아갈 수 있다.

모든 사항이 성공적인 결과로 진행되는 보장은 존재하지 아니한다. 그

러나 이렇게 실행 가능하도록 개발을 진행하는 반복된 개발과정의 경험은 축적된 지식으로 만들어진다.

창의력에서 갖추어야 할 중요한 부분은 소통능력이다. 나를 통해 다른 사람에게 생각을 표현하고 전달하고 교류하는 것은 나의 생각을 타인이 충분히 이해할 수 있는 기회를 제공하는 것이다.

창의적인 교류와 대화

　　　　　창의적인 내용을 설명하기 위하여 정리하고 구성을 체계화하는 것은 생각이 정리되는 것이다. 생각이 정리되고 진행하여 완성하는 과정의 구성은 중요하다. 생각한 내용의 구체적 목적과 방향과 의미하는 중심적인 내용을 간결하게 정리해야 다른 사람에게 이해시키는 것이 가능하다고 본다.

　새로운 내용의 체계적 구성이 미흡하면 전하고자 하는 다른 사람이 새로운 내용을 이해할 수가 없다. 그러한 경우에 횡설수설한다는 의미로 이해되고 왜 새로운 생각을 하였는지도 모른다. 이러한 이유로 창의적 생각은 대화가 가능하여야 되고 서로간의 대화는 창의적 생각의 구체적인 내용이 정립되는 방향의 발전되는 흐름에 많은 도움이 되기 마련이다. 타인의 이해를 구하는 과정에서 상대가 이해하도록 여러 가지의 각각 대화 방법을 사용하여 설명하는 선택이기 때문이다.

　남과 대화를 통해 공감한다면 내가 생각한 내용이 남에게도 유익하게 활용되는 의미가 있는 내용이 증명되는 것이다. 대화의 중간에 새로운 창의적 내용이 첨가되거나 결합하는 경우를 종종 경험하게 된다.

　대화의 상대에 따라 서로 다른 의견을 듣기도 하고 나의 새로운 창의적 생각을 이해시키는 내용의 의미적 해석은 의외의 다른 면의 이해로 새로운 과제를 돌출적으로 만들어져서 사고개발의 방향을 새롭게 제시하여 생각의 흐름이 바뀌고 예전에 생각하여 보지 못한 부분을 깨우쳐 창

의적 생각이 풍요롭고 다양하게 구성 되는 경우를 보게 된다. 결과적으로 다른 사람들과 이야기하고 교류하는 내용이 각각의 특성적 성격으로 새로운 생각과 결합이 되기도 한다.

창의적 생각을 구체적으로 다른 사람에게 이해시키는 형식에는 일정한 방법이 존재하지 아니한다. 상대방은 모든 경우의 다양함이 존재하고 대화의 수준이나 정도에 따라 적정하게 이해시킬 수 있는 방법으로 접근되어야 이해시킬 수 있지 오직 획일화된 하나의 형태나 방법으로 전달하거나 설명할 때에는 상대방이 내용을 충분히 이해하지 못하기에 설명하는 기법은 상대방에 따라 매번 변하여야 된다.

설명을 다양하게 할 수 있을 때 본인 스스로 창의적인 내용의 구체적인 확립에도 도움이 된다. 이러한 경우의 다양한 부분의 경험은 사고의 전개가 활성화되며 미처 접근되지 못하였던 부분의 내용이 개발되어 창의적 사고의 영역적 사고의 내용이 넓어지는데 큰 영향을 준다.

창의적 사고를 개발하는 것은 의외로 여러 대상과 서로 교류하고 대화한 시점에 시작된다고 생각된다. 창의적 내용은 편리함의 의미를 기본으로 한 필요성이 기회를 제공하고 혹은 나를 위함이 될 수 있으나 많은 경우에 다른 사람과 공통적인 가치 기준이 기본이 되어 새로운 창의적 생각을 시작하게 하는 동기가 되는 경우인 것으로 보게 된다.

창의적 생각은 여러 경우에 엉뚱한 것이 새로운 것을 태동시키는 듯 생각되고 있으나 여러 경우를 보면 욕심과 편리함에 대한 필요성이 우리가 창의적으로 움직이도록 유도한다. 이러한 생각을 어느 창의적인 사람만이 만들어내는 특별한 일이 아니고 누구에게서나 일어나고 만들어지는 창의적 생각이며 그러한 생각을 구체화하면 정말로 의미있는 내용으로 발전되는 것이다.

체계적 사고와 논리의 정리

생각을 발전시키려면 다양한 대상과 교류하며 대화의 다양한 방법이 도입되어야 된다.

다양한 사람들의 특성적인 의견과 서로의 가치적 기준과 비교적 특이한 이해를 다양하게 수용하도록 해야 한다.

내용을 개발하고 수정하고 접목하는 과정은 성숙된 사고의 개발의 진행에 도움이 되고 창의적 내용으로 구성될 수 있다. 물론 모든 창의적인 것들이 다양한 내용의 의미를 내포할 필요는 없으나 보편성에 의미를 두는 창의적 내용에서는 필연적인 과정이 될 것이다.

특별하게 전문적 필요성에 의해서 완성되는 창의적인 것들은 비교적 특화된 분야에 적용되는 내용이 대부분일 것이고 이렇게 이용되는 내용은 범용적이 아니고 특정 분야에 이용하게 된다.

대부분의 경우에 이러한 특성을 내포한 창의적인 것들은 다른 것들과 결합하여 다음 단계로 발전되어 재구성되는 내용으로 결합 발전되어 만들어지는 것이 일반적이다.

상대와 의견교환을 통해 다른 면의 접근방법과 비교 및 문제점 제시를 통한 재접근

내용을 전달하는 소통과 다른 사람의 이야기를 듣는 소통이 있다. 이것을 우리는 교류라는 단어로 관계적 정립을 하는데 우리가 만들어내는 이야기는 말하거나 글로 쓰거나 영상으로 꾸미듯 다양하게 전달하는 방법들을 사용한다.

이야기를 듣는 내용으로 여러 사람의 모임에서 많은 다양한 이야기를 청취하기도 하며 단독으로 다른 사람의 이야기를 듣는 경우도 있고 현재 대부분의 이용자가 서로 교류하는 사회연계망 서비스를 통한 교류도 존재한다.

의견 교류와 교환은 다양한 내용을 제시하는 경우가 대부분이고 이러한 내용들은 내용의 성격에 따라 분류하여 중요한 공통성을 찾아내어 성격별로 도출되는 중심적 의미의 내용이 정리되고 새로운 창의적 내용과 서로 접합 또는 융합되어 만들어지는 발전적인 흐름이 되어야 한다.

통일되는 의견으로 서로 다른 측면의 내용을 분류하거나 종합하여 한 방향으로 구성하는 일은 쉬운 것이 아니다. 분류하는 내용에는 이해할 수 있는 창의적 내용이 주제의 방향으로 유지되며 선택과 집중으로 가치평가하여 의미있는 결과에 접근되어야 한다.

때로는 언어의 화려함으로 묘사되거나 이론과 논리의 화려함의 함정에 빠져서 내용에 집중되지 못하고 단순 명쾌한 내용으로 접근하는데 혼

란을 겪을 수도 있다. 서로의 생각을 제시할 때 동일한 가치의 기준을 서로 공유하는 경우도 있고 전혀 새로운 가치의 의견을 토의할 수 있는 방법이 제시될 수도 있다.

대화의 기본에는 정보의 공유가 존재한다. 서로간의 유사한 가치나 정보의 균형이 이루어지면 대화의 중심이 존재하게 되고 다양성까지도 주제의 대화 내용의 한계 영역을 극복하고 서로의 의견 접근이 용이하게 만든다. 대화를 체계적으로 분류하면 내용의 설명 구성이 명확하여진다.

다양한 지식세계에서 내용의 다름이 존재하고 서로 다른 측면의 견해를 이해하는 환경이 만들어지게 되고 발표를 통한 공통의 내용으로 변화가 시작된다. 변화과정을 통해 보면 지식으로서 내용을 배우는 면과 지식을 개발과정을 통하여 배우는 내용의 다른 방법이 존재함을 이해하게 된다. 이 내용은 본인 중심의 내용을 전개하는 방법이다.

서구적 사고와 동양적 가치를 혼합하여 창의적 기회를 조성하는 내용은 현 사회적 변화를 진행시키는 중요한 내용으로 대두되어 가고 있다. 그리고 우리는 다른 면을 나의 주도가 아니고 다른 사람의 이해와 견해를 듣고 배우는 기회가 있다. 이러한 지식습득 기회는 혼자의 노력에 의한 결과보다 훨씬 광범위하게 지식이 전해지고 다른 사람에 의해 새롭게 전해지는 것을 안다. 다양한 기회에 여러 사람과 교류하며 소통하는 진정한 의미일 것이다. 이 내용들은 거의 날마다 경험하며 지내고 있으나 우리는 그 경험을 인지하지 못하고 지나치고 만다.

지식습득의 과정과 방법의 의미는 서로 교류하는 방법의 선택일 수 있다. 우리는 소설책 등을 읽으며 작가가 전달하는 표현과 내용에서 배우고 이해하듯 본인의 창의적인 내용을 현명하게 전달하려면 소설의 이야기처럼 설명의 구성을 어떻게 꾸미는 것이 좋은가 충분한 검토와 준비가 필요하다.

내용의 중요함은 설명의 대상이 누구인가에 따라 새로운 내용이 포괄적으로 전달되어 이해를 시킬 수 있어야 된다. 새로운 생각은 본인이 시작한 내용이고 본인이 소유한 창의성이다. 그러나 창의적 내용은 본인과 공통적인 가치를 소유한 유사한 다른 사람들이 공유하도록 만들어 제공된 것이다. 이토록 구성된 창의적 내용을 소통과정을 통해 타인과 공유하게 되는데 서로 교류하는 내용 중에 공유개념의 이해와 소유개념의 이해가 충돌하여 새로운 가치의 내용을 활성화되지 못하는 경우도 있다.

　창의적 내용의 소유는 절대이며 가치의 존재를 인정하여야 한다.

　새로운 것의 태동이나 내용의 활용형식은 공유의 의미가 지배하여야 진정한 창의적 의미가 활용되는데 때로는 교류와 소통의 미흡함으로 인하여 혼란스러운 환경에 접하는 경우도 있다. 창의성의 모방이나 이를 이용하는 방법이 바르지 못한 경우이다.

　현재에 나타나고 있는 창의적인 내용의 제품이나 기능적인 내용들은 서로간에 필요한 내용의 구성을 공유하며 전달하고 이해하고 교류하는 것이다. 많은 사람이 이용하는 것의 창의적 내용의 중심에는 공동가치의 필요성을 서로 공유하며 누구나 이용하고 있는 보편성을 중요한 의미의 요소로 간직하고 있다.

　아무리 창의적 생각일망정 서로간에 충분한 의사가 전달되고 이해가 되지 아니하면 아무런 의미를 갖을 수 없다. 많은 사람이 이해될 수 있는 내용은 무척 잘 설명되도록 정리되어 전해지는 것들이다.

　창의적 내용의 개발과 전개도 중요하지만 진정으로 중요하게 생각되는 부분은 나의 창의성을 설명하고 전달하는 능력이다. 이러한 대화를 위한 노력은 오랜 기간 동안 스스로 훈련에 의해 배우고 발전하여 능력 배양이 되는 노력이 필요하다.

나의 생각을 제시하고
다른 사람도 참여하게 한다

　　　　　　　시카고 그랜드 공원에 설치되어 있는 이 조각은
공원의 아름다움과 함께 많은 사람에게 사랑을 받는 조각이다.

　이고의 조각은 단지 형태적 아름다움뿐 아니라 공원을 방문하는 사람
들은 조각 면에 나타나는 모습의 다양한 변화를 통해 조각과 함께 본인
의 느낌을 갖는 기회를 사랑한다.

　창의적 생각으로 본인을 이끄는 배경에는 이유와 목적이 존재하기 마
련이다. 순간의 충동적 동기일 수 있으나 오랜 기간 동안 특정한 부분의
관심과 흥미를 느끼며 욕구 해결을 위한 경우가 존재할 것이고 또는 타
인과의 소통과 이해를 공유하는 기회를 형성하는 생각이 새로움의 발견
으로 유도한다.

　타인에게 만족스러운 기회를 만들거나 행복하고 편리함이 되는 기구
나 기계 혹은 시스템 등을 개발하는 것을 기본으로 상대와의 공유 혹은
소통을 통한 사회와의 연결을 강하게 유지하려는 의도적 계기는 새로운
것으로 끌고 가는 기회일지도 모른다

상대의 이해를 통한 결과의 평가

　누구든 대다수의 상대와 생각을 공유할 기회에는 전달하고 설명이 필
요한 창의적인 내용이 시작된 이유와 배경이 명확하게 정리되어 설명이

되어야 한다.

만들어진 새로운 내용이 왜 시작되었는가?

새로운 내용이 목적하는 중요한 의미는 무엇인가?

새로운 내용이 누구에게 이용될 것이며 왜 필요로 하는가?

새로운 것은 최종적인 기대하는 결과의 효과와 목표를 달성하기 위한 방법은 무엇인가? 등등 정리하여 대화 상대와 생각을 나누어야 된다.

잘 정리된 생각의 전달수단과 요령에 따라 쉬운 이해로 유도할 수 있고 그들의 충분한 이해는 서로간의 대화 중 사고의 정리가 체계적으로 만들어지고 또 서로간에 의견이 교류될 수 있다고 본다.

새로운 생각 창의적 내용이 시작되는 계기처럼 기다리거나 주저하지 말고 언제나 내용을 정리하기 시작하고 타인과 대화하며 자기가 만들어 놓은 생각의 체계화하는 과정을 꾸준히 전개하여 정리하면 이미 본인이 시작하고 있는 새로운 모습을 찾게 된다.

자기가 하고 있는 내용을 지인과 혹은 여러 주위 사람들에게 이야기하며 서로간에 생각하고 있는 내용이 공감되고 있으면 적극적으로 움직이도록 한다.

처음부터 대단한 일은 이룰 수는 없지만 점진적인 변화가 이루어질 것이고 이러한 변화는 예상 밖의 결과로 나타날 수도 있다. 일상에서 새로움을 찾는 것의 중요한 점은 계속해서 생각하는 것, 항상 눈에 보이는 것에 대한 호기심과 생각을 멈추지 아니하고 비교하거나 느끼는 것, 나를 기준으로 다른 사람들이 흥미를 가지고 일상에 하는 행동을 눈여겨보며 배우는 것 등등을 멈추지 아니 하는 것이 시작의 중요한 점이다.

그리고 항상 누구와 서로 소통하며 지내며 남이 생각하는 내용을 경청하고 나를 생각하게 하는 사람으로 끌어들이면 재미있을 것이다.

새로운 것을 찾으려는 노력

- 새로운 것은 나의 주위에 있다.
- 새로운 것은 정지하지 아니한다.
- 새로운 것은 남과 소통하여야 된다.
- 새로운 것은 항상 필요한 목표가 있다.
- 새로운 것이 보일 땐 결정하여야 한다.
- 새로운 것을 만들 땐 혼자하려고 하지 말라.
- 새로운 것은 나의 지식적 능력과 다를 경우가 일반적이다.
- 새로운 것을 찾아내는데 천재적일 필요가 없다.

창의라는 어휘 속에 담겨 있는 의미

- 보지 아니하고 느끼지 아니하면 찾을 수 없는 것이다.
- 배우지 못하면 알지 못해 찾지 못하는 것이다.
- 의심하고 비교하지 않으면 이해하지 못해서 바르게 정리하지 못하는 것이다.
- 모든 것이 처음이라고 생각하여 존재하지 아니한 것을 찾으려 매진하면 찾지 못할 수도 있다.
- 모방할 줄 모르면 진정한 창의의 의미를 이해하지 못할 수 있다.
- 창의적인 것은 결정하는 능력으로 완성되는 기회를 갖는다.

창의적인 새로운 생각을 할 때 그것은 나를 위해 생각하고 만드는 내용으로 알 수 있지만 모든 것은 혼자만이 가질 수 없는 내용이다. 우리의 세계는 다른 사람과 더불어 사는 곳이기 때문이고 나의 노력은 다른 사람과 공유하기 위한 노력의 결과로 만족을 주는 것이다.

우리 모두가 욕심이 있고 혼자만 소유하려는 마음이 있으나 비밀스럽게 혼자만 간직이 되지 않는다는 사실도 알고 있다. 욕망과 자랑은 본인이 가지고 있는 욕구나 우리는 상대에게 자랑하는 행위를 통해서 생각을 전달하며 자랑한다. 모든 사람들 삶의 중심에는 여러 사람들과 더불어 공유할 수 있는 것을 만들어내는 창의적 행위의 연속이며 계속 진화되고 발전하면서 사회적 성장이 유지되는 것이다.

창의적 생각은 본인을 위한 생각이며 시작이라는 착각을 항상 하고 있다. 모든 우리의 생각과 행동은 남이 존재하기에 생성되고 서로의 관계발전을 위하여 교류하며 생활하는 사회의 일부분이다. 앞에서 이야기한 직업의 분류를 보면 모든 내용이 상대를 위하고 상대와 연관된 것들이다.

이렇게 사람들 사이의 관계망을 유지하려면 다른 사람들을 이해하는 데 많은 시간을 보내며 공통의 가치를 유지함으로써 교류를 할 수 있다. 남을 배운다는 내용은 모든 사회의 일상을 보며 체험하며 공유하며 모방하는 것은 기본이다. 남의 것을 모방하면 안 되는 사회적 규범이 있으나 그 범위와 기준은 사회가 허용하는 범위가 형성되어 있다.

아무것도 모방하면 안 되는 것은 아니다. 우리는 날마다 보고 느끼고 선택하며 평가하고 비교하며 생활한다. 모든 사물들도 변천하여 만들어지고 개발되는데 모든 행위의 내용을 보면 모방으로부터 시작하여 개선이 되어 다르게 나타나는 것들이다.

중국의 샤오미 제작자는 다른 것을 보고 모방하고 개선으로 시작하여 본인의 창의적 판단을 기초로 모방하였던 것이 가지지 못한 부분을 보완하여 제작한 내용물이 필요한 사람에게 공급하여 성공을 이루었다고 한다. 진정한 모방은 변화 없이 만드는 짝퉁이 아니면 창의적 생각이 접목되어 개선되며 만드는 것이 새로운 시작의 길이 될 수 있다.

남이 이미 시작하였다고 창의적 시도를 중간에 포기하는 것은 우매한 행동이 된다. 누구든 시작한 내용을 분석하면 추가적인 창의적 시도가 필요하고 개선의 여지가 있는 것을 보게 된다. 우리는 날마다 경쟁하는 모습으로 보이고 생활에 스트레스를 받고 있으나 그렇게 생각하는 것은 잘못된 일이다.

우리는 스트레스를 받고 지낼 이유가 없다. 단 조급하게 생각하는 욕

심만 덜어내면 하루를 생산적으로 보냈다는 사실을 알게 된다. 나 한 사람의 창의적 시도가 씨앗이 되고 옆에 있는 동료 한두 명과 모여서 서로 생각을 교류하며 발전하고 성공과 실패를 경험하며 넓히고 확장하는 행위로 거대한 산업으로 발전하여 많은 사람에게 기회를 주도록 노력할 수 있다. 이렇게 시도하는 행위 중 잊어서는 안 되는 것은 우리는 남을 위한 행위, 또 남과 더불어 사는 행위와 함께 한다는 것이다.

나의 발전은 개인적인 소유와 욕망 중심의 성취로 평가하며 만족을 누리고 있으나 남이 존재하지 않으면 이루어지지 않는 일이다. 새로운 생각과 창의적 시도는 주변 사람들로부터 나와 같은 생각을 공유할 때 시작된다. 나와 다른 사람의 관계는 생활에서 연계되고 그 행위는 여러 내용으로 분류될 수 있는데, 서비스 산업은 본인의 편의로 착각할 수 있으나 서비스 산업은 타인과 관련하는 일이다. 남을 만족시키기 위하여 많은 창의적 노력이 연속되는 것이다.

생산관련 산업도 사람들의 편리성을 추구하여 끊임없이 발전하여 공급 지원되는 산업이다. 과학기술의 개발이 생산적 활동을 지원하는 기술이며 창의활동이다. 영업의 행위도 사람과 사람이 연결되어 필요한 내용물을 서로 교류하며 공급의 질서가 만들어지는 행위이다. 공유의 방법을 통하여 소유하는 것이다.

인류문화 관련 연구개발도 인간의 풍족한 만족을 성취하기 위한 방법의 연구이다. 문화의 변천을 보고 과거로부터 현재와 미래로 변천하는 가치를 예측할 수 있다. 이렇게 우리는 남이 필요한 것들 중심으로 창의적 활동을 하며 발견하고 창조하며 생활하며 지낸다.

마지막으로 우리에게 필요한 것은 생각이 만들어지면 결정하는 것이 제일 중요하다. 망설임이 반복되면 절대 끝내고 완성하는 길에 갈 수 없다는 사실이다.

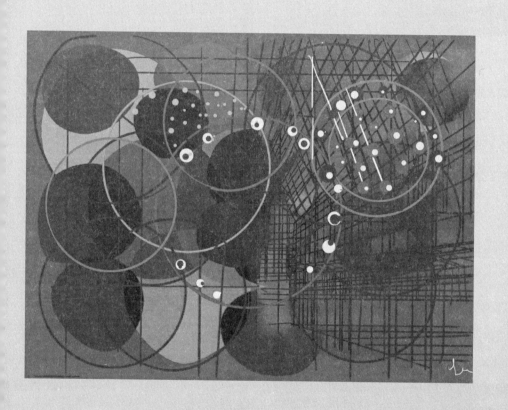

에필로그

　건축가들이 하나의 설계를 완성하기 위해 생각하는 과정을 실지 경험
한 과정을 이야기해 본다.
　첫 시작은 이렇게 질문한다.

　여기에 누가 온다고?
　여기 오는 사람들은 왜 여기에 올까?
　여기에 오면 무엇이 좋을까?
　그들은 무엇을 걱정할까?
　여기는 제법 도시에서 떨어져 있는 외진 곳이구나.
　길 옆에서 많이 떨어지지 않은 야트막한 곳이네.
　앞 옆의 나무들이 푸르고 적당히 큰 나무들로 모양도 예쁘고 그늘도
만들어 좋아 보이네. 길 옆에 밭이 있고 가장자리에 나무들이 잘 우거
져 있네.
　길 옆에 있는 땅인데 제법 경사진 형태이고 언덕이 적당히 높아 편안
히 보이는 대지이네. 대지 왼편은 밭 옆으로 개방된 대지이고 오른편에
는 나무들이 연속으로 있어 그늘을 만들고 나무들이 적당한 간격으로
좋아 보인다.

여기 오는 이들은 조용하고 싱그러운 자연에 취할까 아님 너무 조용하여 외롭게 느껴 그간 익숙하던 도시의 소음이 그리울까?

날마다 변하는 자연의 변화에 매료될까?

매일 아침부터 저녁까지 시간마다 변하는 시골 자연의 향취는 어떨까?

그들은 그래서 자연에 도취될까?

그들은 여기에서 무엇을 가지고 싶어할까?

무엇을 해줄까?

어떻게 해줄까?

이들은 어떤 것을 좋아할까? 예상이 안 되는데.

이들이 생소하게 느끼지 아니하고 익숙하고 편한 것이 무엇일까?

익숙한 것에 대한 기대를 하고 있으면 새로운 환경에 많은 불편을 느끼며 적응하지 못하면 걱정인데 어떻게 그들이 원하는 것을 찾아 만들어줄 수 있을까?

분명히 이곳의 생활은 자연 속에서의 생활일텐데.

무엇을 하는 사람들이라고?

그들은 작가라고 하네.

어떤 작가일가?

이곳의 거주자가 자연에 순응한다?

자연 속에 있다는 존재감을 어떻게 느낄까?

이들에게 자연의 가치와 의미는 무엇일까?

본인들이 자연 속에 있다는 것을 단지 눈으로 보는 자연에서만 느끼는 것이 아닐터인데 자연의 신비한 조화를 어떻게 받아들일까?

이곳의 자연형태에서 전해지는 공간의 의미를 설계자는 어떻게 받아들이고 이곳에 거주하는 사람들에게 이용될 공간과 장소를 어떻게 만들어줄까?

건축물과 자연의 조화는 잘되면 오묘한 공간을 만들 수 있겠지.

지역에 한정되어 선택된 공간에서 자연의 아름다움을 느낄 때 어떻게 기준의 평가를 할 수 있을까?

단지 눈에 보이는 모습만의 아름다움만이 중요한 기준이 될까?

자연 속에서 생활하며 환경적 요소인 자연이 우리 생활의 큰 부분인데 자연 속에 있다는 의미는 무엇을 뜻할까?

자연의 가치와 의미는?

거주자는 자연 속에 있다는 존재감을 어떻게 느낄까?

자연의 모습이 눈앞에 보이는 펼쳐지는 형상이 본인이 자연 속에 있다고 느낄까 아님 자연 속에 존재하는 형태적 모습이 자연 속에 있다고 느낄까?

자연의 참모습을 어떻게 느끼고 받아들일까?

설계할 대지의 위치가 조용한 지역으로 밀집한 도시시설들로부터 멀리 떨어진 자연환경 속에 위치한 곳일 경우 건축가는 대상 대지의 자연형태적 아름다움과 조화를 이룰 수 있는 건축을 신중히 구상을 하게 될

것이다. 좋은 자연의 환경의 형태적인 아름다움을 느끼고 감상하며 건축가는 설계하는 건물이 자연과 조화되도록 구성하며 건축물의 모습을 상상하기 시작할 것이다.

이러한 현상은 마치 어느 전시공간에 조각 예술품을 전시하는 경우 조각이 잘 보이도록 하며 작품의 표현이 조화롭게 되어 관람자들에게 작품의 예술성을 전달하도록 하는 것과 아주 비슷할 것이다. 조화의 아름다움은 창의적 사고에 기초한 표현을 통해 표현되고 느끼는 것이다. 설계된 건축물이 자연과 아름다운 조화가 실현되는 것이 기본일 것이다.

건축물에서 이야기하게 되는 예술성은 다양한 면으로 표현하게 되지만 가장 근본적인 부분은 사용하는 공간의 기능적 예술성이 첫번째일 것이다.

자연 속에서 생활하며 자연을 느끼는 것은 자연이 만들어준 환경 속에서 일어나는 당연한 모습으로 그 환경에 매료될 것이다. 자연은 사람의 손에 의해서 쉽게 만들어지는 것이 아니지 아니한가?

이러한 자연 속에 건물을 지어 자연의 일부분으로 자리하고 그 건물 속에서 우리가 생활하고 일을 하거나 휴식을 하며 자연에 묻혀 산다.

건물에서 생활하는 사람의 주위 자연환경은 어떠한 의미로 느껴질까?

일반적으로 본인의 생활 터전이 건물 속의 공간이고 주위 자연은 그와 더불어 있기에 특별히 다른 환경과 비교할 필요도 느끼지 아니하고 너무 친숙하고 당연한 공간환경으로 느껴질 수도 있다.

이렇게 생활하도록 자연스럽게 조화로운 환경을 만들 수 있다면 건축가가 만들어 놓은 환경은 무척 성공적일 것이다.

특히 이 공간에서 생활하게 되는 대상이 예술가라고 하는데 그가 여기에서 느끼는 환경이 자기의 창의적인 영역에 예술의 무궁한 영감이 자

연과 어우러져 무한한 즐거움이 스며들어 그의 예술 창작에 도움이 될 것이다.

자연의 변화는 아름다운 봄부터 여름 가을을 지나고 겨울의 환경까지 변하는 자연의 경이로운 색상과 자연이 만드는 소리까지 이 모든 것이 건축과 자연이 함께 이곳에 머물러 동네를 이루게 될 것이다.

거주자가 예술가이든 일반인이든 그들의 자연 속에서의 하루하루 생활은 아주 비슷할 수도 있을 것이다.

TV에서 보여주는 나홀로 살기 프로그램에서 보여주는 내용에서 사람들은 홀로 자연에 순응하고 자연에서 그들이 필요한 식재료 등을 찾아 생활하며 건강을 유지하며 즐거운 삶의 자유를 향유한다. 이들이 거주하는 주거는 결코 화려한 건축물과는 아주 거리가 있는 건축으로 스스로 필요에 의해 능력껏 만들어 계절의 변화로부터 거주공간을 보호하고 형식의 틀이 잘되어 있지 않은 공간임에도 아주 만족스러운 생활을 하며 지낸다. 때론 그들의 주거는 모양과는 거리가 먼 간이형식 창고와 비슷하여 보는 이에 따라 어울리지 않게 험한 거주형태일 때도 있지만 거주자는 형식에 불만을 표현하지도 않고 작은 공간이 그들에게 주는 안락함과 평온함에 만족을 드러낸다.

주위가 자연일 때에 인공구조물 등 비교할 필요가 없을 때에는 아마도 건물의 형태에서 그 호화로움이 중요한 의미가 아닌 것이 증명된다. 건축이란 때론 형태와 규모가 크다고 큰 의미를 부여하지 아니하고 조화롭고 만족스럽게 느끼면 최선의 건축일 경우가 많다. 그들이 만들어놓은 주거공간은 계절적인 더위와 추위의 변화로부터 보호되어 안락한 거주지를 제공하며 자연은 생활공간의 일부이며 나무, 하늘, 땅 등 모든 자연이 함께하는 진정한 의미의 생활공간이다.

그러나 우리는 자연 속에 조화를 이야기할 때는 자주 잘못 이해하는

경우가 있다. 또한 거주자 스스로 만들어 거주하는 주거 형태는 무척 자연 순응형이며 특별히 자연을 훼손하지 아니한 형태를 취하고 있다.

거주자인 사람 중심의 자연공간의 조화와 자연과 건강, 즉 아름다운 자연의 계절적 변화로 거주자들이 느끼는 심리와 정서적인 부분까지 자연은 많은 영향을 준다.

어떠한 면에서 자연환경에 자유롭게 건축하는 것은 쉬워 보일 수도 있지만 인공적으로 조성된 도시의 환경에 조성되는 건축물보다 선택이 어려울 수 있다. 왜냐하면 자연은 우리가 인공적으로 만들지 못하는 자연의 아름다움이 서로 함께 조화를 이루기 힘들기 때문이다.

건축에서 디자인의 독특함의 의미는 무엇일까?

특이한 외형의 의미인가 아님 기능적 구성공간의 특이함일까?

기획하는 것은 목적하는 대상을 완성하기 위하여 과정을 설정하고 순서를 만들어 순조롭게 기대하는 일을 완성하는 것일 것이다. 기획하는 것은 일 추진방법과 과정을 일반적 상식 기준으로 만들 수 있고 또는 고도의 계산되고 이론의 정립에 기본을 두고 작성되기도 한다.

논리나 이론은 다양한 전문지식의 결합으로 구성되어 있기에 일반적인 기획과 다르게 무한한 방법이 존재하게 된다. 논리와 이론은 증명들의 선택된 내용의 결과의 편차가 너무 다르기에 결론에 도착하는 예상이 다를 수 있다. 단순히 접근하는 일반 상식적인 기준의 과정은 의외로 비교적 단순하기에 기대에 쉽게 근접하는 결과를 가져오기도 한다.

기획하는 대로 진행하여 선택하는 과정의 결과는 많은 경우에 예상한 설정과 다른 새로운 문제와 대면하게 되어 처음의 기획으로부터 조정하여 목적된 결과를 찾아가는 경우는 항시 존재한다,

목적하는 용도의 방향이 명확하다면 당연히 결과는 처음 설정한 내용에 근접한 최선의 답에 접근할 것이다. 한 가지의 기획으로 시작하게 되

지만 일의 진행과정에 다양한 방법의 과정이 존재하게 되는 내용을 이해하게 되며 이러한 다양성은 창의적인 내용과 효율적인 수단의 새로운 존재를 배우게 되어 발전하게 된다.

이것이 우리가 가지고 있는 내용의 전문지식의 한계성이 있어 다양한 분야의 전문가 혹은 여러 사람의 지식의 혼합으로 다양한 지식의 결합으로 진행방법과 개발경로를 새롭게 수정하며 결과를 달성한다.

설계는 시작하기 전에 목적하는 용도와 기능에 대한 명확한 이해를 필요로 한다.

인간은 자연의 일부라고 하는 말이 있는데 우리는 어떻게 만들어서 자연과 조화롭게 지내고 있을까?

우리는 살고 있는 공간에 오랫동안 필요한 용도에 맞도록 건설하여 이용하며 도시를 만들고 때론 자연을 파괴하며 혹은 순응하며 생활하는 공간의 아름다움을 유지하려 노력하고 있다.

오랜 시간 우리는 노력하여 재료를 개발하여 혹독한 자연환경으로부터 우리를 보호하기도 하고 용도의 기능에 맞도록 구성하기도 하며 형태적 아름다움이 자연과 조화되도록 건설하는 데 꾸준히 노력한다. 기술과 재료의 개발로 우리는 편리성과 안락함을 위한 효율적인 방법으로 계속되는 변화를 추구하고 있다.

이러한 변화는 자연을 훼손하여 흉물스러운 모습이 되지 않도록 많은 노력을 기울이고 있다. 이러한 결과는 자연 속에서 건강한 삶을 유지하기 위한 노력을 한다.

자연과 접하는 공간은 어떻게 구성할까?

건물의 외피는 자연과 접하는 부분인데 지붕과 천정은 비와 뜨거운 햇빛으로부터 보호하지만 벽의 개방된 공간은 비치는 햇빛의 따사로움을 느끼고 바람 혹은 자연의 향기들이 스며들어 우리가 자연의 일부분처럼

느끼게 만든다. 4면을 모두 개폐식으로 하면 이러한 환경을 만들 수 있을 것이다. 만약 간이천막의 체양도 쉽게 자연의 강열하고 뜨거운 햇빛으로부터 보호받을 수 있는 방법이듯이 의외로 쉬운 방법으로 우리가 원하는 환경을 만들 수 있다.

필요한 기능적 선택은 다양한 모습으로 구성하여 디자인하게 될 것이다. 기능적인 필요에 의해 선택되는 공간의 모습이 반은 개방되고 반은 벽으로 둘러쌓인 공간은 전부 개방되어 있는 공간과 어떻게 다른 모습이고 공간의 거주자의 느낌은 어떨까?

전부 개방하는 것과 일부 개방하는 것은 단순한 선택이지만 공간의 느낌이나 기능적 용도의 구성은 확연히 다르게 된다. 이러한 구성의 형태적 도입은 다양한 모습으로 변화하며 필요한 목적에 알맞게 만들어져 사용되고 있다.

공간을 분리하는 벽 혹은 창은 다양한 재료의 선택에 의하여 유리를 통하여 투명할 수도 있고 단단히 폐쇄적일 수도 있다. 투명유리와 반투명 유리를 달리 선택하여 외부와 시각적인 격리를 할 수 있으며 사적 공간으로 변환시킬 수 있다. 이동식 벽을 설치하면 외부와 개폐식이 될 수도 있고 실내의 공간의 변화에 의해 확장시키거나 분리시킬 수도 있으며 형태적으로 개방적, 폐쇄적 공간으로 변환이 가능하게 한다.

건물 외벽은 계절별 외기의 온도 변화의 따른 보호기능이 기본이다. 건물은 외벽으로 막혀 실내외가 분리되어 있고 내부로부터 외부의 공간에 출입은 어느 방법으로 선택할까?

유리의 시각적인 공간개방과 다양한 방법의 재료선택과 문의 선택으로 내외부를 연계하면 되겠지 등 여러 생각을 하게 된다.

우리가 필요한 살기 좋은 공간은 어떠한 의미일까?

안락한 공간 그리고 기능적인 구성이 잘되어 편리한 공간, 주변과 잘

어울리는 공간 혹독한 일기로부터 보호되는 공간, 감동을 주는 실내를 갖는 공간 예로 따스한 햇빛이 잘 비치는 공간 등일 것이다.

어떻게 하면 살기 좋은 공간이 될까?

이곳의 자연이 나의 일부가 되기를 희망하며 시골에 왔으니 생활의 만족이 충만하기를 기대한다.

이곳에 꾸미는 형태는 어떻게 구성할까?

직선의 단순함이 좋을까 아님 자연처럼 곡선의 부드러운 선이 자연의 일부처럼 좋은 조화를 이룰까?

자연 속에 들어 있는 건축물은 자연의 색과 조화를 이루려면 어떠한 색상이 좋을까. 콘크리트 등 회색빛의 색상은 너무 이공적인 색채일 터인데 다른 색상의 도입은 어떻게 할까. 밝은 색상은 계절별로 변하는 색상과 어울릴려면 어느 계열의 밝은 색을 선택하여야 될까?

자연의 기본색상인 초록색의 강하고 싱그러운 색상이 건축물에 도입되면 자연스러울까?

색상만이 선택의 어려움이 아니겠지.

재료는 무엇이 좋을까?

목재는 부드러운 질감이 자연색과 유사성이 있어 고려할 수 있고 만약 유리면이 많이 넓으면 느낌이 어떨까?

유리의 매끈한 면에 반사되는 자연의 모습은 거울에 비치는 모습이 되어 자연의 일부처럼 보일 수 있을까 아님 건물을 경사면을 이용하여 지하화할 때 기존 공간을 해치지 아니 해서 자연에 어울리지 않는 부조화의 문제는 해결할 수 있으나 숨어 있는 지하공간은 거주자에게 불편한 공간이 될 수도 있을 터인데 문제해결의 방법이 있을까?

건축물은 사용자의 필요에 의해 구성되어 건축되는 것이고 위치는 필요에 따라 선택되어 결정되는데 지금까지의 수많은 다양한 생각과 선택

의 고민은 무엇을 의미할까?

우리 삶의 중요한 가치 선택은 우리의 행동의 방향을 결정하고 선택을 중요도의 평가의 결과는 편리함과 안락함을 유지하기 위한 편의성과 효율성 중심의 선택이 가능하도록 한다. 이러한 목적의 방향의 기준으로 우리는 창의적인 사고와 개발의 행위가 이루어지고 미적인 부분의 선택이 이루어지는 듯하다.

우리가 표현하는 설계의 형태는 어떤 선택이 될까?

어느 건축가는 형태적 아름다움에 깊이 매료되어 건축물을 조각가나 예술가처럼 다루며 어느 건축가는 실용에 중심을 두고 설계에 접근하는 방법 등 다양한데 결과에 접근하여 완성되는 즈음에 어느 접근방법이 현명하였나 하고 평가되기도 한다.

대부분의 건축가는 많은 생각과 필요로 하는 다양한 요구사항을 해결하기 위하여 기술분야의 해박한 지식과 더불어 건축가는 조형성을 중요시 하는 표현부분에 특별한 훈련과 노력이 필요로 한다. 조형성은 공간 구성을 3차원의 공간구성으로 표현하여 이용하는 사람에게 필요한 편리성, 기능성을 확보하는 기본으로 공간에서 이용자가 감성적으로 만족함을 가질 수 있도록 만들며 완성된 건축물은 외부의 공간과 조화롭게 잘 어울려야 한다.

이러한 내용을 해결한 건축물이 우리가 추구하는 최종의 결과이므로 기능의 요구를 맞추고 아름다운 예술의 경지에 다다르게 완성할 수 있도록 노력하며 어느 한 방향에 치중되어서는 건축의 생명이 유지되지 못하는 볼품 없는 무기물 덩어리로 오랜 기간 땅 위에 있게 되지 않도록 하여야 된다.

이러한 목적을 달성하기에는 쉽지 아니한 난관이 있다. 디자인은 생각처럼 쉽게 진행하여 흡족한 결과에 도달하지 못하는 경우가 일반적이어

최종 완성될 즈음에는 결과에 많은 아쉬움을 갖는게 일반적이다.

항상 꾸준히 노력하여 미흡한 부분을 보충하고 조금 더 좋은 디자인을 하여 모두가 만족하는 건축을 만들도록 노력한다. 그러나 많은 노력과 시간을 사용하며 좋은 건축을 만들려 노력하지만 우리가 추구하는 결과가 세상에 유명한 건축물처럼 완성하기 위한 노력의 결과로 귀결되는 예는 흔하지 않다.

주말 매거진에 객원기자가 쓴 기사가 올라와 있는데 무척 흥미로운 이야기다. 글을 인용하여 보면,

"'광주 국립 아시아 문화전당'은 16만㎡ 규모의 국내 최대 문화시설이라 한다. 5.18기념관 성격의 민주평화교류원을 비롯해 미술관 개념의 문화창조원, 첨단 아카이브 개념의 문화정보원 등 5개 원이 '세계를 향한 아시아문화의 창'이 되겠다는 미션을 내걸었단다. 개관시 현장에서 좋은 시설인 근대적 프러시니엄 극장을 넘어선 첨단 컨템포러리 극장의 실체는 무엇이고 어떤 공연을 만날까 하는 기대 속에 방문해서 시설의 규모와 용도 또 기획의도와 일반인 대중과의 소통, 교류 등에 대한 의견이 표현되어 있다."

글을 그대로 인용하여 보면,

"개막 이틀간 둘러본 페스티벌은 고정관념과의 싸움이었다. 전형적인 극장에서 일반적인 공연을 관람하는 형식은 없었다. 1120석 규모의 극장 1과 518석 규모의 극장 2를 —중략— 매진이라고 했지만 막상 들어가 보니 객석은 각각 200명과 50여 명을 수용할 뿐이었다. 극장의 개념을 뒤집은 열린 공간에 가설 객석이 놓였기 때문이다."

또 설계와 시설에 대한 특이한 점을 이야기하고 있다.

"극장 1은 개관 전부터 논란이 된 독특한 구조의 공간이다. 요즘 전시나 공연장으로 곧잘 활용되는 폐공장처럼 뻥 뚫린 공간에 계단형 가설

객석이 덩그러니 놓였다. 야외광장을 면한 한쪽 벽면은 전체가 개방 가능해 광장을 오가는 사람들과 공연을 공유하게 된다."

설계기획에서나 공연환경부분 설정이 너무 애매모호하고 이상적인 가설이 만들어진 무척 실험적인 시도가 다분히 적용되었다고 보인다. 이러한 부분의 문제점은 기술자나 설계자가 중심의 기술적인 기준에서 적용한 것들이라고 설명하여 주고 있다.

내용의 설명을 보면,

"당초 이 개폐형 벽면이 유리벽이라 차광과 차음, 기온차 등의 문제가 제기되자 유리벽 안쪽에 차광막을 설치해 보완했다. 내부를 둘러보면 벽면에 2개의 기둥을 기준으로 공간이 3등분된 것을 알 수 있는데, 극장 하나를 3개로 분할해 사용하기 위함이다. 이런 '트랜스포머'형 극장을 위해 엄청난 예산을 들였지만 극장전문가들은 소음탓에 현실적으로 분할 사용이 불가능하다고 비판하고 있다."

이 내용에서 설명하는 것은 설계하는 사람과 이용하는 사람의 서로의 전문분야에 대한 이해의 취약함이 나타나 있다. 이 부분이 이야기하는 시사점은 충분한 사용목적과 방향에 대한 이해의 부족은 어마어마한 실폐를 만들어내어 관객들이 편히 사용하는 시설로 수정과 보완적인 해결을 하려면 많은 경비를 투입하여도 목적달성이 어려운 설명이다.

이 공연장을 시설계획을 주관한 문화분야 전문가들의 시설의 이용 목적이 흥미롭다. 아시아 전당의 시설은 전문가들이 제작하는 예술분야의 특이성과 실험적인 생산기지라고 한다.

내용을 다시 인용하면,

"이런 구조는 '단순히 공연을 보여주는 곳이 아니라 생산기지로서 창의적인 기술력을 선보이는 쇼케이스의 장'이라는 담당자의 말처럼 콘텐츠 소비를 넘어 제작과 유통중심 극장이라는 정체성에 따른 것이다."

아시아 공연예술을 발산하는 플랫폼으로서 세계의 전문가들에게 제작과정 자체를 공개하려면 '공장형' 극장이 필요하다는 설명이다. 극장보다는 컨벤션센터에 가까워 보이는 설계도 그런 지향성 때문이다.

이러한 설명은 이 시설은 일반 대중이 쉽고 편하게 이용되는 시설과는 조금 차이가 있음을 이야기하고 있으며 전문가들을 위한 시설로 보인다. 문화예술의 전당은 그 지역인들을 위한 보편적인 문화공연으로 쉽게 이용되는 시설로 기획되지 아니하고 제한된 용도로 특수성이 가미된 시설이며 일반적인 정체성을 벗어나 있다고 한다.

이 부분에 대한 설명은 기자가 본 몇 개의 실험적인 해외작품들의 공연에 대한 관객의 반응으로 볼 수 있다.

"극장 측은 페스티벌 티켓이 순조롭게 매진되고 있다고 했지만 이틀 동안 객석을 채운 건 대부분 공연관계자와 기자들이었다. '관객을 포용할 수 없는 난해한 콘텐츠'라는 언론반응에 대해 전문가들은 '광주에서 동시대 예술을 한다'는 방향성 재고가 먼저라고 입을 모았다."

이러한 전문분야 인들이 주장하는 내용은 우리 특히 설계하는 사람들이 설계 예정인 건축물에 대한 준비와 이해가 요구되는 건축설계의 예술성, 기술성, 편의성 등 중요한 부분에 대한 판단의 기준이 단순히 본인 중심에 빠져서 기본적으로 유지되어야 할 용도의 가치와 기준으로부터 오류를 쉽게 저지르며 객관적인 선택의 어려움에 처할 수 있는 점의 본보기이다.

기사를 읽으면서 언제든 우리가 범할 수 있는 오류로서 항상 평범함의 기본에서 좋은 건축물이 만들어지고 필요로 하는 사람에게 맞는 건축이 되면 그게 명품일 것이라고 생각된다. 화려한 옷으로 치장하면 멋있게 보이지만 화려한 멋은 항상 변하는 유행으로부터 멀어지면 구태스럽게 되는데 적정한 꾸밈이 무엇일가 고민하면 선택이 조금 자유로워지고 편하

여 멋에 대해 서로 공감하게 될듯하다.

오늘 재미있는 기사를 페이스 북에서 읽게 되었는데 신문기사를 소개한 내용이다. 도시재생의 성공적인 부산 사하구 감천문화 마을에 유명 건축가를 초청하여 조성한 예술공간에 조성한 건축물은 감천 문화마을 내 빈집을 리모델링한 뒤 한 차원 높은 예술활동을 할 수 있도록 예술가들에게 제공해 마을의 활력을 높이자는 취지로 시행했다고 한다.

유명 건축가들이 공간이지만 막상 입주 작가는 좀처럼 나타나지 않는다고 했다. 상상력 넘치는 입주 작가들이 주민, 방문객과 소통되는 소통하는 예술공간으로 꾸며 전국적인 명소로 만들자는 사하구의 야심찬 계획도 함께 삐걱대고 있다고 한다.

작가들에게 까다로운 입주조건으로 주민과 방문객에게 개방하고 체험행사 등을 하는 의무 조건 등이 독립적이면서 자유로운 작업환경을 선호하는 예술가들이 선뜻 받아들이기 어려운 조건이라는 게 예술계 중론이다 라고 하며 관계자가 설명하기를 "비교적 까다로운 조건을 요구하다 보니 자원자가 적었던 것 같다"며 "건축 거장들이 설계한 공간을 충분히 살릴 수 있을 만한 역량을 갖춘 작가를 구하려다보니 어려움이 많다"고 토로했다 한다.

이러한 내용을 보면 건축 사업기획의 방향과 목적은 시설을 사용하고 거주하게 되는 작가들의 희망하는 작업과 거주환경의 요구가 맞게 되어야 한다. 이 부분의 이해를 기본으로 한 건축의 설계이어야 만족스럽고 아름다운 건축으로 공간이 완성된다.

특별한 목적으로 만들어진 조건에 이용되는 예술가들을 찾기도 힘들 것이고 명작 건축물로 보이는 건축물에 일정 자격과 능력을 평가하면서 거주자 선택을 하기는 힘들다고 본다. 프로젝트의 순수성이 왜곡되는 현상은 사회에 일반적으로 통행되는 내용이 아니다 이는 험한 작업장

에서 유명 브랜드 명품옷을 입혀 일하게 하고자 강요하는 듯하여 일반적인 사고의 기준에서 벗어나 있다. 종종 하나의 생각만하고 적정한 기준에서 벗어나 필요 이상의 호화로움이 모든 것을 만족시키지 못하는 오류의 예이다.

이러한 경우의 예를 통해 보면 건축설계의 어려운 선택의 의미를 이해할 수 있다, 설계는 단순히 아름다운 건축물이 모두 진정한 아름다움을 충족 못하는 경우가 허다하다.

이토록 우리가 생각하는 모습으로 디자인되는 것이 어렵다. 건축가들이 고민하는 내용의 세계는 건축적인 표현언어로 완성되기가 어려운 것이다. 단순히 상상하는 것이 현실적으로 완성되기에는 생각과 실현 사이에 분명 특별함이 존재하는 모양이다.

기존 환경의 새로운 탄생

우리가 설계하는 대상이 기능적이나 조형적으로 하나의 건축물로 완성되었다고 가정해도 건축물이라는 인공 구조물은 혼자서 존재하지 아니하고 주위의 환경과 함께 존재하기에 상대적으로 구성되어 있는 환경의 조건이 지배하는 경우가 일반적이다.

우리가 사회의 한 구성원인 것처럼 우리가 이루어놓은 인공구조물과 함께 도시의 환경 일부이거나 자연환경의 일부로 존재하게 된다. 건축물이 넓은 자연 속에 있으면 자연과 조화롭게 복잡한 도시에 있으면 그 환경과 용도에 맞게 건축되기 마련이다.

우리가 완성하는 건축물들은 다양한 모습으로 만들어지기에 다양한 사람이 세상에 존재하는 것과 비슷하다. 그러기에 사람마다 생각이 다르고 좋아하는 기준이 다르듯 건축에 대한 평가는 무척 다양하게 표현되고 평가된다고 볼 수 있다. 어떤 이에게는 좋은 평가를 받을 수 있지만 때

론 다른 이로부터는 혹평을 들을 수도 있다.

　이는 타인과 동일한 생각을 항상 공유하지 아니함과 동일하고 보편적 평균의 의견이 많은 경우에 무척 잘된 것으로 평가한다. 때로는 본인이 좋아하지 아니하고 타인은 좋은 평가를 하는 경우가 흔한데 평가와 선택은 절대적인 결과가 아닌 것이 일반적이다. 보편적이라는 일반적 평균인 경우가 무척 잘되었다고 설명되고 표현되는 것이 바르다고 본다.

　그동안 기록으로 보면 시대적으로 아름다움에 대한 기준은 시대의 흐름에 따라 꾸준히 변하고 있다는 것을 알게 된다. 우리는 옛것의 아름다움에 심취하기도 하지만 옛것과 다른 모습의 새로운 아름다운 디자인을 현재 생활의 아름다운 기준으로 이용하고 있다. 옛것은 좋아하지만 우리의 현제 생활환경과 다르기에 지금에 적용하기에는 무척 불편함을 느끼게 된다.

　아름다움의 변화의 흐름은 날마다 새로운 계절의 변화에 따라 변하는 패션처럼 빠르게 변하지는 않지만 계속해서 변한다. 변하는 흐름 속에 우리의 생활 습관, 감성, 가치 기준 등이 변하고, 사회환경, 사람의 욕망과 욕구가 변하고, 편의적인 도구의 기술 등이 계속해서 변하는데 이와 함께 우리가 느끼는 아름다움이 변하고 있다.

　옛것의 아름다움에 심취하며 그리워하기도 하지만 만약 옛날처럼 돌아가서 살 수 있나 하고 생각하면 불편한 생활방법이 현제 익숙한 생활과 달라 선뜻 선택하지 못할 것이다. 이렇듯 옛과 지금이 추구하는 내용은 무척 흡사하나 분명 기준은 다르다고 보기에 하나의 명확한 해답을 찾을 수가 없고 개인이 보기에 따라 각각 다른 평가를 할 수 있다고 본다.

　우리는 이러한 다양성이 존재하는 현재의 아름다움과 편리성은 옛것과 다르지만 옛것의 아름다움과 예술적인 형태 기능의 오묘함에 감탄하고 좋아한다. 그러나 때로는 그 가치와 용도가 현실적인 차이 때문에 다

르게 평가하고 있고 우리는 지금 진행하고 있는 새로움을 찾고 새로운 아름다움에 감탄한다.

우리는 설계를 진행할 때 각각의 다른 내용을 동시에 검토하며 접근한다.

하나는 건축물의 필요한 용도, 기능, 규모, 즉 면적 층수요, 건축물의 위치, 환경 등 물리적 환경에 적용하기 위한 기술 중심의 종합적인 생각이고 다른 하나는 사람의 안락함을 유지하기 위한 공간에서 정서적으로 만족할 수 있는 내용이 공간 내외 영역에서 어떻게 이루어질 것인가를 고민하는 것이고, 또 다른 하나는 형태적인 아름다움을 추구하는 예술적 표현을 구현하는 성취 영역이다.

이렇게 3가지의 각각 다른 사고의 개발과 실현하기 위한 내용이 동일하게 하나의 가치로 표현되도록 진행한다. 이 최종으로 건축되어 나타나는 건축물은 결과물이 물리적으로 단순한 형태로 완성되지만 앞에 이야기한 복합적이고 어려운 사고 영역부터 물리적 수치적 과정과 절차 등이 생각의 영역과 융합하는 것이 설계의 진행과 발전 과정이다.

지금부터 필요한 용도와 기능에 대한 이야기를 시작하여 보자.

예술가들의 사적 공간은 어떻게 구분되어 나누어질까?

거주자들이 생활하는 공간에서 지내는 일상은 어떨까?

일반인의 생활과 예술인의 생활은 어떻게 다를까?

쉬는 시간, 자는 시간, 작업하는 시간, 생각하는 시간 등 어떻게 시간을 보낼까?

예술가들은 작업하는 공간에서 어떻게 작업을 할까?

예술에는 다양한 여러 분야가 있는데 여기 거주하게 될 대상의 예술 분야는 어느 쪽일까?

평면작업하는 사람? 아님 입체작업하는 작가? 아님 조각처럼 제작하

는 작가일까?

작고 아담한 공간이 필요할까 아님 높고 시원한 공간으로 여유롭게 큰 공간이 필요할까?

잘 정리된 공간일까 아님 복잡하게 여러 가지가 놓여 있어도 되는 곳일까?

작업실과 휴식공간이 나뉘어져야 될까 아님 한공간에서 휴식과 작업이 이루어질까?

예술적 표현의 세계는 어떠한 세계일까?

다양한 배경의 예술가들이 한 공간에 동시에 거주하며 각각의 세계를 혼란 없이 유지할까?

그리고 서로의 특성을 존중하며 서로 잘 이해하며 교류할까?

만약 서로의 개성이 강하여 동일한 공간에서의 생활이 어려울까?

서로 다른 개성이 이들이 한 공간에서 사는데 더 신비로운 경험이 되어 흥미로운 삶과 작품세계의 새로운 기회를 갖게 될까?

이번에는 한공간에서 일어날 수 있는 일을 한 번 생각해 보자.

그들이 공동공간에서 서로의 작품을 위한 작업을 할 때 생성되는 소음은 어느 정도이며 서로 방해를 받지 않을까?

작업실에 조용한 음악을 흐르게 하면 불필요하고 방해가 되는 소음을 음악 속에 스며들게 하여 조용한 소음으로 변환할 수 있을까?

혹시 작가 중 돌이나 철 등을 다루는 입체형 조각가가 이 공간에 섞이면 공간의 분위기나 예술가들의 서로의 조화나 균형이 이루어지지 않을까?

만약 이러한 경우 공간을 어떻게 분리하고 서로가 개인의 공간을 보호받을 수 있도록 공간구성이 가능할까?

소음을 내는 작업공간은 완전히 격리되어 소음이 허용될 수 있도록 독립된 작업공간으로 계획되어야 할 것이다.

소유공간의 개념은 어떨까?

개방적일까 아님 폐쇄적일까?

사적 공간이 방해받아도 서로의 공간을 마주할 수 있을까?

공동사용이 가능한 공용공간의 배치는 어떻게 위치할까?

계획하는 공간의 사용 대상은 예술하는 작가들인데 개인공간에서는 예술작업과 거주하는 생활공간이 확보되어 사적인 공간이 이루어지고 작가들의 작품을 전시하는 공간은 방문자에게 개방되는 공간이 인접하여 공공성이 도입되고 사적인 공간과 공용 공간이 연계되도록 만들어지는 공간이 되도록 하여야 될 것이다.

공용 공간은 작가들의 작품 전시공간으로 작가와 방문자가 서로 교류하고 작가의 이야기를 작품으로 전달하는 전시공간이므로 전시기능이 원만하게 이루어지는 공간 구성이 필요하다.

공간의 기능에 따른 연계의 형태는 정말 다양하게 구성된다고 본다. 어느 한 가지의 법칙이 존재하지도 아니하고 각각 다양한 형태적 구성이 이루어지기에 우리의 생각을 전개하고 행동의 습관을 연구하고 이해하며 용도와 규모의 목적에 따른 요소를 만족시키기 위한 사고를 종합하여 구성의 방향을 택하여야 한다.

연계의 방법은 그림에 표현된 몇 가지의 예로 보이는 모습이 무한한 다양성을 띠고 있다고 보인다. 계획한 내용을 실현하여 모두에게 전달하여 행복한 일상을 제공하는 것이 우리가 만들고 꾸미고 보전하는 노력의 방향이고 모두가 일상을 즐기는 공간이라고 생각한다.

그러나 이야기는 쉽게 하지만 많은 노력이 필요하며 항상 성공적인 결

과가 도출되지 아니하나 꾸준히 반복하고 개선하면 생각하는 결과에 접근하게 될 것이다.

항시 다른 사람의 생각의 이야기를 듣는 것은 무척 흥미롭다. 더 더욱 동일한 것에 대한 다른 사람의 견해를 들을 때 새롭고 신기한 견해를 듣게 된다. 그래서 세상은 다양하게 만들어지고 있나보다.

동일한 대상의 건축설계 계획에서 그는 기술적 접근을 제일 먼저 검토하고 진행하고 있다.

대지의 위치 물리적 환경과 대상 건축물에 거주자들이 필요로 하는 공간의 규모와 구성형태를 먼저 검토하는 접근방법을 선택하고 있다. 대지 주변의 조건과 환경 및 대지의 평활도 및 대지의 비정형적인 형태의 설계의 제한적 조건과 특성 또 건축물의 형태적 구성과 조합을 중심으로 검토하고 있다.

건축계획 대지의 규모에 따른 설계 형태의 제한적 요소는 용도에 필요한 공간 구성의 방향을 물리적으로 유도한다. 평탄하지 않은 비정형 대지의 물리적인 조건하에 다양한 공간의 배열과 조합으로 표현되는 구성적 형태의 아름다움을 만들어내면서 다양한 구성과 배열된 공간의 검토를 통하여 내부공간의 형태와 필요한 용도의 기능을 충족하는 규모의 평면적 공간 선택을 기초로 하면서 공간의 입체적인 구성으로 설계를 진행한다.

이러한 접근방법은 물리적인 조건하에 결정할 수 있는 제한적으로 허용되는 최선과 최적 선택하에 설계하는 공간에 거주하는 예술가들이 필요로 하는 요소를 충족하는 방법이며 이 방법의 최종 목표도 앞에 설명한 다른 접근방법으로 전개한 개발방법과 동일한 목표에 접근하게 되는 것이다.

그는 비정형적인 공간에 정형적인 건축물의 배열에 의해 조성되는 자

투리 외부공간의 자유로운 이용공간과 연계한 개인적인 공간을 조성한다. 건물이 위치한 주변 외부공간의 변화는 계절에 따른 자연의 변화가 연출하는 아름다운 색상은 예술가들이 작업하는 공간에 무한하게 감성적인 변화와 활력을 주며 창의적 욕구를 생산하는 요소로 만족감을 줄 수 있을 것이다.

이러한 생각의 흐름과 변화는 주제의 기본적인 목적의 이해와 과제 해결을 위한 생각의 집중이 중요하다.

형태적 조립과 구성

건물의 주 기능은 어느 방향으로 설정하여야 될까?

예술가들의 작품 작업공간이며 동시에 그들의 거주공간이다. 이곳은 생활공간이며 예술가들의 완성된 작품을 방문자들에게 소개하는 전시공간도 포함되어 있다.

이렇게 진행하여 구성하여 만드는 공간은 이제 도면으로 구성되어 규모가 정해지고 도면이 작성되어 설계가 완성된다.